世界名畫家全集　何政廣主編

野口勇 Isamu Noguchi

何政廣◉主編、吳礽喻◉編譯

藝術家出版社

世 界 名 畫 家 全 集

現代景觀雕塑大師

野口勇
Isamu Noguchi

何政廣●主編
吳礽喻●編譯

藝術家出版社

目　錄

isamu noguchi

前　言

　　野口勇（Isamu Noguchi 1904-1988）是二十世紀雕塑大師，亦為卓越的景觀設計家。他的景觀雕塑作品遍布全球，在著名的雕刻與公共藝術創作之外，他還跨足舞台設計、家具及燈飾等領域，被《紐約時報》譽為「全方位的多產雕刻家，他的石雕與冥想花園融合了東西方文化觀念，是二十世紀的藝術里程碑。」在野口勇的創作生涯中，以跨界亞洲、美國、歐洲的文化背景，透過石材、鋼鐵、木材等諸多材質應用方式，獨特的演繹手法，將東方工藝的審美觀與西方現代藝術理念揉合成為三度空間作品，贏得舉世的矚目。

　　野口勇1904年11月17日出生於美國洛杉磯，父親野口米次郎為日本詩人，曾將詩集英譯出版，母親莉莎·吉歐莫是帶有蘇格蘭血統在大學修文學的美國英語女教師。野口勇兩歲時才隨母親移居日本與父親見面團聚，並在日本度過他大部分的童年時光。十三歲時取得美國公民權至美國印第安那州上學。1922年在印第安那州的高中畢業後，到紐約進入哥倫比亞大學醫學系。就在紐約這個城市，啟發了他對雕塑的熱情。1922年夏天開始對泥塑產生興趣，兩年後他從柯倫比亞大學輟學，專注於抽象雕刻創作。此時定居巴黎的羅馬尼亞雕刻家布朗庫西1926年到紐約舉行個展，野口勇看到他的雕刻作品後，立即申請古根漢獎助金到巴黎拜布朗庫西為師，半年習藝時間，這位著名雕刻大師教導初出茅廬的野口勇，如何從石灰岩中切割出完整的方塊，讓野口勇體認到石雕的魅力勝過泥塑，打開了他邁入雕刻世界的大門。

　　在巴黎兩年後，野口勇回到紐約，結識許多位名人豪富，以雕刻塑像謀生。其中尤以富勒（R. Buckminster Fuller 1895-1983）和瑪莎·葛蘭姆（Martha Graham 1894-1991）對他的藝術事業影響深遠。富勒是倡導地球村、能量迴轉的理論家，引起野口勇對有機結構和建築相關的興趣；葛蘭姆則是美國現代舞先驅，野口勇為她設計二十個舞劇的舞台裝飾。

　　1930年春天，野口勇再度造訪巴黎，並前往中國與日本。他在北京跟隨齊白石學水墨畫和中國園林建築心法。半年後到日本，接觸到日本禪宗庭園的風格思想。這時他創作許多水墨畫與陶雕作品，也開始跨領域到景觀花園的設計，將東方空間美學運用到西方現代理性藝術創作。1933年返美後，他舉辦戶外個展，呈現嶄新的雕塑風格。

　　第二次世界大戰爆發後，由於他一半的日本血統身分，1942年曾被誘入美軍為日本人設置的亞利桑那戰時收容所七個月，處於生命的黑暗期。從收容所出來後，他決心不再為藝術以外的事物分神。此時他創作一系列名為〈月景〉的從內部發出光芒的光之雕刻，象徵他在生命黑暗期中迎向光明願景的寓意。1947年他為紐約《時代－生活》雜誌社，設計一件月景天花板裝飾雕刻，如星球繞軌運轉。1951年野口勇應邀為日本慶應大學設計一座花園與房室，並為廣島和平公園設計兩座橋樑扶杆。行經岐阜縣時，他發現當地的和紙燈籠是一種上等工藝產品，他將紙型加以設計，並裝上電燈泡，成為古意新創的半透明物件，後來設計成量產的「光」燈系列作品，大受歡迎。1951年他認識了當時活躍好萊塢女星山口淑子（李香蘭），1953年結婚。新居在北鎌倉，但1957年即離婚。

　　1960年代之後，野口勇在國際藝術界建立起名聲與掌聲：1962年獲選進入美國藝術文學院；1971年獲選為美國藝術與科學院士；1987年榮獲美國國家藝術獎。野口勇先後設計完成日本及美國許多景觀建築設計案，並與知名建築師進行合作。1986年代表美國參加威尼斯雙年展。1988年榮獲紐約雕塑中心的終身成就獎，這一年十二月三十日野口勇在紐約去世，享年八十四歲。

　　野口勇最偉大也是最後遺作是1988年為日本北海道札幌設計的莫艾雷沼澤公園，他應政府之邀將垃圾處理場設計建造成約400英畝的雕刻公園。野口勇設計方案剛出爐，他即病逝。他設計的方案在1998年他去世十年後，完成的公園部分開放，2005年大噴泉竣工，整體雕刻公園完成。

　　在紐約市的皇后區有一座野口勇美術館，2006年我曾前往參觀，留下深刻印象。這座美術館原是1961年野口勇構築的雕刻工作室，野口勇留下很多作品，他想讓後人能夠欣賞自己的一生創作，費了十年完成稱為野口勇庭園美術館，1885年5月開放參觀。在2002年時以兩年半時間投入1350萬美元改建，於2004年6月開放，改名為「野口勇美術館」。館內陳列有他一生雕塑作品原作，保留庭園自然景觀，屋內展覽空間共有十室，展出260件作品，並備有收藏2383件作品的倉庫，都是最新的設備，在館中可以非常從容地欣賞野口勇多元創作品之美。野口勇介入不同藝術領域及設計範疇，他有能耐把最小的東西，擴展到都市空間的運用，創造出優雅又堅定的永恆圖象，被公認為二十世紀最重要藝術家之一。

<div align="right">2011年10月於《藝術家》雜誌</div>

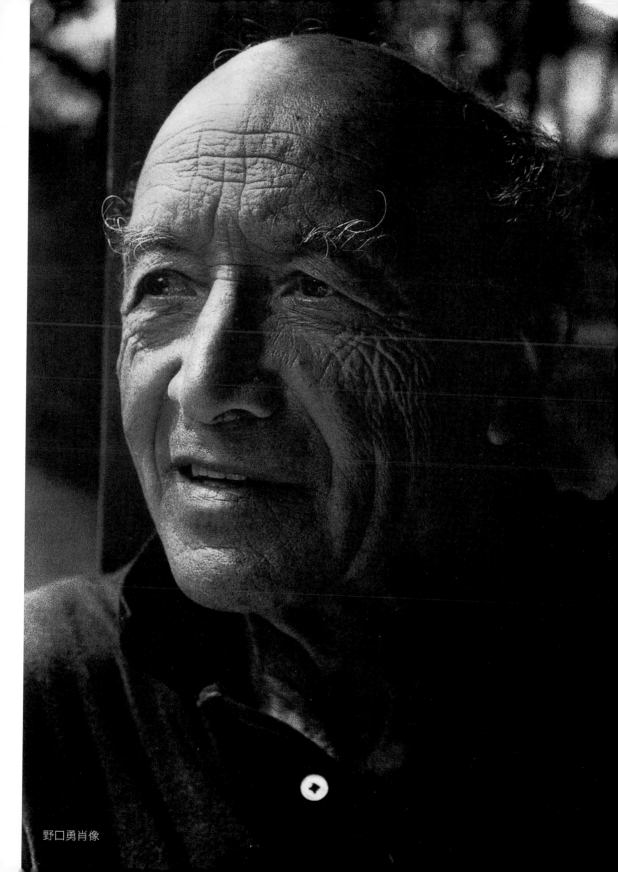

野口勇肖像

沉思與禪修的藝術：野口勇

1948年，野口勇與新古典芭蕾大師巴藍辛（Balanchine）及史特拉文斯基（Stravinsky）合作，以奧菲斯（Orpheus）神話為基礎創作了一齣劇作，這在野口勇的創作生涯中有佔有重要地位，後來紐約市立芭蕾舞團採用了野口勇設計的七弦琴雕塑做為識別標誌。

在希臘神話中奧菲斯是阿波羅與謬思之子，擁有極高的音樂造詣，他和妻子尤莉迪絲（Eurydice）深深相愛，但又因死亡而被迫分離。為了挽回妻子的生命，奧菲斯潛入地獄，用音樂打動了閻王，答應讓他帶妻子的靈魂回到人間。但前提是：在未到達地面之前，不可以回頭。

奧菲斯一邊演奏著音樂，妻子的靈魂默默地跟隨，只剩一個步伐時，奧菲斯無法抗拒誘惑回頭望了妻子，尤莉迪絲的靈魂再次被地府吞噬。那一幕是悲劇的高潮，作家白朗修曾如此描述：

野口勇為紐約市立芭蕾舞團設計的七弦琴標誌

崇高的夜晚帶走了尤莉迪斯，帶走了曲子裡一種超越音樂的情感。但也帶走了它自己：那是兩者的結合、是參與及存在、是被紀律的力量所掌控的崇高——紀律代表著秩序、律法及正直——所謂道家的處事態度及佛法的中心。奧菲斯的凝視將這些元

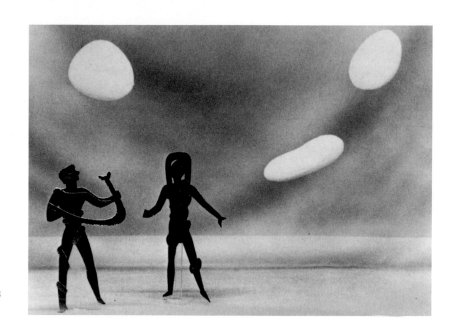

野口勇　**奧菲斯**　1948
習作模型

素集合起來，突破了它們的限制，且打破了那些阻礙事物顯露出真正本質的法則。因此奧菲斯的凝視是自由的極致展現，他釋放了自己，更重要的是，他的作品也獲得了自由，不再為他的顧慮或是被賦予的神聖光環所困頓，將崇高還給神聖，還給本質，而本質就成為自由的（因此，靈感是最好的天賦）。

　　正是這種秩序與自由、東方與西方的苦修傳統、神聖與褻瀆的複雜交互作用，特別能和野口勇的藝術生涯及作品共鳴。

　　奧菲斯是連結了靈感與欲望、完美與失敗、天賦與犧牲、藝術與不可能的一個角色。知名藝術史學者亞敘頓（Dore Ashton）也恰巧用了奧菲斯神話，做為撰寫野口勇傳記的開場白，她指出，在美國出生的野口勇早在認識類似的日本神話「伊奘諾尊」之前，就知道奧菲斯的故事。

　　野口勇曾寫道：「對我而言，奧菲斯神話描述了一個藝術家被自己的視野給矇蔽（以面具做為象徵）。在故事裡面，天地萬物，甚至是無心的岩石也能被他的音樂所打動。為了尋找他的妻子，奧菲斯被黑暗的力量帶到了地府，在他下沉的同時，石頭在身邊漂浮著，像是宇宙星體般地發光。」

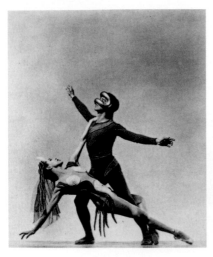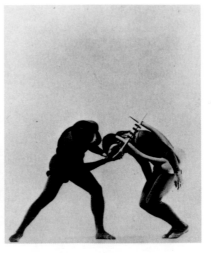

野口勇　**奧菲斯及尤莉迪絲的服裝設計**　1948
布料塑膠木材絲質帷幕
巴藍辛舞劇紀錄照片

　　而野口勇的許多作品也受到這個神話的影響──紐約大學的藝術教授查爾斯・萊利（Charles A. Raley）在《現代藝術之聖者》中指出，野口勇的雕塑作品名稱雖然多是富含生命力的，但許多的雕塑其實與奧菲斯神話中的死亡象徵共鳴。

　　舉三個野口勇作品中象徵死亡的符號為例：一、他使用黑色的方式，特別是玄武岩的採用。二、他花了很長的時間籌建、設計廣島死者紀念碑（後來紀念碑是由丹下健三設計，因為野口勇的美籍身分受到爭議）。三、他愛用庵治花崗岩，一種日本四國出產的昂貴石材，為了方便取材，他在晚年甚至將工作室遷往四國，而庵治花崗岩一般是墓碑所使用的材料。

　　或許絕大部分前往紐約皇后區參觀野口勇美術館的遊客可能不知道，在庭園角落，被常春藤遮去一半的紀念碑下，埋葬了一部分野口勇的骨灰，另一部分則在日本。圖見19頁

　　野口勇一生大略的輪廓，該從一段悲傷的跨國戀情說起，他的母親莉奧妮・吉歐莫（Leonie Gilmour）愛上了從日本來到紐約的詩人野口米次郎，米次郎當時正在為他的英文書尋找潤稿的編輯者，一段類似普契尼歌劇《蝴蝶夫人》的故事就此展開。

　　還沒等到野口勇在1904年11月出生，米次郎就回到了日本，野口勇一直都沒有等到父親為他命名。野口勇滿兩歲之後，母親

決定帶他回日本，他們才知道，米次郎在日本已另組一個家庭。

米次郎提供了他們住所，之後便鮮少出現在野口勇的生活裡了。野口勇在日本生活到十三歲的時候，母親便安排他到美國念書，那是一所在印地安那州為有藝術天賦的孩子設立的實驗學校。

野口勇獨自一人搭著船、乘著火車來到了美國，想不到第一次世界大戰開始，原本的學校竟變成了軍方訓練儲備士兵的場地，而他混血兒的外型使他成了被排擠的對象。學校校長艾德華·盧米里（Dr. Edward Rumely）在瞭解野口勇的處境之後，便為他找了一個寄宿家庭，並轉到當地的公立學校就讀。

在日本被視為外國人，在美國被視為日本人，野口勇的一生就在這兩種不同的身分之間徘徊。

高中畢業之後，他搬到紐約居住，原是為了就讀哥倫比亞大學的預備醫學班，但後來他決定休學和一群義大利籍的石匠及水泥工一起工作，他們幫助野口勇邁出成為雕塑家的第一步。

他首次接觸現代主義藝術，是在史蒂格列茲（Algred Stieglitz，畫家歐姬芙的丈夫）及紐曼（J. B. Newmann）所開設的畫廊，後者喜愛保羅·克利（Paul Klee）的畫作及歌川廣重、葛飾北齋的版畫。1926年雕塑家布朗庫西（Constantin Brancusi）在紐約舉行個展，令野口勇印象深刻，在紐曼的極力推薦下，野口勇1927年獲得了古根漢的補助，踏上了為期兩年，在日本、歐洲學習的旅程。

有好幾個月的時間，他在布朗庫西巴黎的「白色實驗室」裡擔任實習生，大師教導他如何切割大理石基座，在布朗庫西嚴格的雙眼下，要求的重點是完美，野口勇學會如何琢磨出真實、確切、清楚、俐落的線條、平面、角度，以及拋光技法等等。

朝聖者的靈魂

這趟巴黎之行是野口勇許多趟朝聖之旅的開端，他時常到歐洲、亞洲、非洲及南美旅行。1930年他從巴黎到北京，和著名的

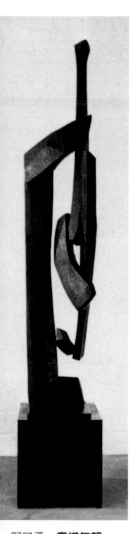

野口勇　**書道氣韻**
1962　銅雕
最大尺寸178.4cm

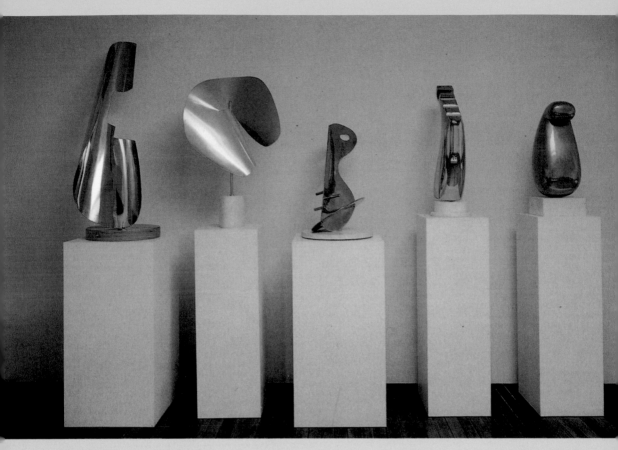

巴黎時期受布朗庫西影響的作品：

野口勇　**帆之造形**　1928　黃銅大理石基座　最大尺寸101.6cm
野口勇　**方位造形**　1928　金箔黃銅大理石基座　最大尺寸58.5cm
野口勇　**列達**　1928　金箔黃銅大理石基座　最大尺寸60cm
野口勇　**足樹**　1928　金箔黃銅大理石基座　最大尺寸56.4cm
野口勇　**球狀**　1928　金箔黃銅大理石基座　最大尺寸50.8cm

現代書法大師齊白石學水墨畫，之後，他便轉往京都和宇野仁松
學習陶藝。此時期的一件直立式銅雕作品〈書道氣韻〉便是野口　圖見11頁
勇以中國書法為基礎創作的，而他晚期作品的詩意也常從書法獲
得靈感。

　　他的陶藝創作突顯出活用泥土媒材對於一位雕塑家的重要
性。大部分的藝術史學家雖然強調野口勇在石雕方面的訓練與成
就，特別是布朗庫西對他的影響，但是陶藝及泥土的手感，才是

野口勇　**人體**（**北京水墨畫**）　1930　墨彩紙本　最大尺寸141cm

野口勇　**人體**（**北京水墨畫**）　1930　墨彩紙本　最大尺寸170cm

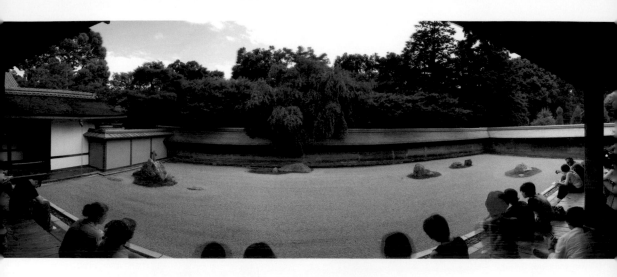

他在創作生涯中，能夠使造形如此開放多變的主因，如同傑克梅第（Alberto Giacometti）的創作過程一樣。

龍安寺石庭

在第二趟日本之行中，野口勇發現了禪宗詩人良寬大愚的作品，並將其「無心」及「無常」的概念，用以解讀達達主義大師——杜象的作品，他認為杜象作品所帶有的天真玩興和東方哲理其實是很相近的。除了布朗庫西、杜象之外，對野口勇藝術養成具有深刻影響力的藝術家還有蒙德利安（Piet Mondrian）、保羅·克利、米羅（Joan Miró）等藝術巨匠。

野口勇所汲取的其他日本美學概念包括了「侘·寂」（わび·さび）的想法：「侘·寂」形容美麗的東西也可以是帶著使用過的痕跡或生鏽的樣子，不一定是完好的。野口勇認為這與蒙德利安及阿爾普（Jean Arp）作品將事物簡化的道理有共通之處。

1931年，野口勇首次參訪古城京都，領會了「龍安寺」石庭的神妙。同時期帶給他靈感的包括前衛音樂家約翰·凱吉（John Cage）的系列代表作，他曾在日記裡比較兩者的相似處，並興奮地寫著：「我感覺到冷風輕拂過一個無瑕的宇宙。」

隨著名聲逐漸升高，野口勇被邀請設計美國大通銀行、巴黎的聯合國教科文組織（UNESCO），以及耶路薩冷以色列美術館的庭院，而「龍安寺」的印象也在這些作品中留下記號。

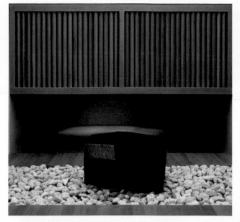
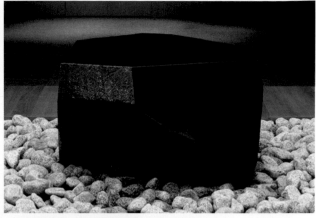
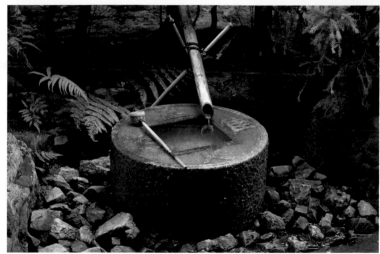
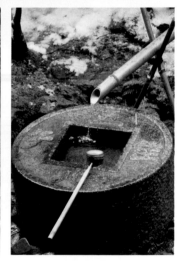

野口勇 **水石** 1986
玄武岩 64×109cm
紐約大都會美術館藏
（上二圖）

龍安寺「唯吾知足」
汲水泉（下二圖）

圖見16、17頁

1940年代之間，野口勇大部分都在紐約格林威治區的麥道高巷（MacDougal Alley）工作室從事創作，此時的代表作包括運用繩子、木料、金屬及石頭所構成的作品，其精巧且脆弱的特質令人聯想起傑克梅第的小石膏塑像。同時期，野口勇也創作了一系列紙燈，後來則由設計大廠「Knoll」承襲製造。

輕盈感是這個時期中雕塑創作的主要考量之一，野口勇為現代舞編舞家瑪莎·葛蘭姆（Martha Graham）設計的舞台作品，尤其是《心之洞》劇中特異的「鳥籠」服裝，便呈現了這個特點。

1950年野口勇獲得博林根（Bollingen）財團的獎助金，讓他能再次實踐旅行的計畫，這場為期三年的朝聖之旅帶他來到了歐

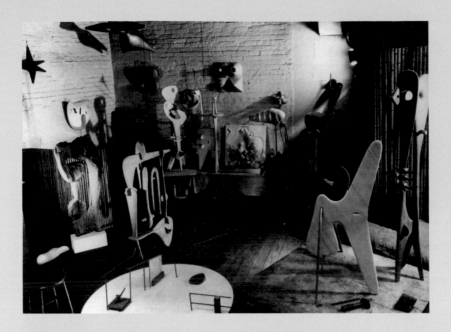

紐約麥道高巷的野口勇
工作室

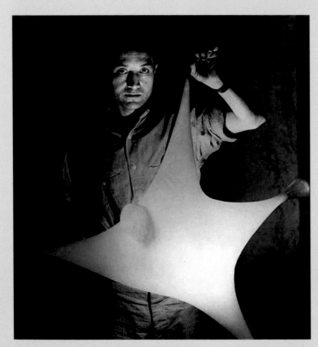

野口勇與〈**光之雕塑**〉，1944年攝。

野口勇　《**心之洞**》梅達的服裝　1946　黃銅
最大尺寸229cm　葛蘭姆舞劇設計紀錄照片

野口勇設計的舞台道具
《**心之洞**》劇中特異的
「**鳥籠**」服裝

洲、中東、峇里島,最後回到日本。

　　這趟旅程讓他結識了著名影星山口淑子(又名李香蘭),
1953年兩人成了婚,但可惜婚姻維持不久。由於野口勇熱愛日本
習俗及服飾,連不舒適的傳統鞋子也堅持妻子穿著,他認為鞋子
的美勝過於穿著它所需忍受的痛楚,因此導致山口淑子決定離他
而去。

　　直至1956年間,野口勇都不斷地在美國、日本兩地奔波。他

在鎌倉市成立了工作室，這是在日本首處屬於他的靜修及苦行天地，並在多處畫廊舉行了陶藝展。

武士的靜修之地

野口勇在美國的名望逐日升高，惠特尼雙年展在1968年更為他舉辦了一場回顧展，促使他在紐約皇后區河畔設立了一處大型工作室，在此他能自由地以金屬、大理石、花崗岩等多樣的媒材創作，直至晚年這所位在工業區內的基地都是野口勇主要的創作地點。

現在此地已改設為「野口勇美術館」，也是紐約藝術界中鮮少人知的一處瑰寶。這裡的庭園是野口勇在1981年親自設計的，這距離他去世前只不過短短七年的時光，在白樺樹與日本古松交織的樹蔭下，許多野口勇精心策畫的雕塑作品安置於庭園中，被小白石給環繞著。一旁，常春藤爬滿的牆垣將都市的煩擾隔絕在外。

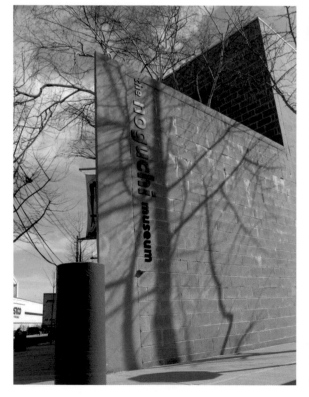

紐約皇后區野口勇美術館建築外觀

或許，待一陣大雨過後是最適合參訪庭園的時間，因為當雨水滲入石雕，沁出寧靜的黑與深沉的褐色，石面露出如鏡面般的光輝，正是作品達到完美的時刻。

靠近花園的展間，一座圓柱形的玄武岩石雕──〈內在的石頭〉（圖見24頁）靜靜地矗立在角落，它捕捉了許多野口勇對於石材及雕刻工法的哲學。就如許多野口勇垂直式構圖的雕塑一樣，〈內在的石頭〉帶有軀幹的意象，中間輕微的鑿痕代表了腰身，和亨利・摩爾（Henry Moore）雕塑有異曲同工之妙的，便是石雕下垂的肩膀曲線，構成了抽象的人形。

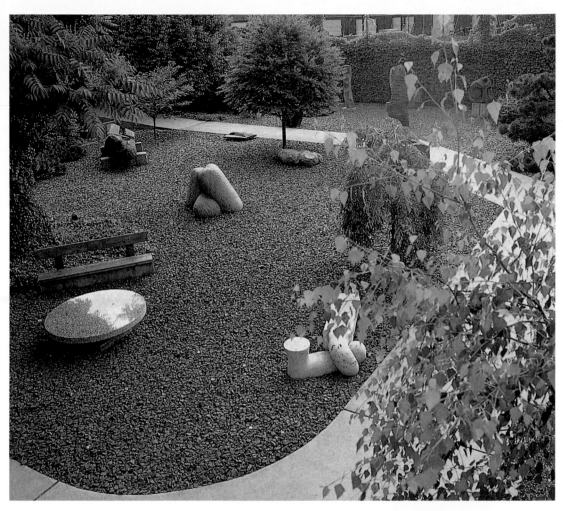

紐約皇后區野口勇美術館戶外雕塑
庭園（何政廣攝影）

noguchi

noguchi

noguchi

紐約野口勇美術館建築外觀

紐約野口勇美術館入口（上圖）及建築外觀

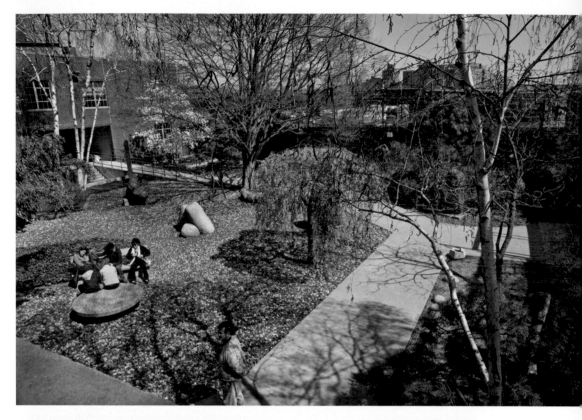

紐約皇后區野
口勇美術館
戶外雕塑庭
園（上圖）
及館內美術商
店（左圖及右
頁圖）

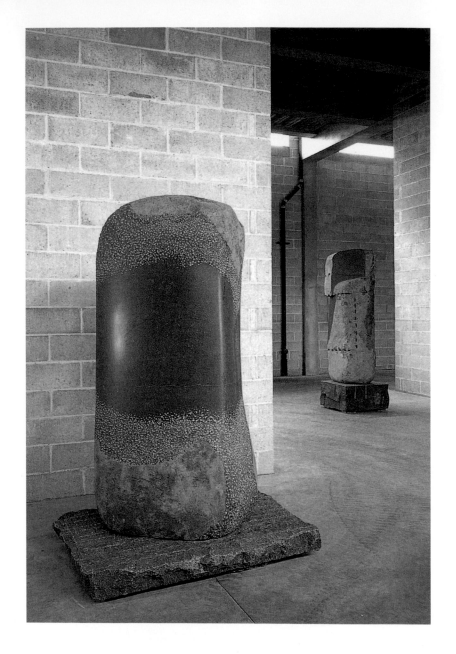

野口勇　**內在的石頭**
1982　玄武岩
最大尺寸190.5cm

　　在玄武岩石柱的頂端及末端，野口勇留下未經琢磨的褐色「表殼」，和灰白色鑿洞的部分正好形成反差呼應。這些白點如雪在狂風中飄蕩的瞬間，是野口勇細心用鑿子一個個點畫出來的。石雕中間層是光滑的黑色腰帶，溫柔地環抱著石柱。

　　野口勇常會以切割一件作品的方式，或用其他石塊造形加以

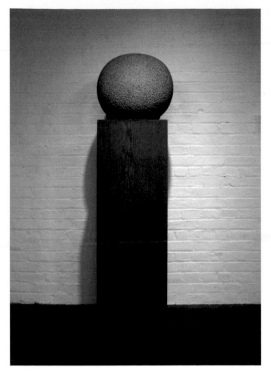

野口勇　**童年**　1970
庵治花崗岩
最大尺寸91.5cm

組合，使構圖達到平衡。〈內在的石頭〉專注於石材的原始性，有趣地呼應了極簡主義崇尚「物質的真誠性」的主張，野口勇解釋：「我想以一種超越時間造弄的角度探尋石頭的真實性，尋找有形物質裡的愛、石材的物質性與其本質。我想去揭開它的身分，而不是強加諸在它身上，意即更接近其生命本質的東西。在表面之下的是物質輝煌的本質。」

圖見26頁

　　在庭園樹蔭下一個不起眼的位置，有一件庵治花崗岩製成的白色花崗岩石雕，名為〈第五塊石頭的幻覺〉，因為這件由四塊石頭緊密結合的作品，只有在一個特定的角度下才能看到全部的石頭，所以令人聯想起「龍安寺」的石庭；無論從哪個角度來看，總是有一塊石頭是被遮住的，怎麼數都少一塊石頭。野口勇保留了這些石材粗糙的表面及優美的圓形造形，它們相交之處所形成的陰影讓人聯想起蒙德利安的格狀抽象繪畫。

　　另一個使用庵治花崗岩的石雕傑作，是放置在木製臺座的簡單圓形石雕〈童年〉，它被放置在美術館二樓一個少有人經過的

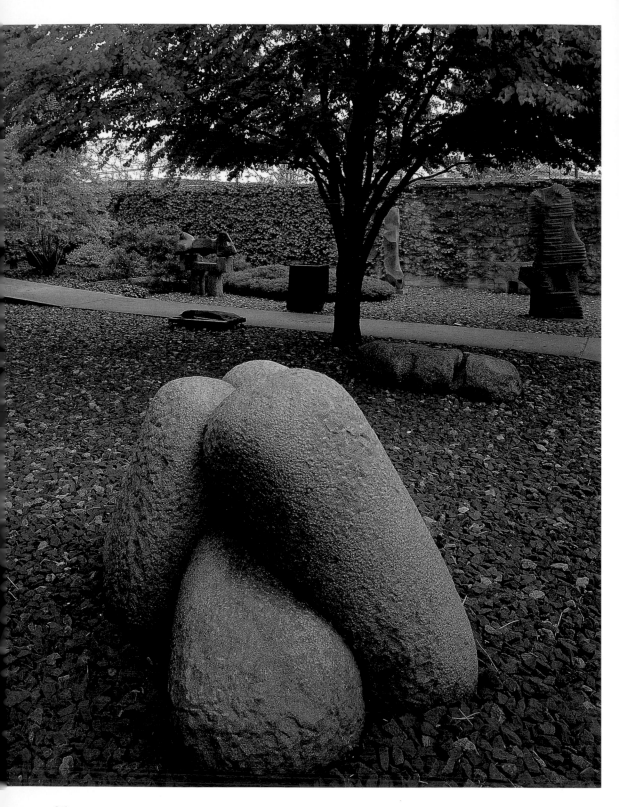

野口勇
第五塊石頭的幻覺
1970 庵治花崗岩
最大尺寸138.4cm
（上圖、左頁圖）

野口勇 **發散** 1971
庵治花崗岩
最大尺寸45.7cm
（右上圖）

角落，和另一件頭形的雕塑〈發散〉（Emanation）的概念相似，描述靈魂飄散、象徵了身體、或是能更確切地解讀為懷孕的母體。野口勇將這件作品和神祕的埃及法老易克納頓（Akhnaton）做連結，著名當代作曲家菲利普‧葛拉斯（Philip Glass）也曾採用過相同題材創作。野口勇表示：「他（法老易克納頓）的形象使我們開始質疑什麼是所謂的極限。」

橫跨國界，野口勇的推崇者各有自己最喜歡的石雕及庭園，對紐約客來說，或許是大都會美術館日本展區內的噴泉，這是一件雕塑工法達到極致的作品，水流平緩地由石雕輪廓的表面滑下，水滴輕敲下方石板，水聲構成奇蹟似的完美音律。

圖見28頁

其他人則喜歡位於紐約郊外的風暴王藝術中心（Storm King art centre）的大型雕塑〈桃太郎〉，位在小山丘上的這件雕塑，放眼望去是寬闊的丘陵景觀，另一側的小樹林內則有大衛‧史密斯（David Smith）的雕塑伴隨。這件石雕取材於日本古老傳說——桃太郎在一對無子嗣的老夫婦不斷祈禱之下，從桃子裡蹦了出來，然後除去了鄉村裡人人聞之喪膽的惡鬼。

這顆原重達三十噸的巨大卵石，是野口勇在多霧的日本小豆島上一次獵石之旅所找到的石材，為了將之運回牟禮工作室而被分割成兩半，有一位工匠因為看到分開的花崗岩中間有一個像果

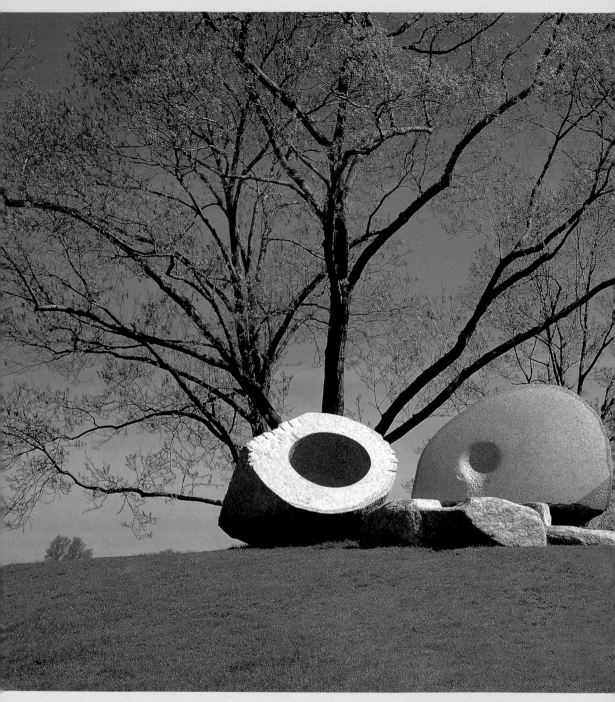

野口勇　**桃太郎**　1977-78　花崗岩　H：274×W：434×D：272cm　紐約郊外風暴王藝術中心

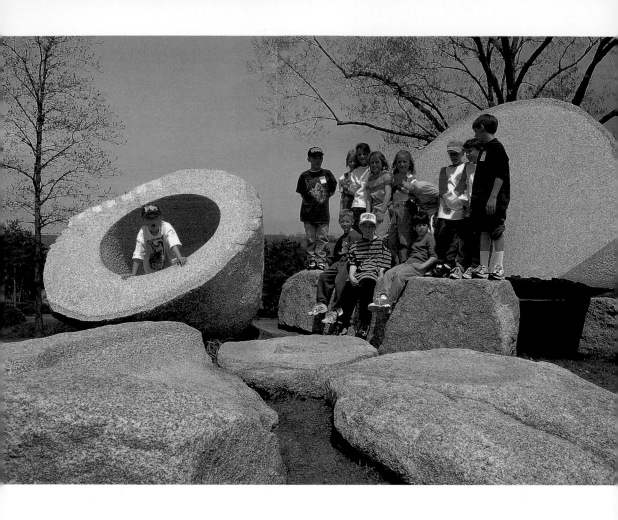

核的凹槽，因此戲稱之為「桃太郎」。野口勇從這個凹槽繼續往下鑿，創造了可以容納一個人的卵形凹洞，因此成為許多參觀雕塑公園的小朋友最喜歡遊憩的地方。野口勇也喜歡聲音在凹槽中造成的回音效果，他稱〈桃太郎〉為：「一個能夠吸引人前去的地方……一個象徵人類最終與最初階段……一個對應通往太陽之路的作品。」桃子的另一半以拋光技法呈現，些微的凹面象徵了太陽的中心。

　　其他七顆躺在這兩顆大石附近的石塊，是野口勇用一種實驗性的方式所排列的，並沒有計畫或草稿可尋，他從中央將這些石頭朝不同方向拋出、旋轉，直到他認為石塊已在最合適的位置上；無論構圖、石與石之間的互動都獲得滿足為止。這些小石塊

野口勇　**桃太郎**
1977-78　花崗岩
紐約郊外風暴王藝術中心

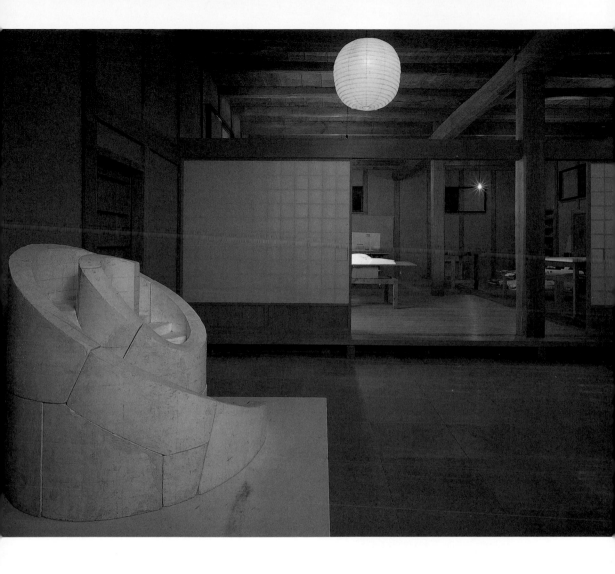

野口勇　**生活倉**
1290平方公尺（場地面
積）　日本香川縣牟禮

的質地、施作的工法皆不同，從光滑的圓形石塊到尖銳、表面粗
糙不平的石塊，有些作品還留著切割開來的鑿痕。

　　紐約皇后區的庭園不是野口勇唯一一處的作品集散地。從
1971年開始，他仔細地在日本四國的牟禮建造了一個回溯歷史的
天堂，史詩《平家物語》也是以四國為背景，因此這個地方在日
本文學史上占有重要地位。野口勇所建造的工作坊，包括兩百年
歷史的武士部屋（房間）及貨棧（倉庫）為，建築整體而言帶給
觀者一種戲劇性的時代錯亂感。藝術史學家亞敘頓描述這個安靜
的隱蔽處，它不受當代日本現代化腳步的影響：

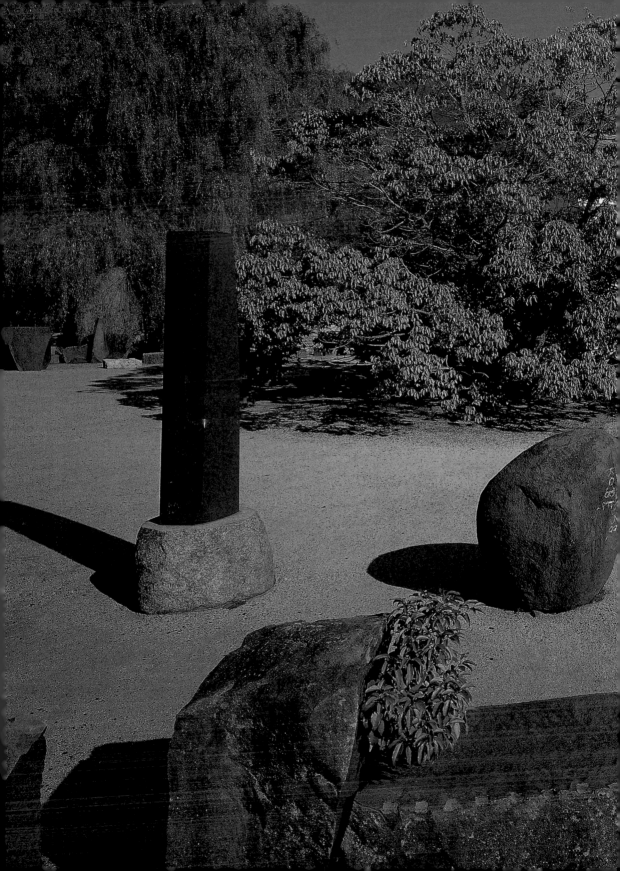

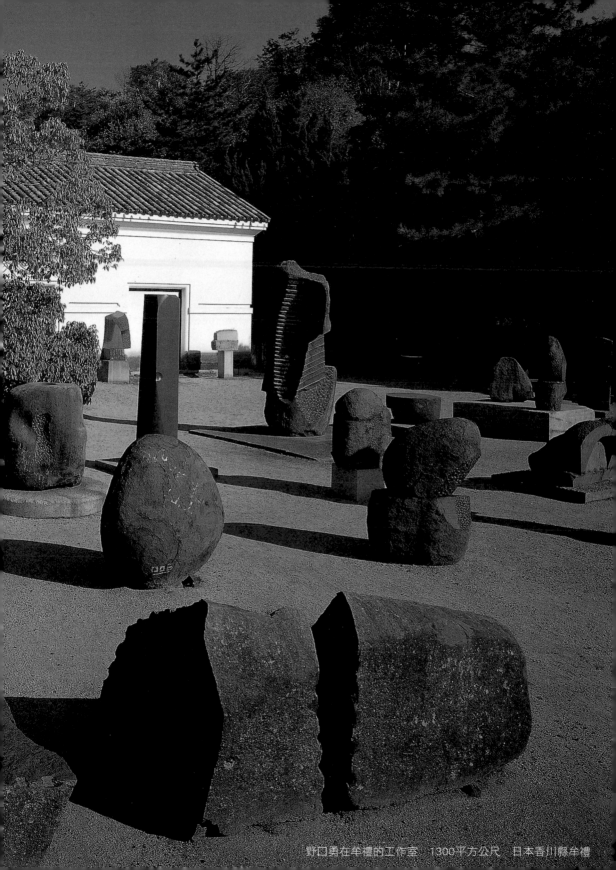

野口勇在牟禮的工作室　1300平方公尺　日本香川縣牟禮

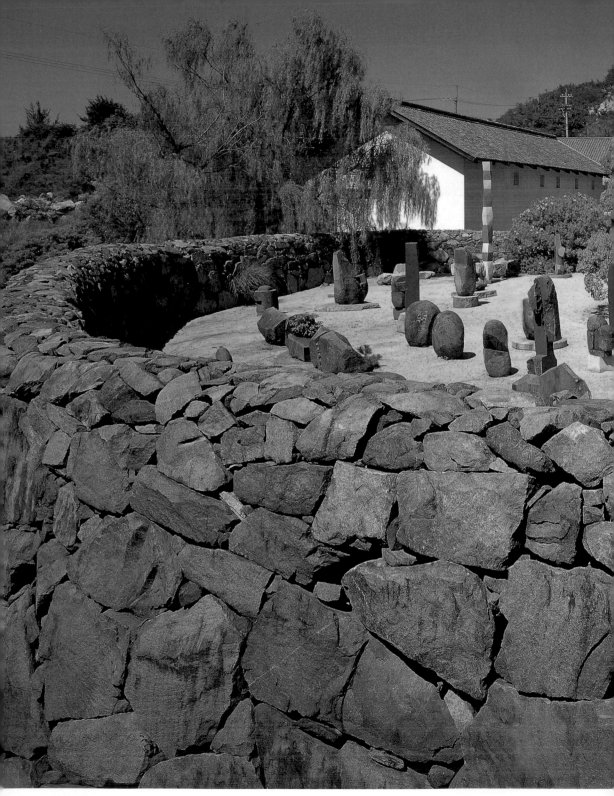

野口勇在牟禮的工作室　1300平方公尺　日本香川縣牟禮

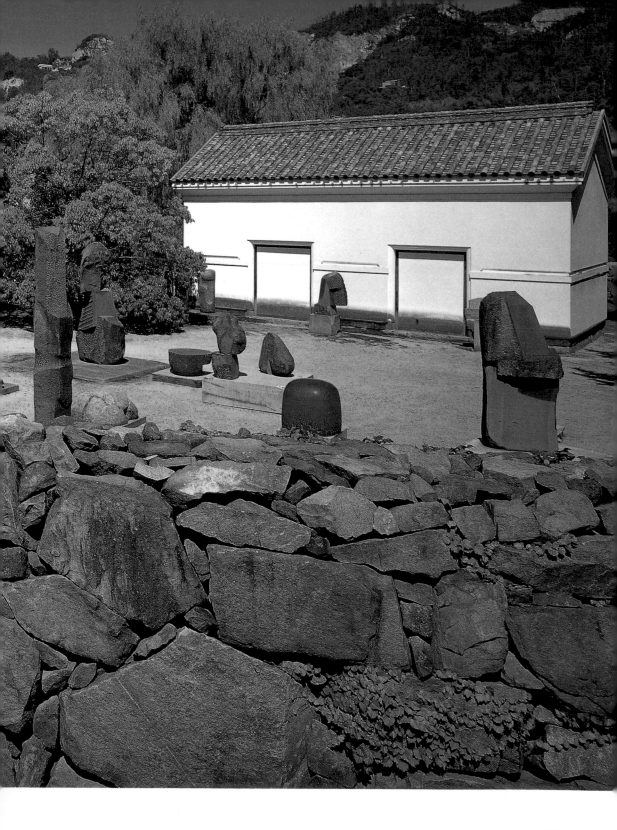

這處兩百年歷史的屋子，在聰明改造下適應了現代生活，面向遠處的山巒，之間隔著大片的稻田，斷崖之下是一望無際的海，石牆貼近地圍了個圓，陽台旁及走道間則倚靠著一片竹林。野口勇用多年的時間選擇這些建築元素，以雕塑家的角色形塑自己的家，有時在這放任一處空缺，有時在那增添一些趣味。或許對他而言，對於幸福定義所找到的所有解答，都被融入在這間工作室裡：一個用泥磚及木材所打造的聖地，原始媒材所共同創造的安適及完美比例。這間重新打造的貨棧，有著經典的極簡風格——拉門的方框設計、完美的水平牆垣，效仿屋頂瓦片堆疊造形的凹凸邊緣裝飾、低調一致的花崗岩基座，上頭擺放著各式直立式的石雕，包括室內的梁柱也以石材為基座——簡單樸實的美，令人心曠神怡。

在一個紛擾的世界裡，以及所有稱自己為藝術的張狂論調之間，野口勇的作品看起來的確是與時代脫序的，因為它們擁有「後－布朗庫西」現代主義的特質。野口勇1986年在一張便條紙上寫著：「尋找地心引力的死寂中心」。因為這個死寂中心乃是一種苦行、沉思的穩當之處。

在皇后區野口勇美術館的導覽手冊上，野口勇呼籲追隨者若想要了解時間在他的作品中扮演的角色，唯有依循這個線索，他寫道：「創作一種冥想的藝術並沒有構思概念或轉圜的餘地。它在片刻間被創造，而這個片刻或許要花上許多年的時間。面對流轉逝去的時光，我希望能找到持久性。堅硬的材質費時但具有深度，從中尋找永恆及本質，用現代的工具雕塑最古老的媒材，這是促使探索雕塑之旅更往前一小步的嘗試。」

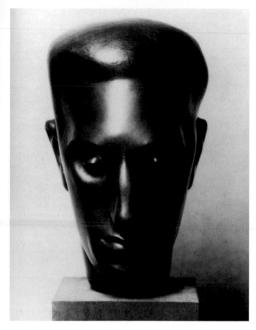

野口勇　**喬治・蓋希文**
1929　銅像　華盛頓史
密桑尼國立肖像館藏

喬治・蓋希文（George Gershwin）是美國重要的音樂作曲家。

早期頭像雕塑

　　野口勇年輕時曾以雕塑頭像維生，他精湛且細膩的工法贏得許多顧客的青睞。野口勇除了在達文西藝術學院接受的訓練之外，高中時期在籌備美國總統山的雕刻家博格勒姆（Gutzon Borglum）的工作室中實習，為年輕的他紮下了寫實雕塑技法的根基。

　　1927年受布朗庫西的影響，二十二歲的野口勇逐漸將創作精簡化，使雕塑呈現令人耳目一新的現代感。經歷了風格上的轉變，30年代野口勇開始跨領域到景觀花園的設計，將東方的空間美學，逐漸帶到西方的現代理性當中。

　　第二次世界大戰爆發後，由於野口勇一半的日本血統相當敏感，1942年他自美軍為日本人設置的亞利桑那州戰時收容所歸來後，決心不再為藝術以外之事物分神，對於人像雕塑也愈來愈不感興趣。於是中止了肖像的委託，藉由舞台設計及零星的家具設計案來支付生活上的開銷。

圖見48頁　　〈收音機護士〉是一件現代主義風格的頭像作品，是美國最大的收音機製造公司於1937年委託野口勇設計的，據說該公司的總理受到1932年在美國轟動一時的兒童綁架案影響，因此設計這

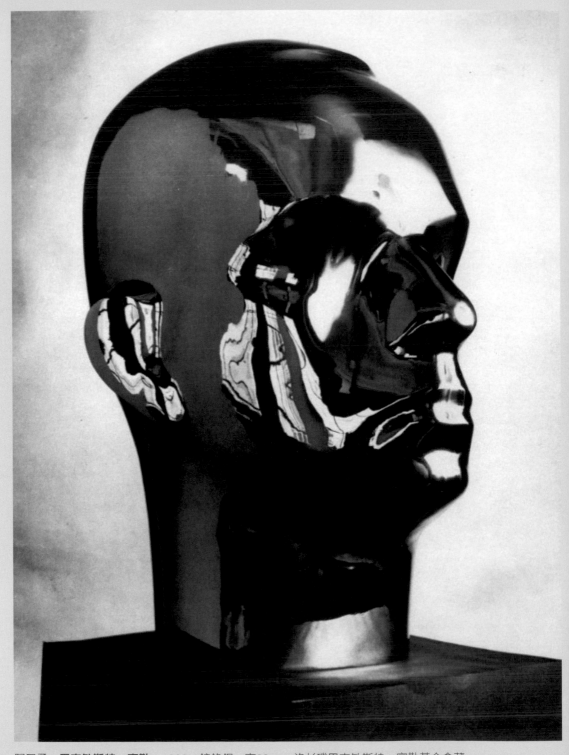

野口勇　**巴克敏斯特・富勒**　1929　鍍鉻銅　高33cm　洛杉磯巴克敏斯特・富勒基金會藏
富勒（R. Buckminster Fuller）是野口勇多年的好友，也是美國重要的科學家及建築師，這件具未來感的雕塑切合地表現出富勒促進科學發展的特色。

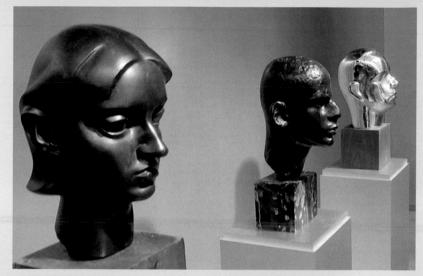

從左至右：〈瑪莉安‧
葛林伍德〉、〈寇斯
坦〉、〈巴克敏斯特‧
富勒〉肖像。寇斯
坦（Lincoln Kirstein）
是紐約著名的藝術資助
者。

野口勇
瑪莉安‧葛林伍德
1929 鑄鐵
華盛頓史密桑尼國立肖
像館藏

瑪莉安‧葛林
伍德（Marion
Greenwood）是一位畫
家，在1932年曾和妹妹
葛雷絲一同到墨西哥創
作壁畫。1933年她們
為墨西哥當地大學創作
壁畫後，被委託在市區
內創作約一公里長的壁
畫，因此邀請野口勇創
作其中的一部分，野口
勇完成作品名為〈墨西
哥的歷史〉。

〈**瑪莉安‧葛林伍德**〉
肖像是唯一一件野口勇
以鐵鑄造的肖像作品。

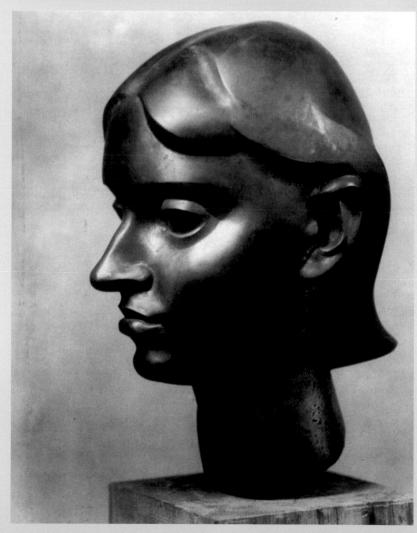

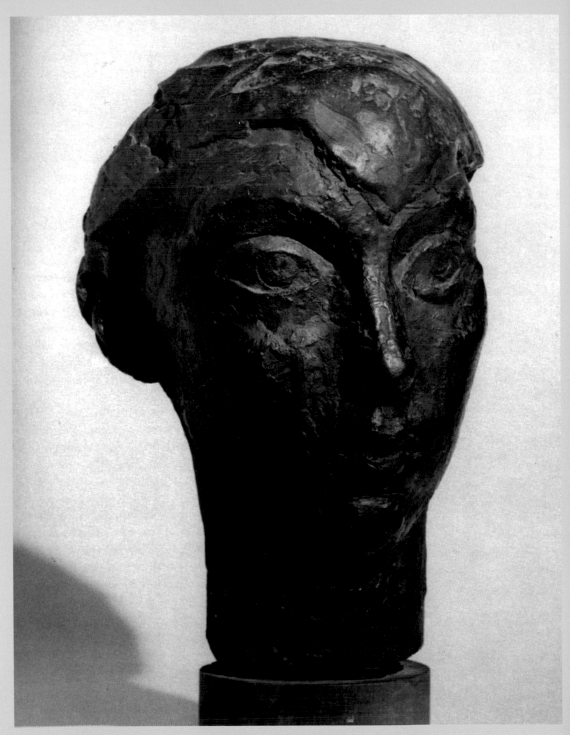

野口勇　**貝芮妮絲・雅培**　1929　銅像　高35cm　華盛頓史密桑尼國立肖像館藏

貝芮妮絲・雅培（Berenice Abbott）是一位女性攝影師，除了記錄紐約市的發展之外，也為野口勇拍攝了許多肖像，並定期訪問野口勇的工作室。

野口勇　**攝影師馬列達可夫肖像**　1929
華盛頓史密桑尼國立肖像館藏

下圖由左至右：

野口勇　**日本女孩頭像**　1931　石膏
最大尺寸26.6cm

野口勇　**我的叔叔肖像**　1931　陶
最大尺寸30cm

野口勇　**奧羅斯科**　1932　陶
最大尺寸31cm

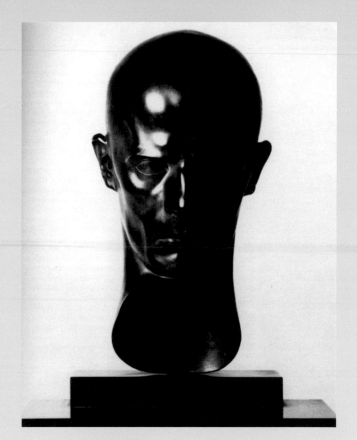

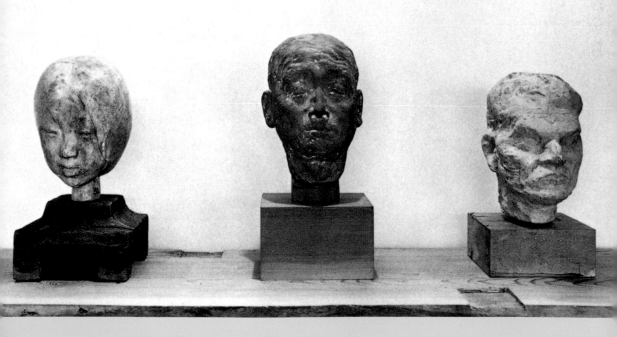

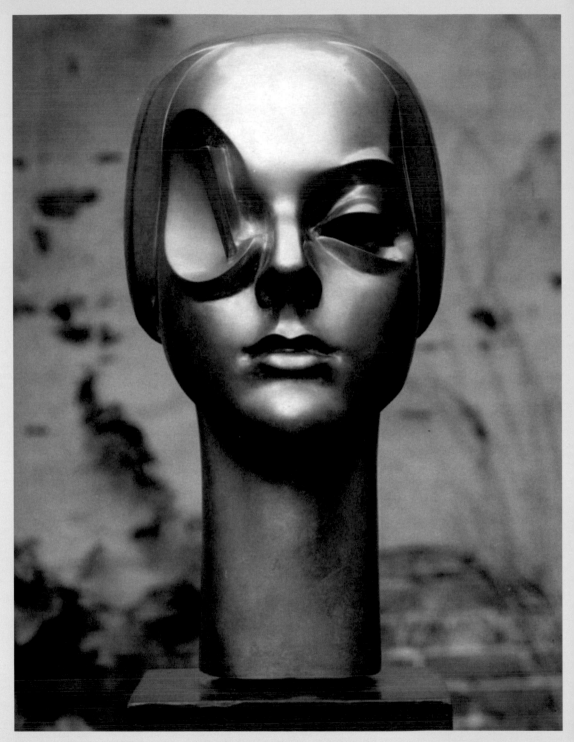

野口勇 **耶德拉・弗蘭考** 1929 黃銅 高48cm 耶德拉・弗蘭考收藏
弗蘭考（Edla Frankau）是一名懸疑小說家，野口勇創作這件肖像時她還是一名女演員，喜歡戴單眼眼鏡，因此野口勇在創作肖像時加入了這個特色。

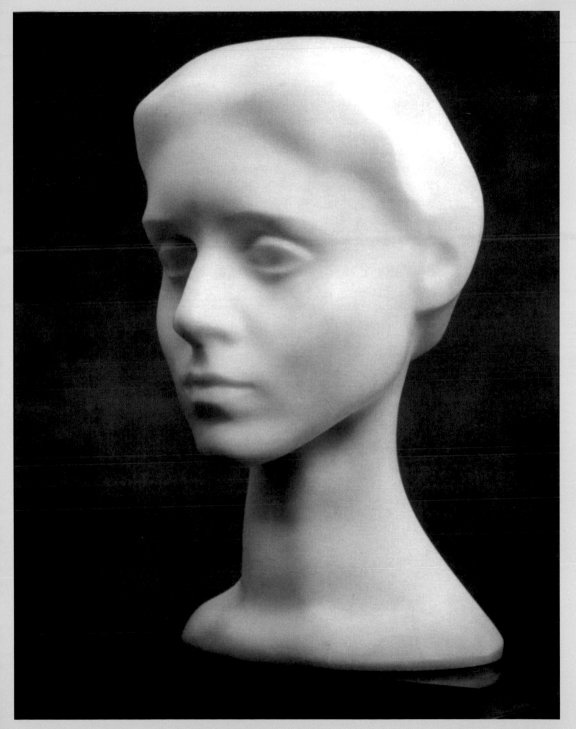

野口勇　**克萊兒・露西**　1933　華盛頓史密桑尼國立肖像館藏

〈克萊兒・露西〉肖像是野口勇受布朗庫西影響後，開始採用抽象簡化手法創作的第一件大理石肖像作品。克萊兒・露西（Clare Booth Luce）活躍於新聞及政治圈，據說在這件作品完成後，她動了鼻子整形手術，所以也要求野口勇重新將肖像的鼻子改小。野口勇沒有意願修改，但又不想得罪顧客，因此效仿米開朗基羅在批評者面前修改〈大衛像〉的手法，帶了一些大理石碎屑到露西家裡，假裝雕鑿石像，然後讓碎石粉末從指縫間落下。

野口勇　**古登肖像**　1934　華盛頓史密桑尼國立肖像館藏

野口勇　**瑪格莉特肖像**
1937　華盛頓史密桑尼
國立肖像館藏

　　種能安置在兩個不同空間的對講機，讓孩童能隨時和外出的父母親對話。

　　這件作品正好是野口勇剛開始嘗試將工業製造技術引入雕塑的時期，因此〈收音機護士〉融合日本傳統劍道面具以及1930年代流行美國的「機械時代」風格，在1939年惠特尼雕塑展中被《時代雜誌》稱為展覽中「最具異國風味」的作品。

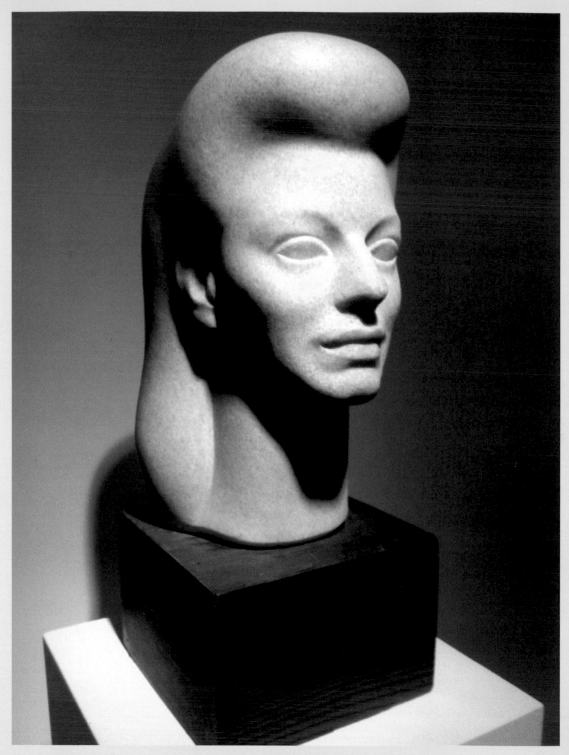

野口勇　**琴吉・羅傑斯**（Ginger Rogers）　1942　華盛頓史密桑尼國立肖像館藏

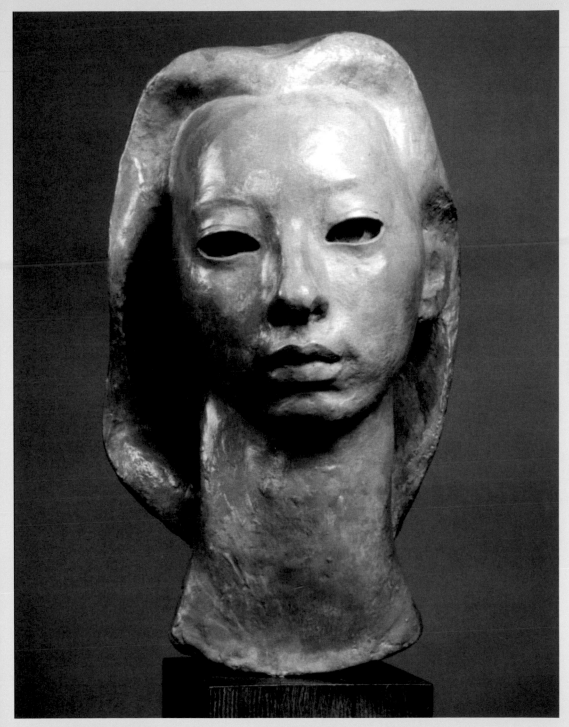

野口勇　**舞者索諾·歐薩托**（Sono Osato）　1940　華盛頓史密桑尼國立肖像館藏

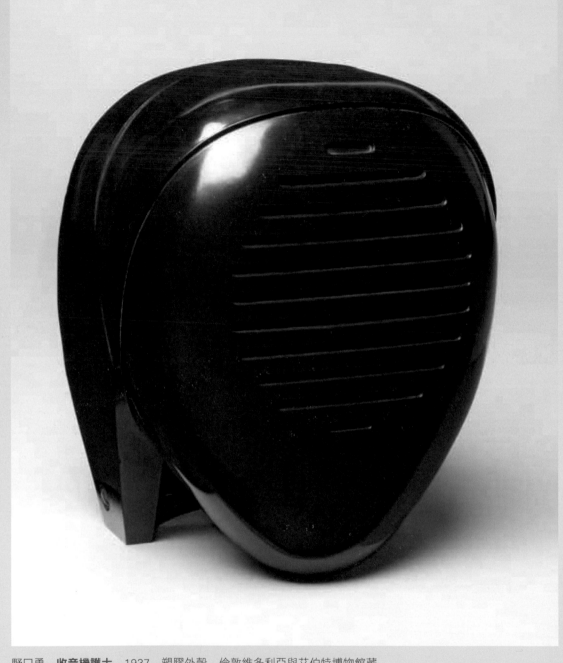

野口勇　**收音機護士**　1937　塑膠外殼　倫敦維多利亞與艾伯特博物館藏

舞台設計相關作品

野口勇　為《**阿帕拉契之春**》設計的搖椅
1944　葛蘭姆舞劇設計
最大尺寸103.5cm
（下圖）

野口勇　**撒拉弗的對話**
（葛蘭姆舞劇）　1955
鋼繩黃銅管（右下圖）

　　野口勇雖然以地貌景觀或雕刻家聞名，但作品並不僅限於花園規畫或是雕塑創作，例如他在1935年為瑪莎‧葛蘭姆設計的舞台，多年來一直是他主要嘗試的部分；1955年亦為舞台劇「李爾王」設計布景與服裝。

　　野口勇指出，在關乎土地及行走空間的情況下，雕刻的疆界是開放的；誕生的新意識免於受到藝術市場的限制。而在還沒有機會接受景觀雕塑的委託案之前，這樣的構想在1930至40年代化身為舞台設計的動力及靈感。

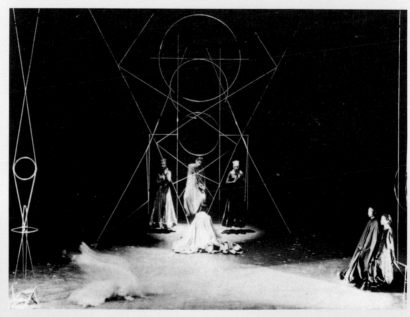

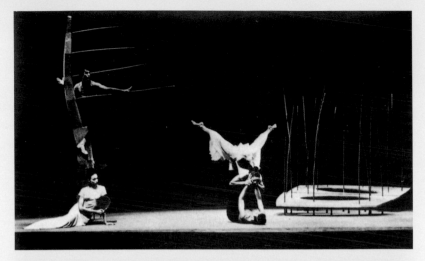

野口勇　**迎戰花園**
（葛蘭姆舞劇）　1958
木材畫布藤杖

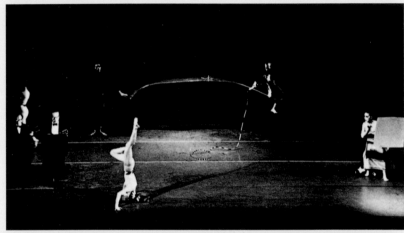

野口勇　**上帝的體操**
（葛蘭姆舞劇）　1960
木材鋼繩畫布顏料

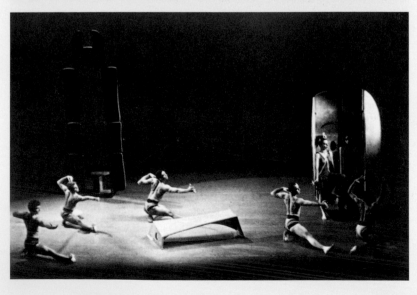

野口勇　**費德拉**（葛蘭
姆舞劇）　1962
木材鋼繩畫布顏料

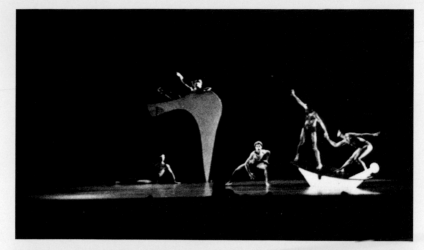

野口勇　**圓圈**（葛蘭姆
舞劇）　1963
木材畫布金屬

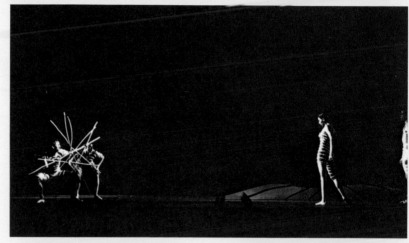

野口勇　**季節：
康寧漢**（Merce
Cunningham）舞劇
1947　繩子木材羽毛顏
料光線機器行動電話

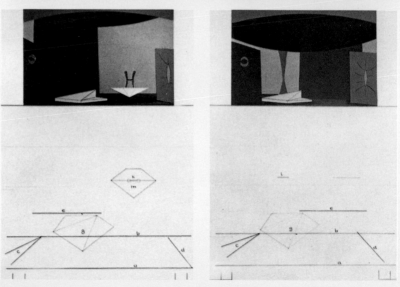

野口勇　**李爾王**　1955
場景變換指示與繪畫拼
貼

51

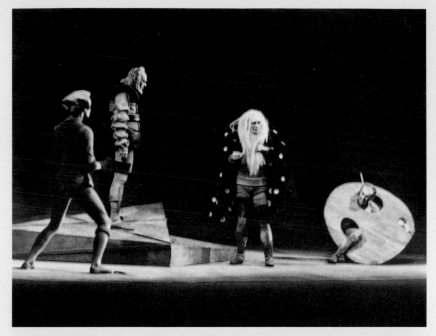

野口勇　**李爾王**　1955　複合媒材　皇家莎士比亞劇場收藏

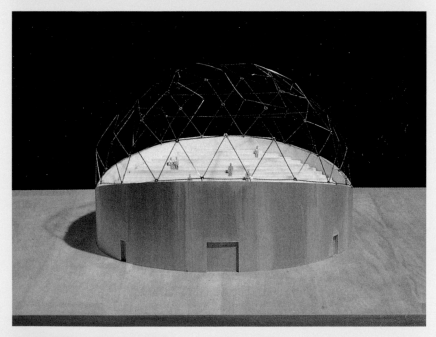

野口勇　**瑪莎・葛蘭姆舞蹈劇場**　1976　塑膠木料線材　最大尺寸61cm

原本加州大學洛杉磯分校（UCLA）打算興建「瑪莎・葛蘭姆實驗舞蹈劇場」，野口勇因此設計了這個模型，圓頂是採用科學家友人巴克敏斯特・富勒的設計。

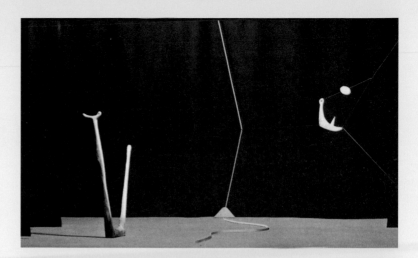

野口勇　**迷宮中的任務**
（葛蘭姆舞劇）　1947
繩子木材畫布顏料

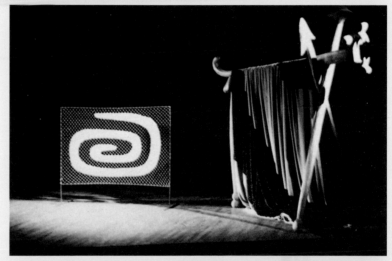

野口勇
裘蒂斯（葛蘭姆舞劇）
1950　輕木布料繩索

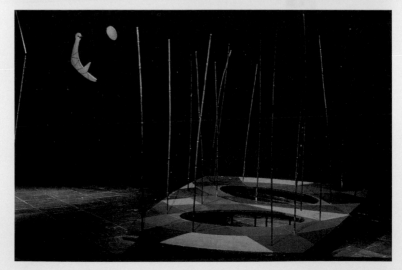

野口勇
《**迎戰花園**》舞台設計
（葛蘭姆舞劇）　1958
木材畫布藤杖
最大尺寸282cm

「我們是一片包含了自己所有見聞的風景。」

"We are a landscape of all we have seen."

——野口勇

在1930年代初期，野口勇領悟出雕塑是一種空間的表現，藉由接觸土地及融入環境，雕刻的疆界進能而獲得拓展，土地及景觀即成為一件雕塑作品。這是遊歷美國、南美洲、中國、歐洲以及非洲等地的心得，日本「龍安寺」的石庭影響野口勇最為深刻。

大約在二十八歲的時候，野口勇對於自己美國人的身分有了深層的體悟，並創作了一系列以美國開國元老富蘭克林（Benjamin Franklin）及傑弗遜（Thomas Jefferson）為出發點

野口勇　**耕耘紀念碑**
1933　繪畫草稿

54

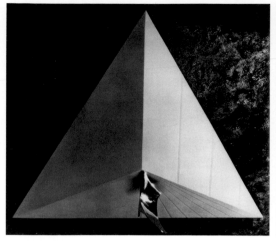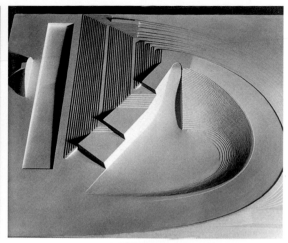

野口勇　**耕耘紀念碑**
1933　模型（上圖）

野口勇　〈**玩山**〉模型
1933　銅
最大尺寸74.3cm
（右上圖）

的作品，但是歷經第二次世界大戰，美國社會的種族主義再次被挑起，經濟大蕭條也導致野口勇景觀規畫的理想遲遲無法實踐。直到聯合國教科文組織委託他規畫巴黎總部的庭園，以及耶魯大學、IBM、大通銀行等設計案的歷練後，野口勇才以揉合東西文化的風格，奠定了景觀雕塑家的名聲。

〈耕耘紀念碑〉、〈玩山〉

〈耕耘紀念碑〉是野口勇在1933年所構想的計畫，在美國的中心部位設置一座三邊長各一英哩的金字塔，三面各呈現「已耕耘」、「收成」及「休耕」的樣貌。作品的理念出自於班傑明·富蘭克林的名言：「勤奮是幸運之母；如果懶漢睡覺的時候你深耕土地，你就能儲存穀物將之出售。」

〈耕耘紀念碑〉後來衍生了〈玩山〉及〈富蘭克林紀念碑〉兩件作品，分別都有強化美國文化象徵，增進社會和諧的用意。

〈玩山〉的模型可以看出野口勇希望在自己居住的城市裡興建讓孩童遊戲的複合式公園，其中包含了一座金字塔構造的小山坡、玩興濃厚間距不等的階梯、一座在夏季運作的滑水道，較長的那面坡道在冬季就變成可以滑雪的地方，坡面也能當作建築體的屋頂。

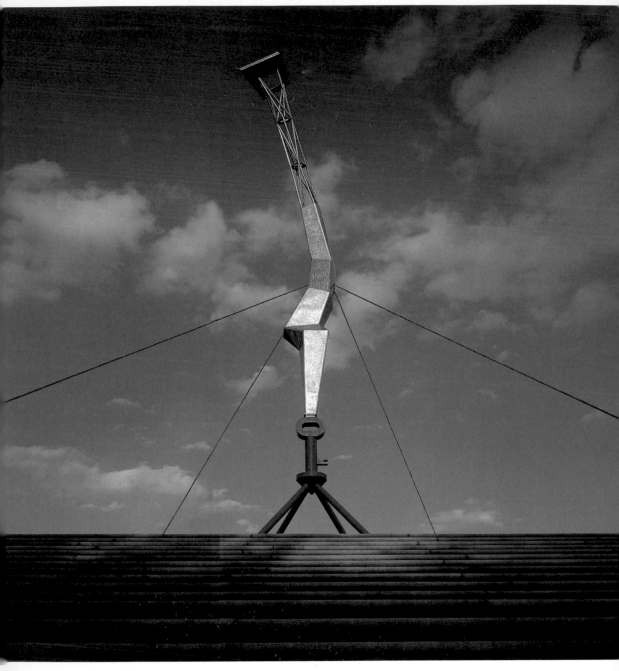

野口勇　**一道閃電……富蘭克林紀念碑**　1984　不鏽鋼　高31m　現位於美國賓州

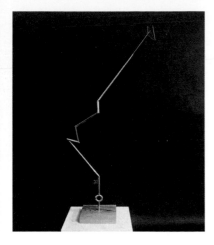

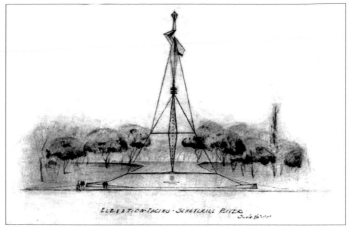

野口勇
富蘭克林紀念碑
1933 銅鑄模型
最大尺寸132cm
〈富蘭克林紀念碑〉的
構成分成三部分：頂端
的風箏、中段的閃電以
及地面上的一把鑰匙，
象徵富蘭克林的發現，
是一把帶動美國科學發
展的關鍵之鑰。（上
圖）

野口勇 **富蘭克林紀念
碑草稿** 1933
（右上圖）

　　1934年當他把〈玩山〉的模型上呈至紐約市公園管理署，卻
遭到委員羅伯特・莫西斯（Robert Moses）的無情攻擊。就算後來
他的景觀規畫案曾多次被拒絕，但他並沒有因此打退堂鼓，反而
鍥而不捨地改善原有的計畫。

〈墨西哥的歷史〉、〈新聞〉

　　此時期的另一件雕塑〈死亡（被處以絞刑的人像）〉，是野
口勇認同自己美國人身分後，企圖藉由藝術的力量，傳達弱勢族
群遭歧視的社會悲劇，後來的〈廣島
原爆受難者念碑〉、〈黑色的太陽〉
也延續了同樣的批判立場，顯示野口
勇除了創作抽象雕塑之外，具有強烈
的社會正義感，並用沉默的雕塑表達
了時代之慟。

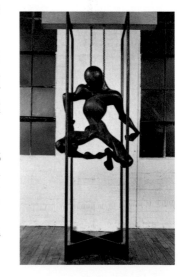

野口勇 **死亡（被處以
絞刑的人像）** 1934
金屬木材繩子
最大尺寸226cm（右圖）

　　〈墨西哥的歷史〉是野口勇1936
年的作品，是第一件他在公共空間創
作的大型雕塑，讓他在墨西哥認識了
許多熱血青年，一同為藝術家的角色
找到更有意義的出口。

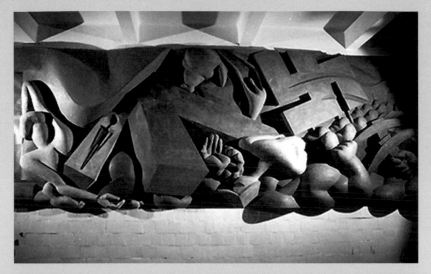

野口勇　**墨西哥的歷史**
1936
上色水泥與雕刻磚塊
22×2m
現位於墨西哥市

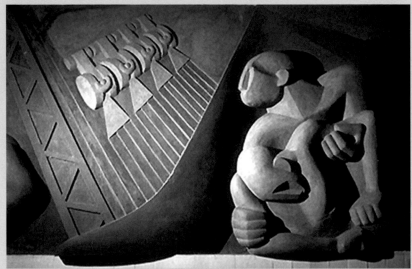

野口勇　**墨西哥的歷史**
1936
上色水泥與雕刻磚塊
22×2m
現位於墨西哥市

野口勇　**墨西哥的歷史**
1936
上色水泥與雕刻磚塊
22×2m
現位於墨西哥市

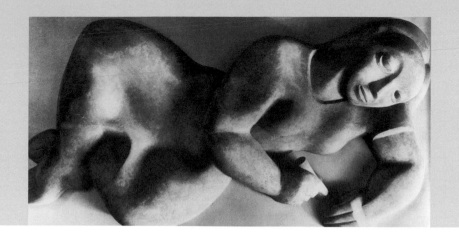

野口勇　**墨西哥的歷史**
1936
上色水泥與雕刻磚塊
22×2m
現位於墨西哥市

回到美國後，野口勇參加了許多與雕塑相關的競賽。讓他獲得競圖首獎，成為紐約洛克斐勒中心美聯社（Associated Press）大樓的牆面裝飾作品〈新聞〉，雕塑風格和他兩年前創作墨西哥壁畫相近，賦予人物簡化、飽滿、有力的輪廓外觀。

這件重達九噸、約六公尺高的不鏽鋼壁雕，是鋼鐵工廠分成九塊鑄造的，運送到紐約後由野口勇親自銲接、拋光。構圖及線條充滿強調速度感及張力，《紐約前鋒報》（New York Herald）曾在1940年幽默地形容：「他想像我們的記者化身成了一支執行著閃電行動的精良軍隊。」

美國社會的氛圍開始受二次大戰影響，〈墨西哥的歷史〉及〈新聞〉完成後不久，野口勇感觸良多地表示：「這兩件作品諭示了戰爭。」

野口勇　**墨西哥的歷史**
1936
上色水泥與雕刻磚塊
22×2m
現位於墨西哥市
（下二圖）

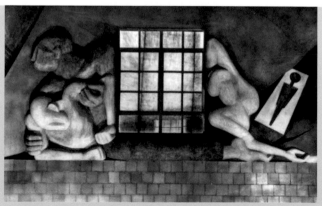

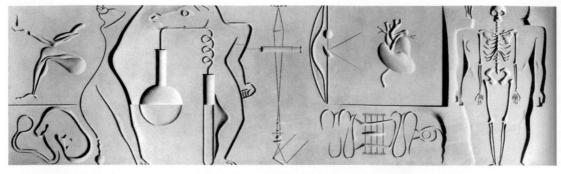

野口勇
醫學建築壁畫 1937
石膏 46×151×5cm
私人收藏

〈**醫學建築壁畫**〉是野口勇參加1939年世界博覽會競圖比賽的作品，包含了人體解剖、物理化學及科技相關的圖像，顯示他在哥倫比亞大學預備醫學院訓練所留下的印象。（上圖）

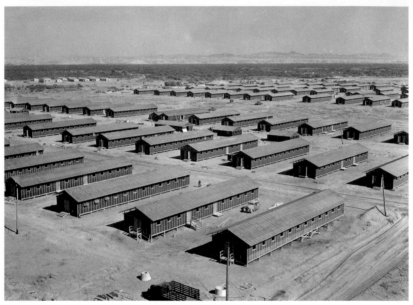

亞利桑那州日本人收容中心實景記錄照片。

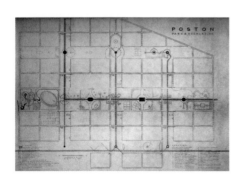

二戰期間美軍為日本人設置了多處收容所，野口勇曾希望能藉由景觀的規畫，提升居住的品質，因此1942年自願前往亞利桑那州的收容中心。但野口勇發現，儘管收容中心的環境簡陋，甚至是不人道，可是政府並沒有心改善，讓野口勇大受打擊。

　　要離開收容中心不是件易事，經過藝術與建築界的能力之士遊說下，他才獲得出釋的許可證。一回到紐約，野口勇便拿起石膏直接雕刻，為憤怒不平找到直接的出口，〈列達〉、〈我的亞

野口勇　亞利桑那州日本人收容中心規畫圖
1942（左圖）

野口勇　**新聞**（美聯社辦公大樓牆面裝飾）
1938-40　不鏽鋼
610×520cm
紐約洛克斐勒中心
（右頁圖）

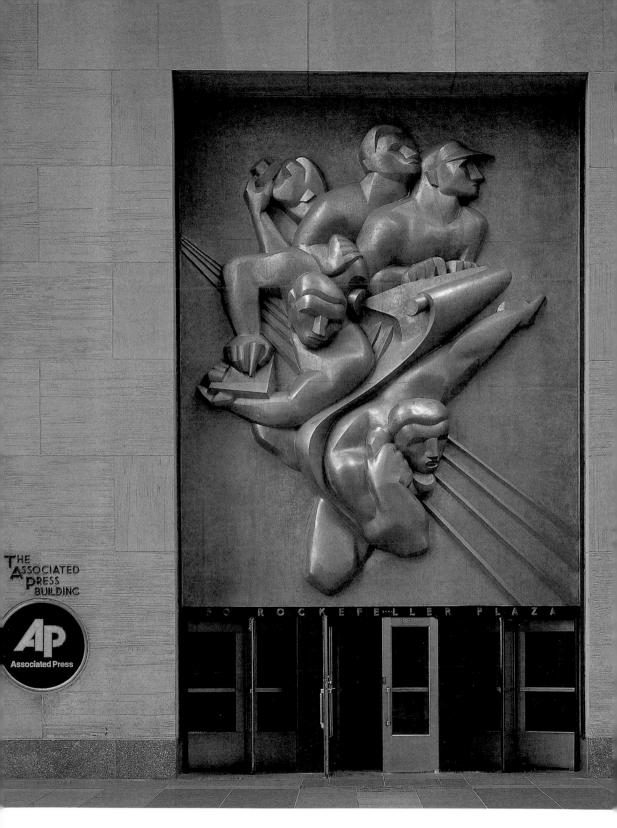

THE
ASSOCIATED
PRESS
BUILDING

AP
Associated Press

利桑那〉、〈世界是一個狐狸洞〉是捨去具象敘事的創作手法，改以抽象手段創作出探討藝術本質及心靈狀態的作品。

〈廣島原爆受難者紀念碑〉

1952年野口勇受廣島市長及建築師丹下健三的委託，設計〈廣島原爆受難者紀念碑〉。這件雕塑的造形應分成兩部分，在地平面下方的是受難者的名單，上方是一個讓民眾可以祭祀哀悼的紀念碑、一個深刻的象徵符號。丹下健三讓野口勇在東京大學的研究室中製作模型。野口勇採用了日本古墳的陶燒馬型俑，即日文的「埴輪」（はにわ）做為出發點，以黑色花崗岩構成一座拱形雕塑。

但因為野口勇美國人的身分及其他因素，使他的設計遭到拒絕。最後由丹下健三趕在截止日期的一個禮拜內畫出了新的設計藍圖，並以水泥的方式建造。雖然野口勇的作品並沒有獲得實踐，但他仍然十分重視原有的概念，並

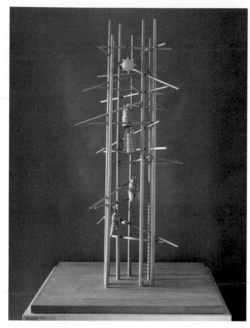

野口勇　**和平之鐘**　1952　模型記錄照片　　　　　日本馬型俑（埴輪）　年代未詳　洛杉磯郡立美術館藏

野口勇　**廣島原爆受難者紀念碑**　1982　四分之一玄武岩模型　最大尺寸147.3cm

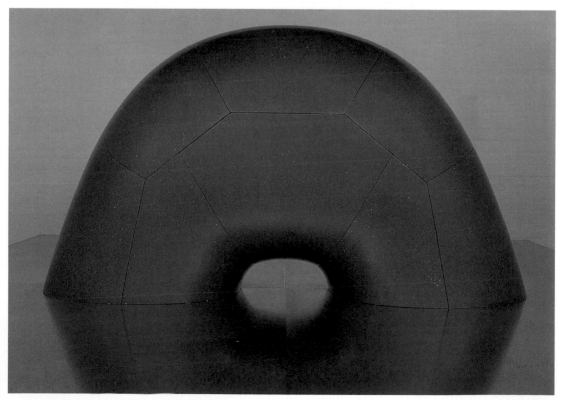

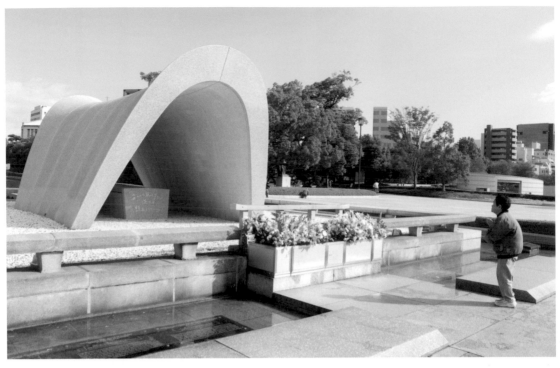

丹下健三設計的〈**原爆死難者慰靈碑**〉，現位於廣島和平公園。

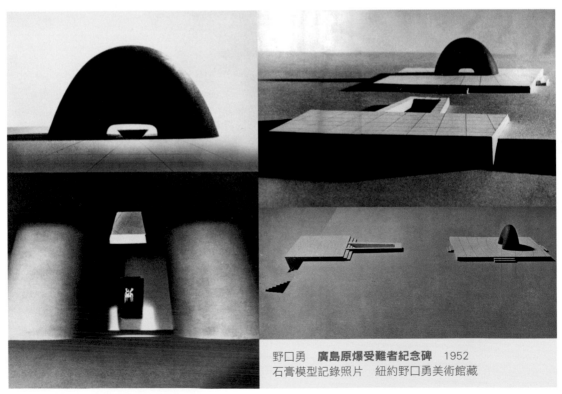

野口勇　**廣島原爆受難者紀念碑**　1952
石膏模型記錄照片　紐約野口勇美術館藏

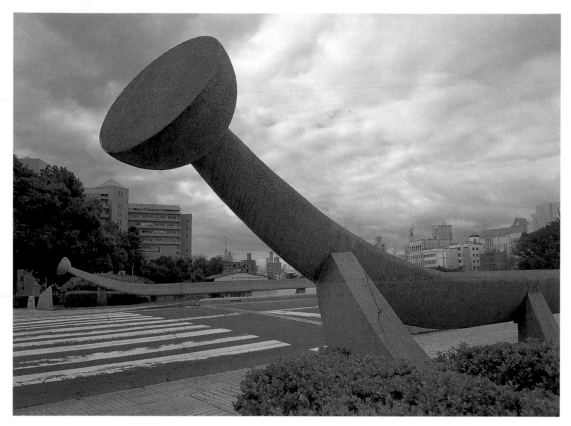

野口勇　**兩座橋：「生」與「死」**　1951-52　混凝土
「生」8555×1500cm，「死」10190×1500cm　日本廣島和平公園

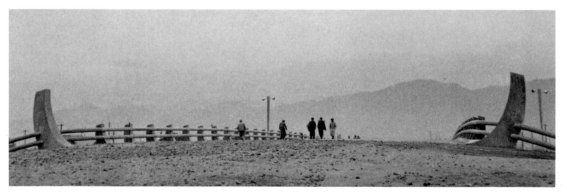

野口勇　**通往和平公園
的兩座橋**　1951-52
水泥　現位於日本廣島

希望能將雕塑設置在美國，做為一種懺悔及抵抗相同歷史悲劇重
演的紀念碑。1982年，事隔三十年後又重回同一主題，用十四塊
黑玄武岩組合成原寸四分之一的作品。

公家機關、私人企業委託設計庭園雕塑

在日本完成多件景觀規畫案之後，野口勇也陸續開始接到了美國的設計案件。1956至57年他首次在美國設計庭園，為康州壽險公司規畫了室內四處的休憩區，並在遠處的戶外草坡上設置了三座名為〈家庭〉的仿古希臘圓柱石雕群。

而1956至58年執行的巴黎〈聯合國教科文組織庭園〉，因為預算較為寬裕，讓野口勇能夠從日本選擇合適的石材，因此也讓他能夠深入思考哪種環境需要哪樣個性的石頭，對於他的石雕創作具有突破性的幫助。

耶魯大學的〈沉床庭園〉更是美國公共藝術的一件經典作品，以白色大理石打造的戶外庭園是一片抽象的景觀，其中圓環、方塊、金字塔三種幾何造型分別代表了太陽、機運、土地。

後續曼哈頓銀行廣場的〈水中庭園〉、匯豐銀行前的〈紅方塊〉也成了紐約的著名地標。而西雅圖美術館所收藏的〈黑色的太陽〉，使用了巴西黑色花崗岩雕塑出直徑約三公尺的不規則圓環，其具有爆發力的破碎圖像，似乎回應了野口勇希望在美國設置廣島原爆受難者紀念碑的願望。

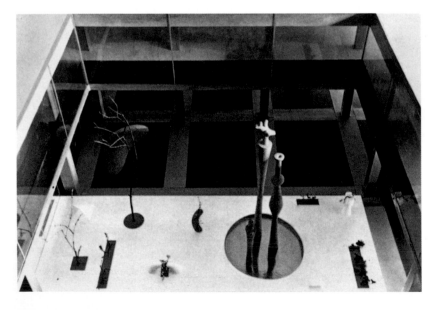

野口勇　**紐約私人企業庭院設計**，首次提案模型　1952　石膏（遺失）

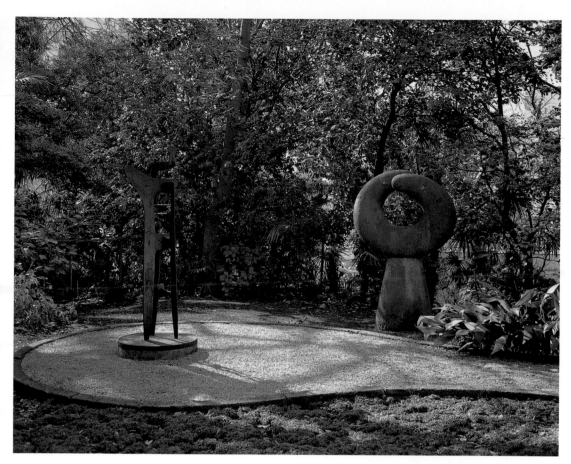

野口勇　**東京慶應大學**
〈新萬來社〉庭園
1950-52年

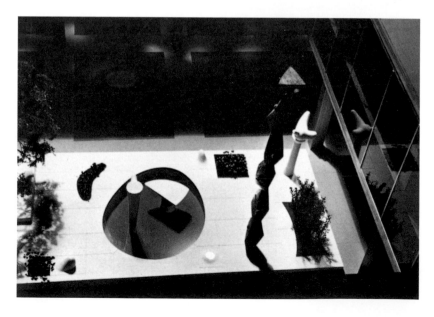

野口勇　**紐約私人企業**
庭院設計，第二次提案
模型　1952　石膏（遺
失）

這件作品因為工會無法
提出資金，野口勇兩次
從日本回到紐約提案，
最後還是不了了之。

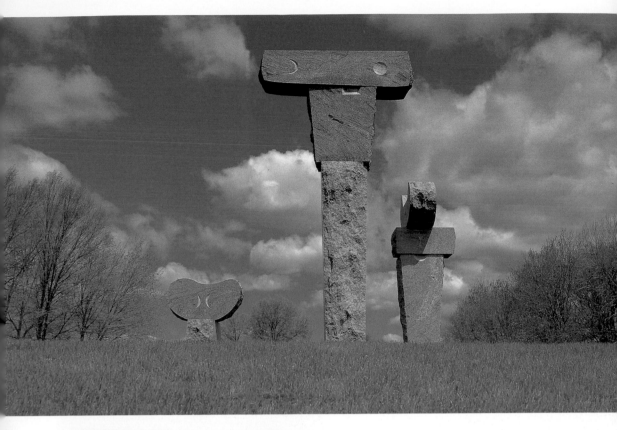

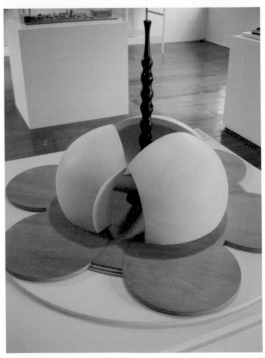

野口勇　**家族**　1956-57　花崗岩
487×365×182cm　美國康乃狄克州布隆菲爾丘
（上圖）

野口勇　**聯合國教科文組織庭園設計**　位於法國巴黎
（右頁圖）

野口勇　**佛陀紀念碑**　1957　石膏銅鑄模型
最大尺寸84cm（左圖）

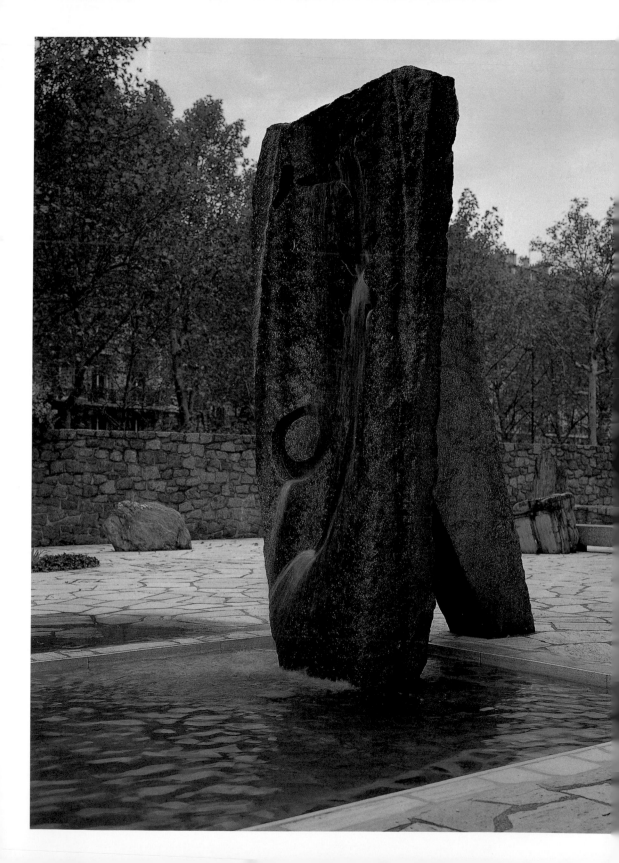

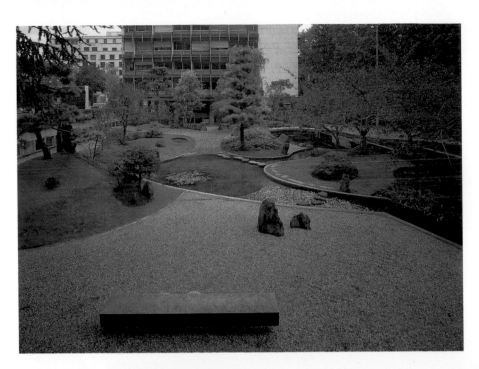

野口勇　**聯合國
教科文組織總部
庭園**　1956-58
花崗岩植物水
面積700坪
法國巴黎

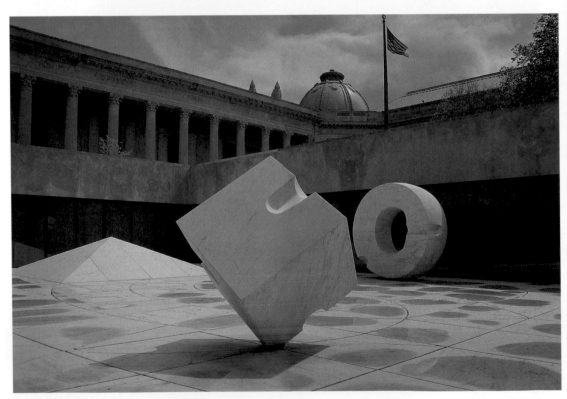

野口勇　**耶魯大學珍貴書籍圖書館戶外水中庭院〈沉床庭園〉**　1960-64　面積12×15m　美國紐哈芬市

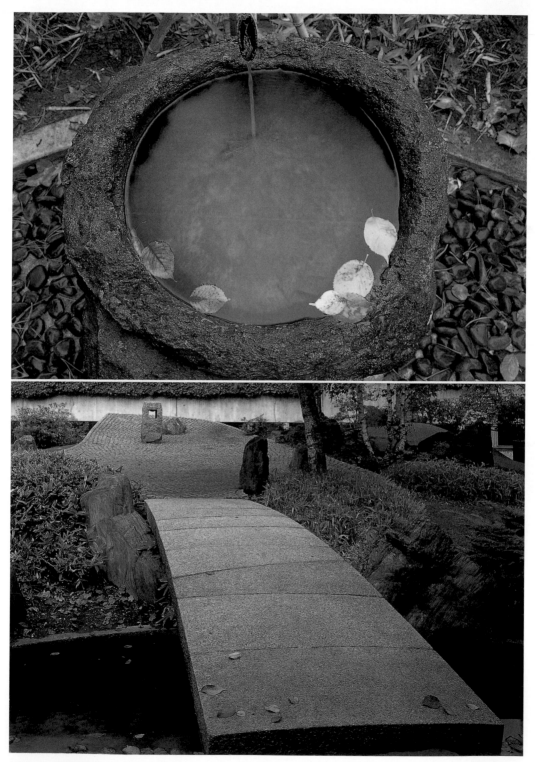

野口勇　**聯合國教科文組織總部庭園**　1956-58　花崗岩植物水　面積700坪　法國巴黎

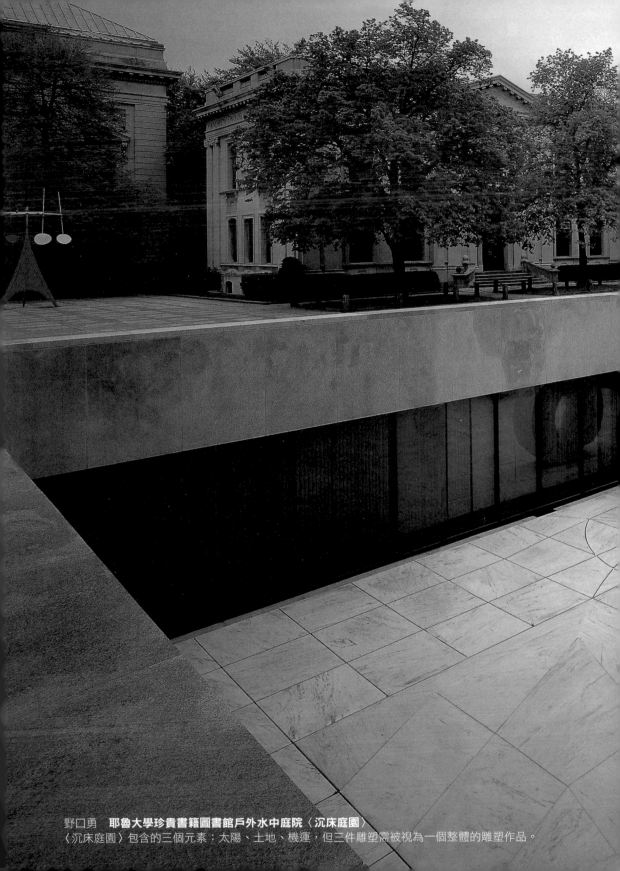

野口勇　**耶魯大學珍貴書籍圖書館戶外水中庭院〈沉床庭園〉**
〈沉床庭園〉包含的三個元素：太陽、土地、機運，但三件雕塑需被視為一個整體的雕塑作品。

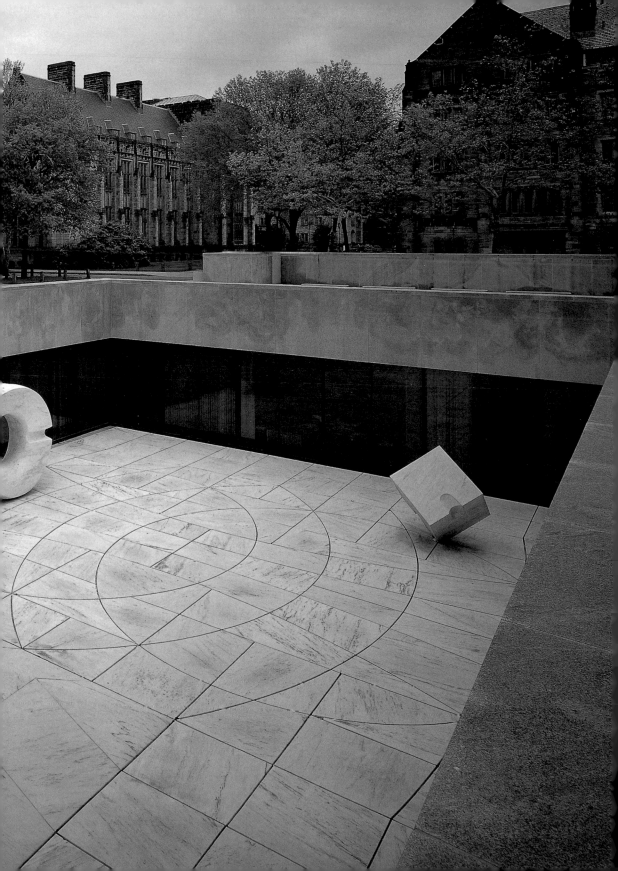

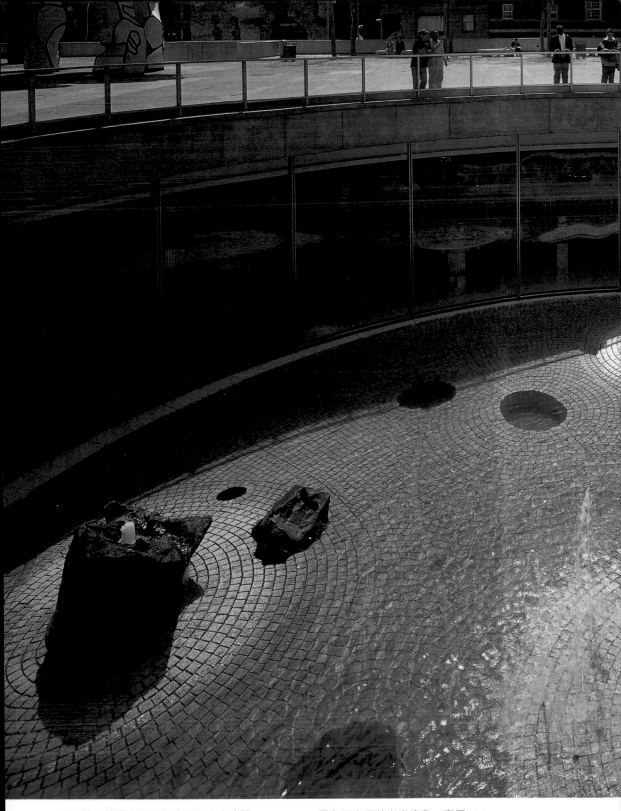

野口勇　**美國大通銀行廣場的水中庭園**　1961-64　黑色河床石花崗岩噴泉　直徑18.3m
位於美國曼哈頓大通銀行廣場

野口勇以京都「龍安寺」的石庭作為這件作品最主要的靈感來源。

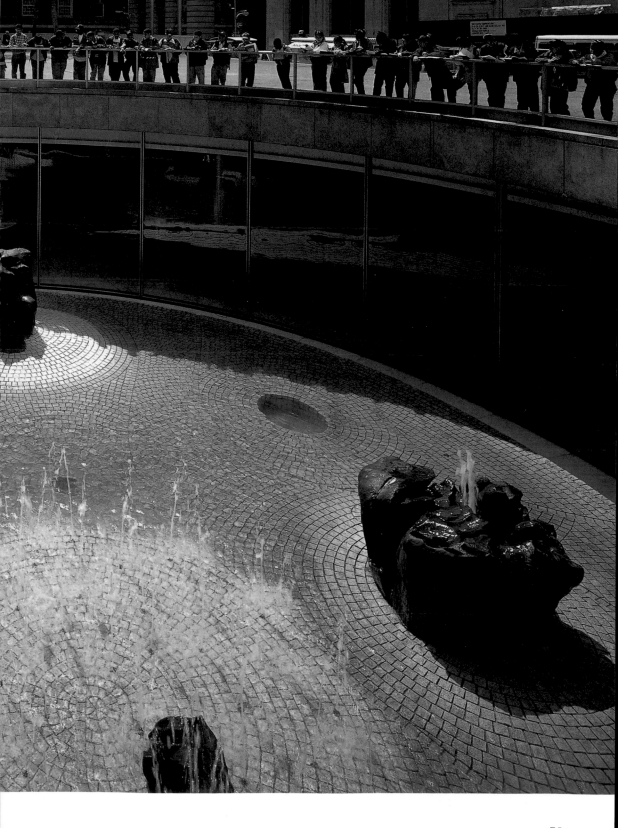

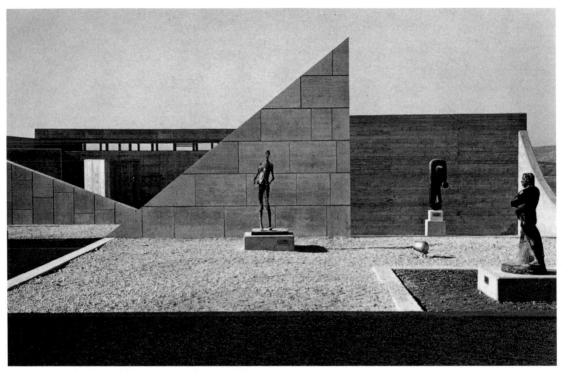

野口勇　**比利羅斯雕塑庭園**　1960-65　面積約兩公頃　耶路撒冷以色列博物館
野口勇坐在比利羅斯雕塑庭園的矮石牆上，看著耶路撒冷的夕陽。

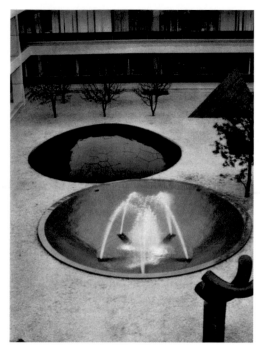

野口勇　**IBM總部庭院**　1964
巴西花崗岩水泥及其他媒材　紐約郊區

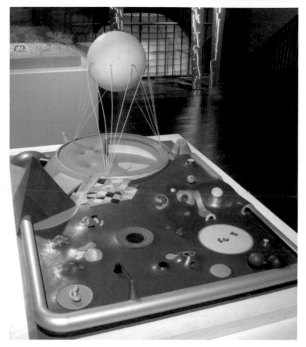

野口勇　**大阪萬國博覽會，美國展館**　1968
彩繪石膏模型　最大尺寸83.8cm

野口勇受邀為1970年大阪萬國博覽會設計的〈**美國展覽館**〉，色彩豐富，但是因為缺少展覽建築本身的規畫，因此沒有被採用。但後來野口勇受邀為博覽會設計多件造形奇特，饒富趣味的大型噴泉，至今仍在大阪持續運作。

野口勇　**大阪萬國博覽會噴泉**　1970

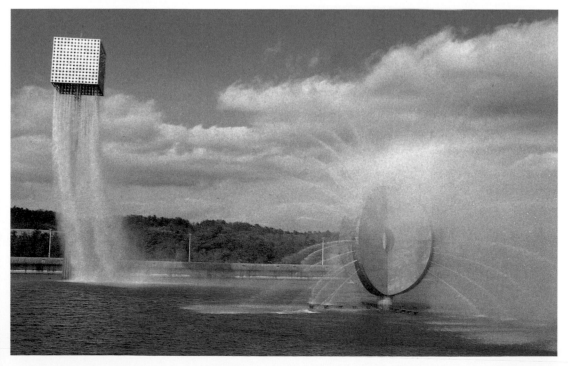

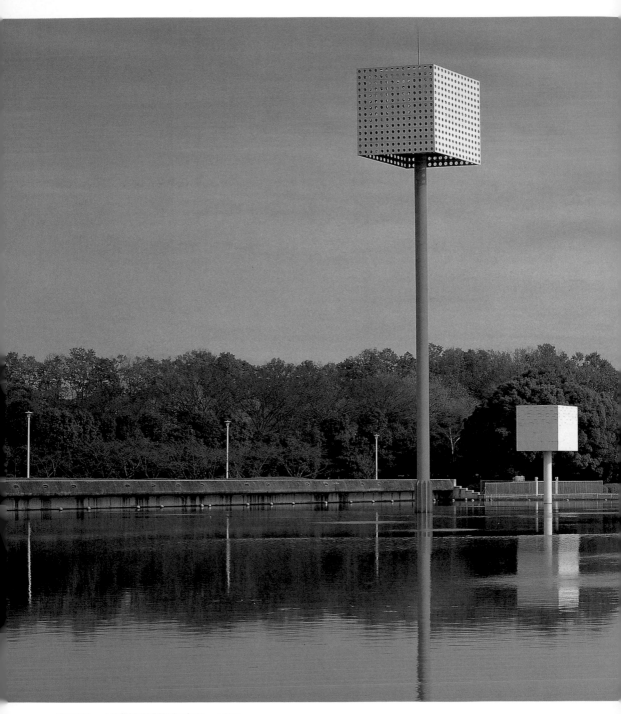

野口勇　**大阪萬國博覽會噴泉**　1970
從左至右：柱高33m立方體邊長6.4m、柱高5m立方體邊長4.5m、
柱高12.5m直徑3m、球體直徑7.4m

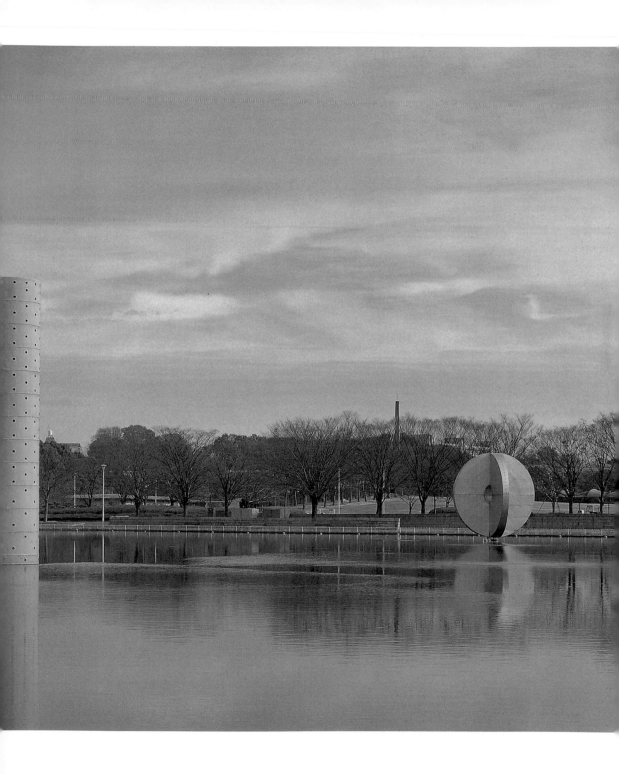

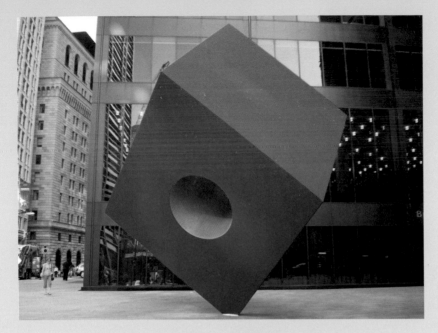

野口勇　**紅方塊**　1968
位於紐約匯豐銀行大樓
前

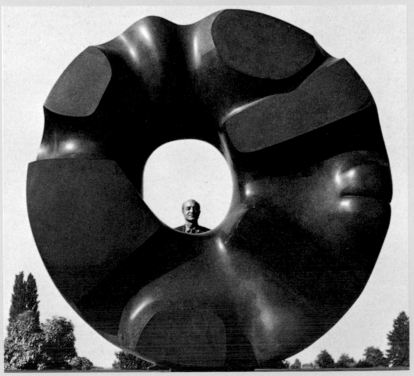

野口勇　**黑色的太陽**
1969　巴西黑花崗岩
直徑275cm
西雅圖美術館藏

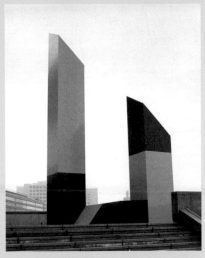

野口勇　**黑色的太陽**
1969　巴西黑花崗岩
直徑275cm
西雅圖美術館藏（左圖）

野口勇
東京都現代美術館雕塑
1966　彩繪鋼鐵
最大尺寸365cm（右圖）

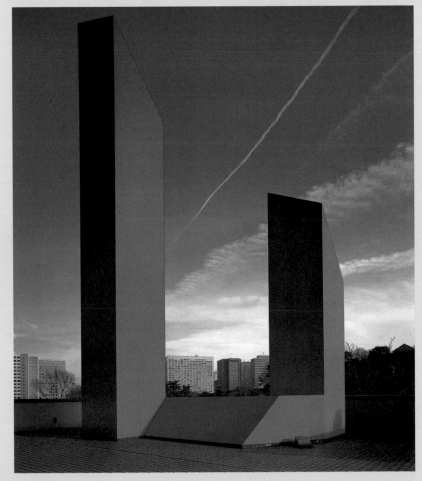

野口勇　**門**　1969
鋼鐵塗料
105×39×55cm
日本東京國立近代美術館

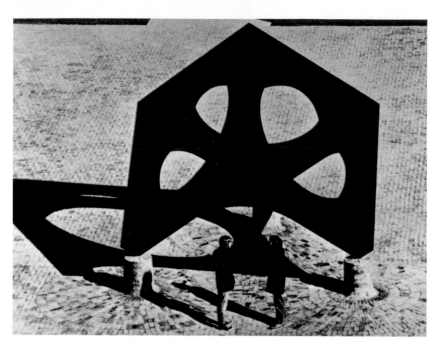

野口勇
觀察天空的雕塑 1969
黑色彩繪鋼鐵
最大尺寸320cm
華盛頓西部州立大學藏

野口勇　**菲力普・哈特（Philip A. Hart）廣場**　1972-79　面積三公頃　美國底特律（下圖、右頁圖）

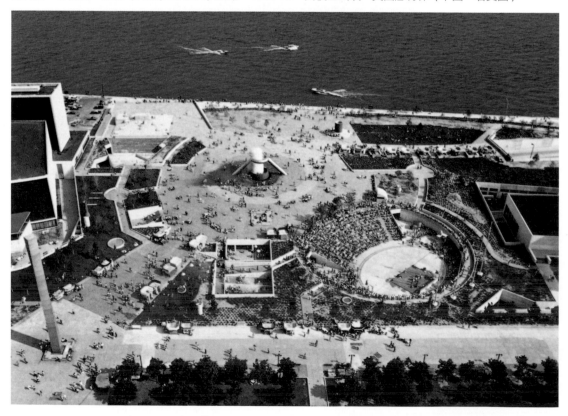

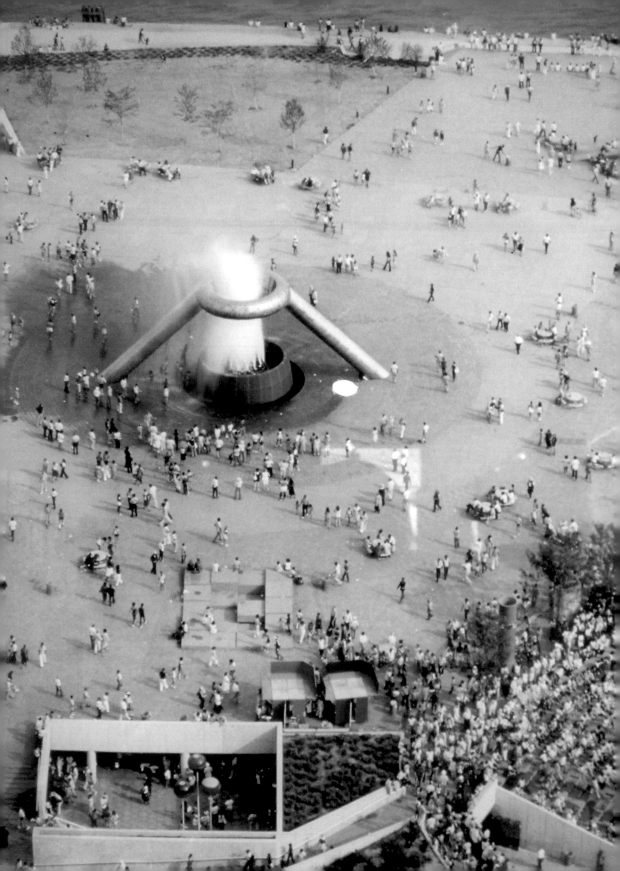

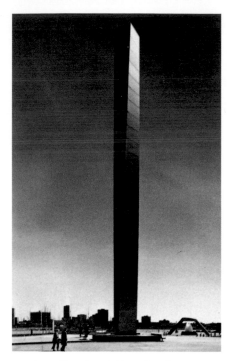

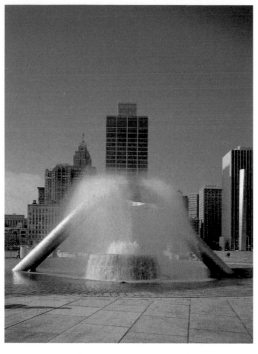

野口勇　**菲力普・哈特廣場之塔**
1972-79　不鏽鋼　高36.5m　美國底特律

野口勇　**道奇（Horace E. Dodge）紀念噴泉**
1972-79　不鏽鋼　高7.3m

野口勇　**最高裁判所六個噴水泉**　1974　黑花崗岩　東京最高裁判所

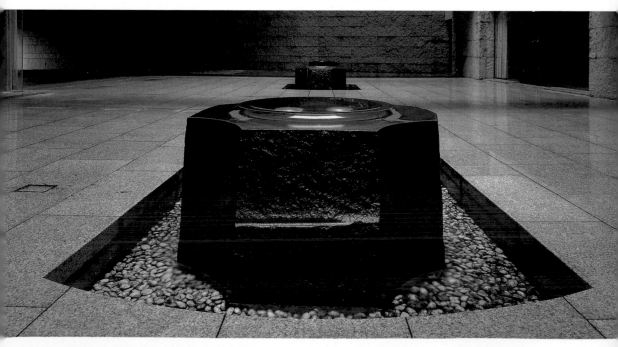

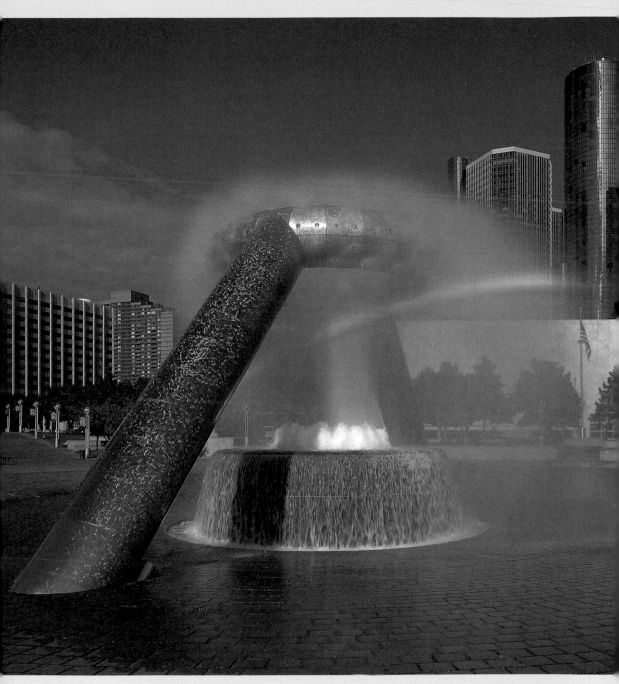

野口勇　**道奇（Horace E. Dodge）紀念噴泉**　1972-79　不鏽鋼　高7.3m

野口勇　**神道**　1974-75　鋁材　　　野口勇　〈**神道**〉設計圖　1974
紐約東京銀行裝置作品
（1980年4月損毀）

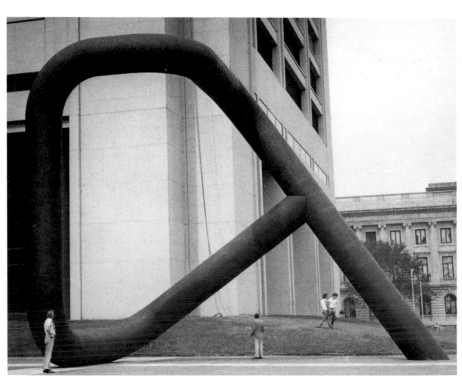

野口勇　**正門**
1976
工業金屬圓管
10×12m
美國凱霍加司法
中心

野口勇　**時間的風景**　1975　花崗岩（五部分）　高約240cm　美國西雅圖傑信聯邦大樓（左頁上圖）
野口勇　**天空之門**　1976-77　鋼塗料　高731cm　美國夏威夷檀香山市區（左頁下圖）

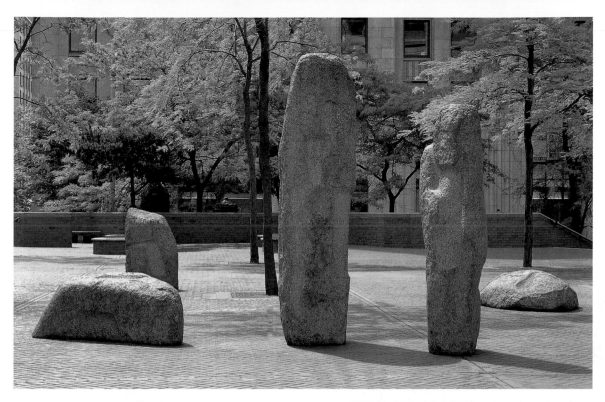

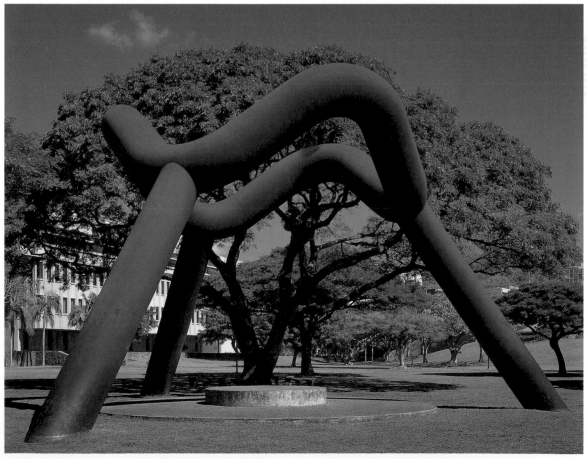

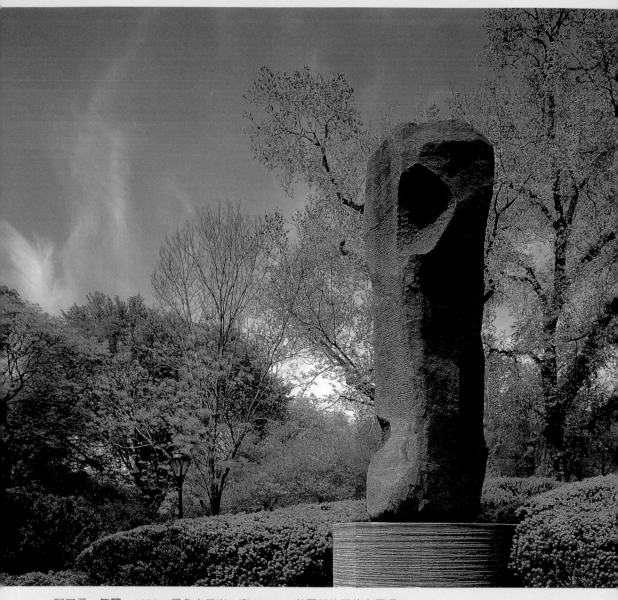

野口勇　**無題**　1979　黑色玄武岩　高560cm　美國紐約哥倫布圓環

野口勇　**星宿**　1980-83
玄武岩（四部分）　最大尺寸30.5×30.5m
美國德州金貝爾美術館藏
（Kimbell Art Museum）（右頁上圖）

野口勇　**考古**
1966-84　銅
最大尺寸105.5cm
（右頁中圖）

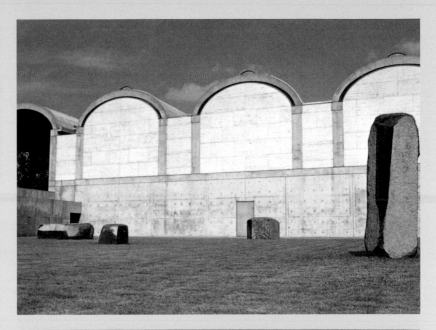

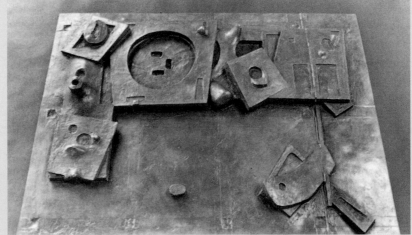

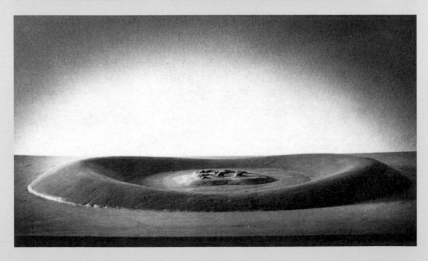

野口勇
庫坎尼洛閣聖石群
1977　銅鑄模型
最大尺寸63.5cm

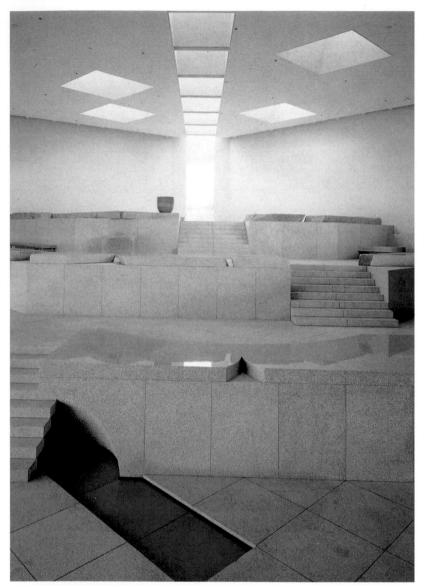

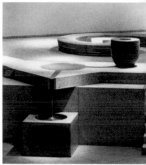

野口勇
「**天國**」室內花園
1977-78　花崗岩
東京草月流花道學院

野口勇　「**天國**」室內花園　1977-78　花崗岩　東京草月流花道學院

野口勇　**天國**（花、石、水之處）　1977-78　東京草月流花道學院（右頁圖）

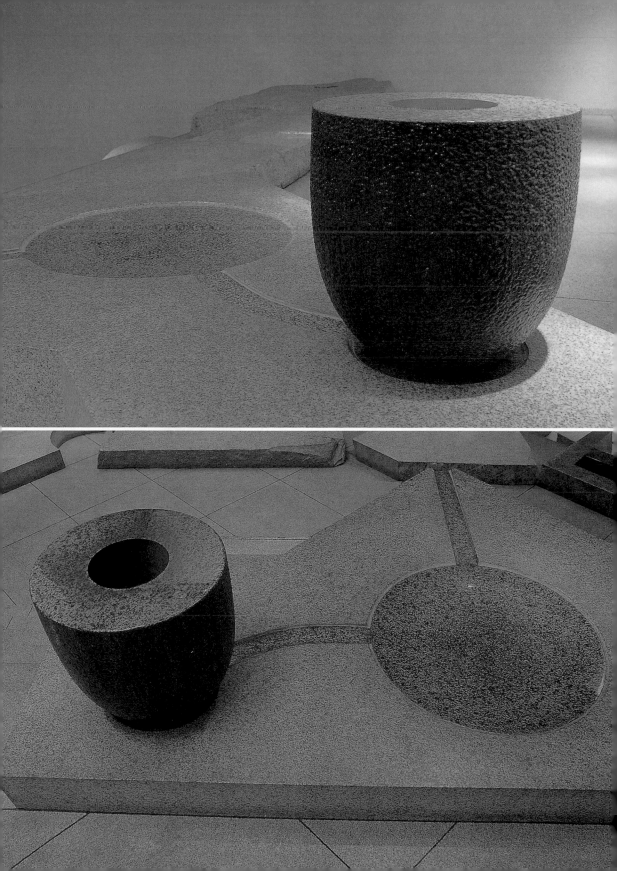

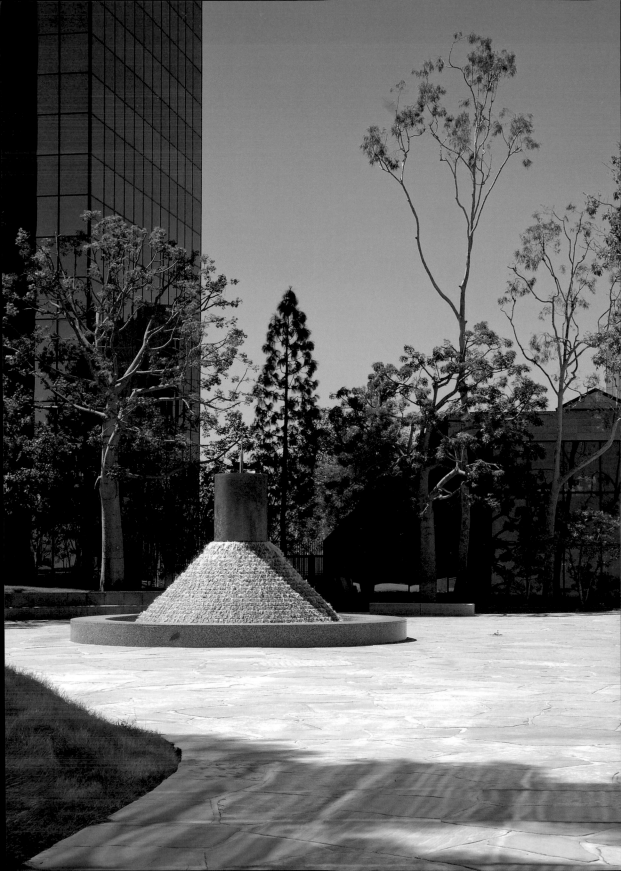

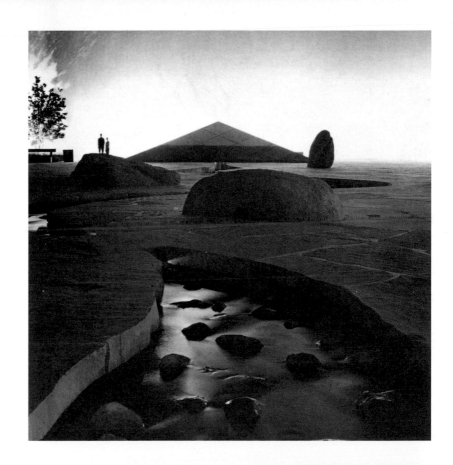

野口勇　**加州景觀**
1980-82
面積約2000坪
美國加州梅園
（Costa Mesa）
（左頁圖、右頁圖）

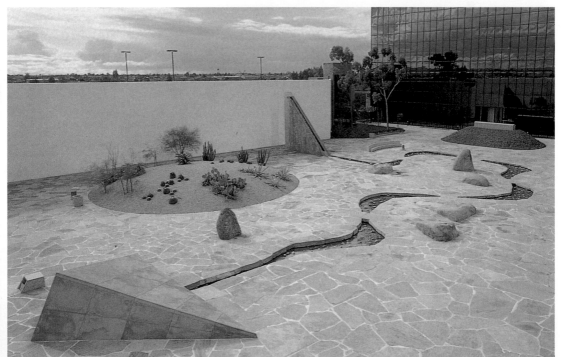

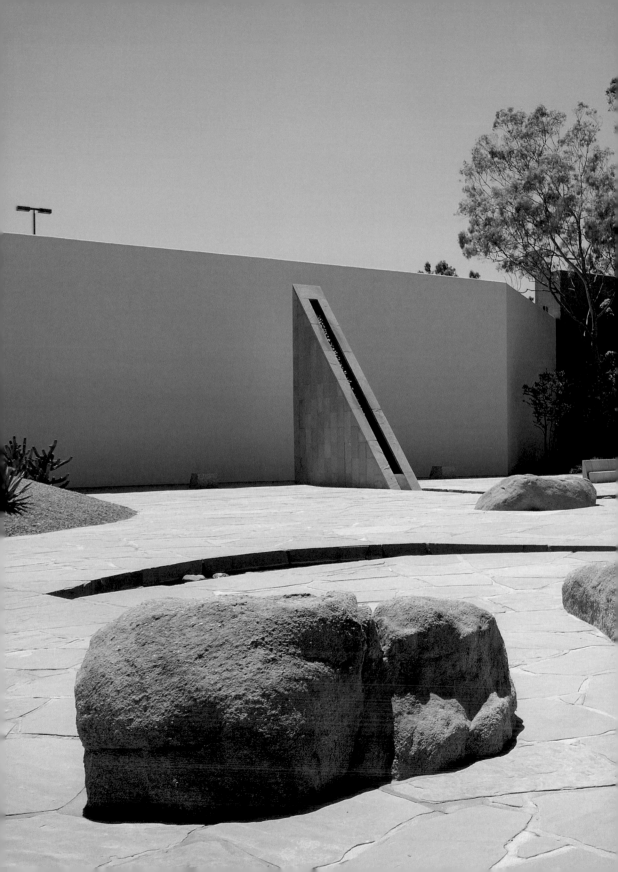

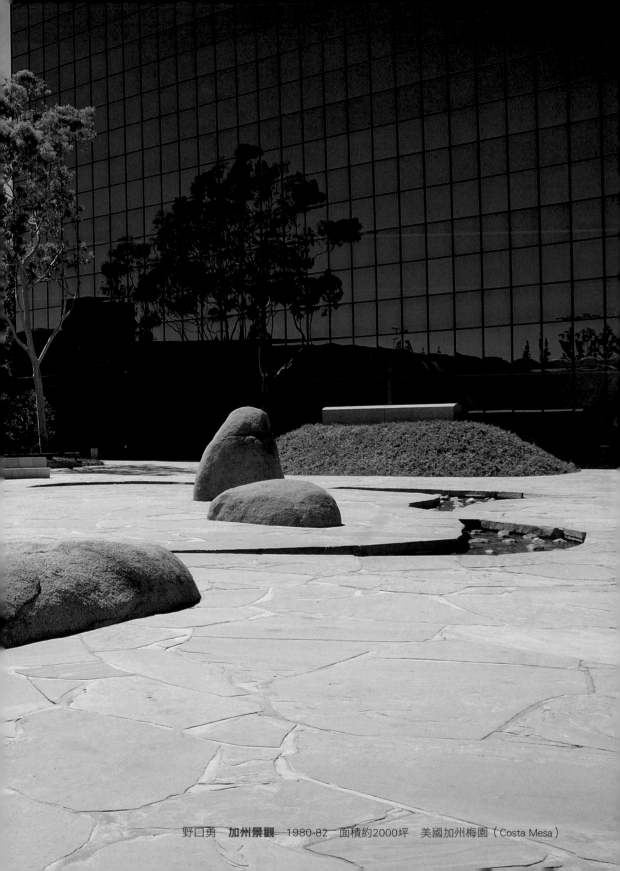

野口勇　**加州景觀**　1980-82　面積約2000坪　美國加州梅園（Costa Mesa）

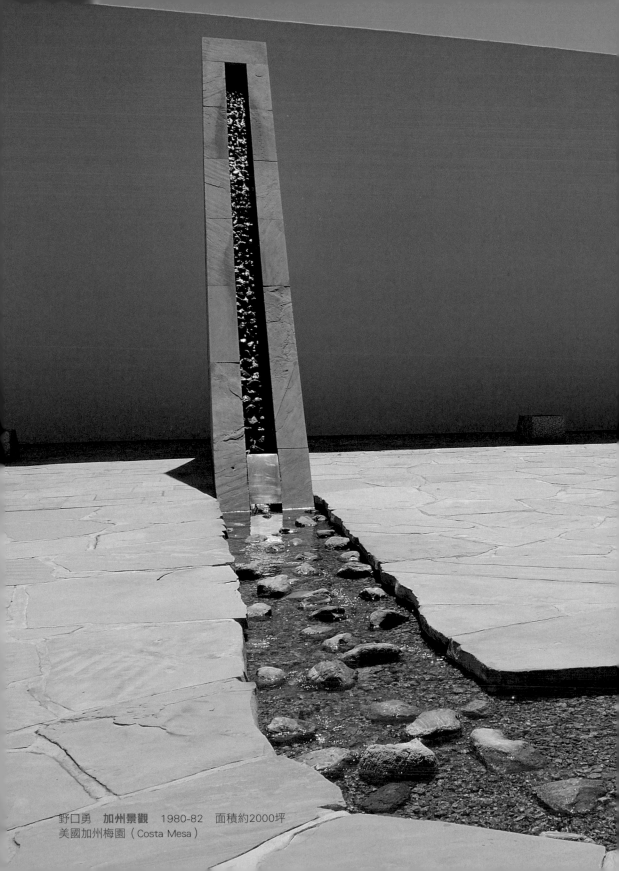

野口勇　**加州景觀**　1980-82　面積約2000坪
美國加州梅園（Costa Mesa）

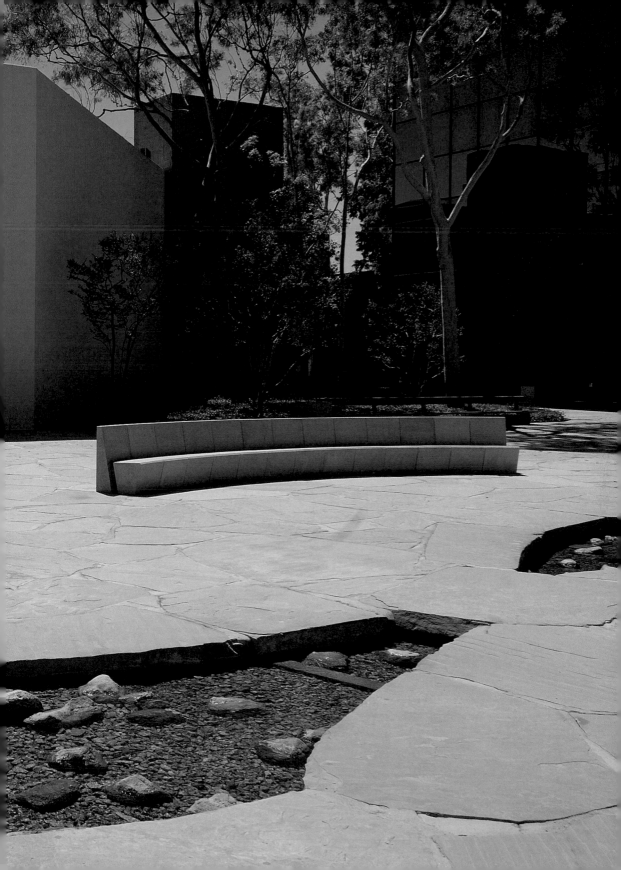

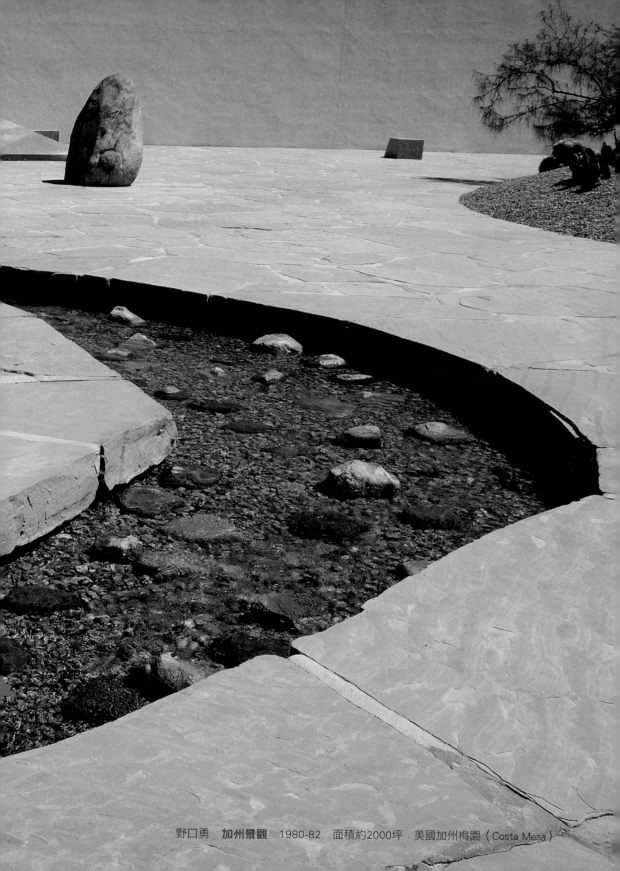

野口勇　**加州景觀**　1980-82　面積約2000坪　美國加州梅園（Costa Mesa）

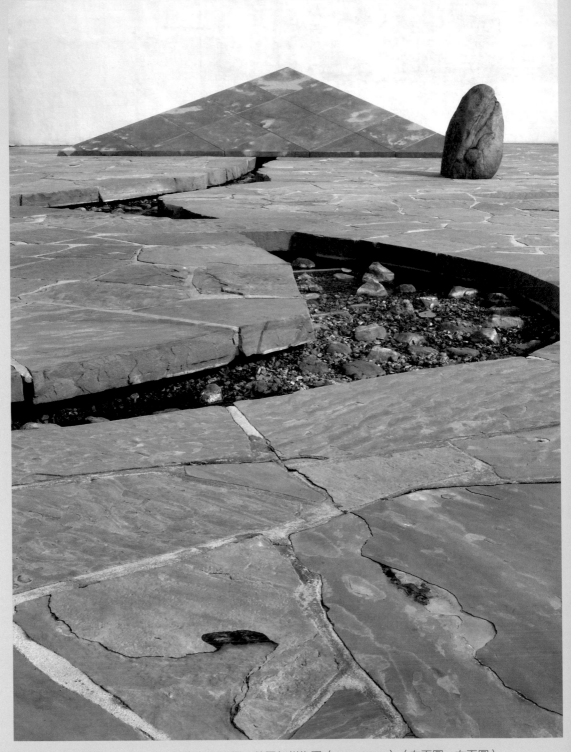

野口勇　**加州景觀**　1980-82　面積約2000坪　美國加州梅園（Costa Mesa）（左頁圖、右頁圖）

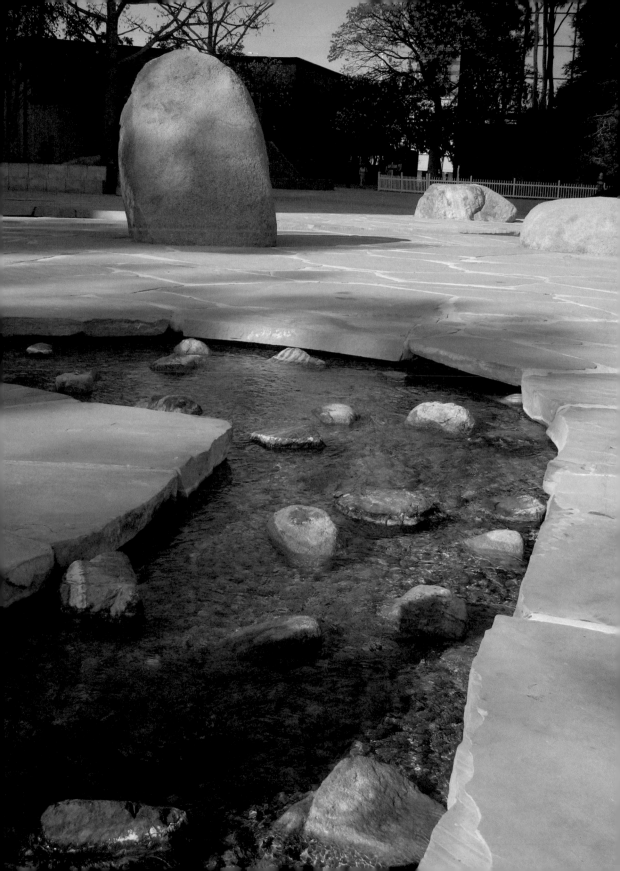

野口勇　**蠶豆的精神**　1981　花崗岩　高366cm　美國加州梅園　〈**蠶豆的精神**〉之所以如此命名，純粹是因為這塊地原來種的是蠶豆。

野口勇　**日本美國藝術及社群中心廣場**　1980-83　面積1英畝　美國洛杉磯

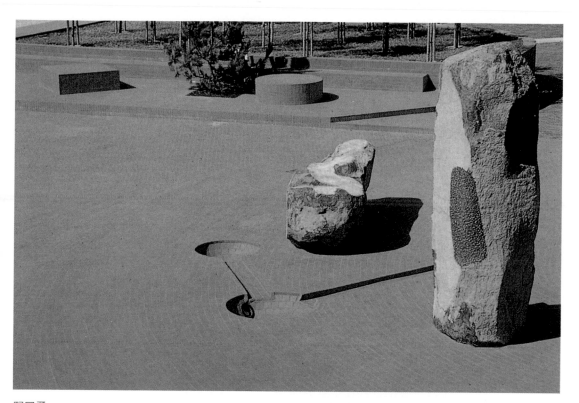

野口勇
致日本美國第一代移民
1980-83　玄武岩
最大尺寸305cm

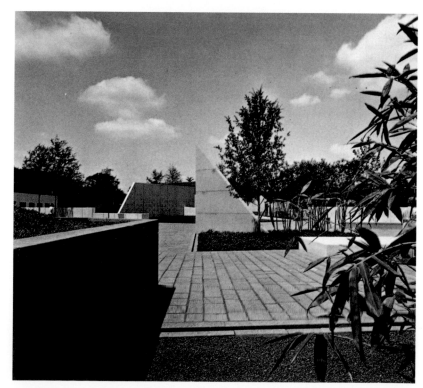

野口勇　**休士頓美術館**
戶外庭園　1978-86
面積1.5英畝

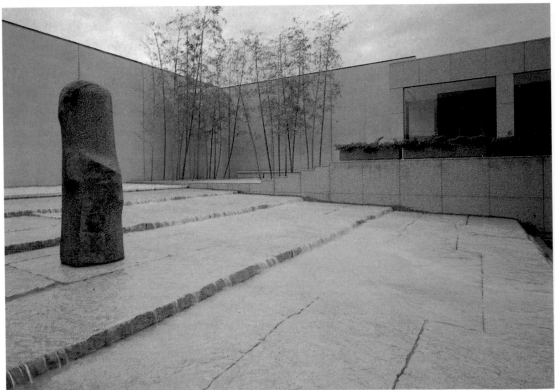

野口勇　**廣場，金融，
波隆那展覽中心**　1979
花崗岩　寬1600cm
義大利波隆那
（左頁上圖）

野口勇
土門拳紀念館庭園
1984　面積9×11m
日本山形縣酒田市
（左頁下圖）

野口勇
土門拳紀念館庭院
1983
宮城玄武岩花崗岩水
914.4×1097.28cm
日本山形縣酒田市

未能實踐的紐約雕塑公園

　　1950年代，野口勇持續在紐約推廣雕塑公園的計畫，此時原本的〈玩山〉構想，經過十多年來的醞釀，增添了多項遊樂設施，以及多種形塑地景的新想法。此時野口勇剛好遇到紐約聯合國辦公大樓旁需要興建一座公園的機會，籌畫者寄了一封信到日本給他，希望他能夠設計一處新的公園。

　　但紐約公園管理署又再次地反對了他的設計，更受爭議的是，管理署委員通過了自己的提案，召來了媒體的批評。

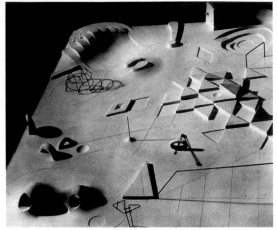

〈聯合國遊樂場〉的模型後來於紐約現代美術館展出，獲得
建築師路易斯‧康（Louis Isadore Kahn）的肯定，決定在1961至
1965年間與野口勇合作，重新規畫設計紐約河濱公園。這項計畫
過程的各階段，聚合了五個模型，於哈德遜河畔橫跨數街角連接
下去，具備運動場、小山丘等設施，是能吸引數千名孩童的舒適
宜人的區域。河濱公園的運動場利用了起伏的地形，屋內的遊樂

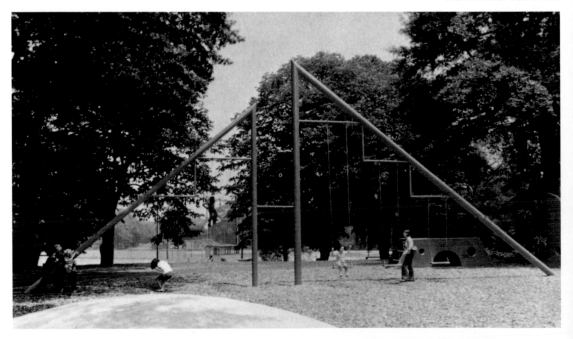

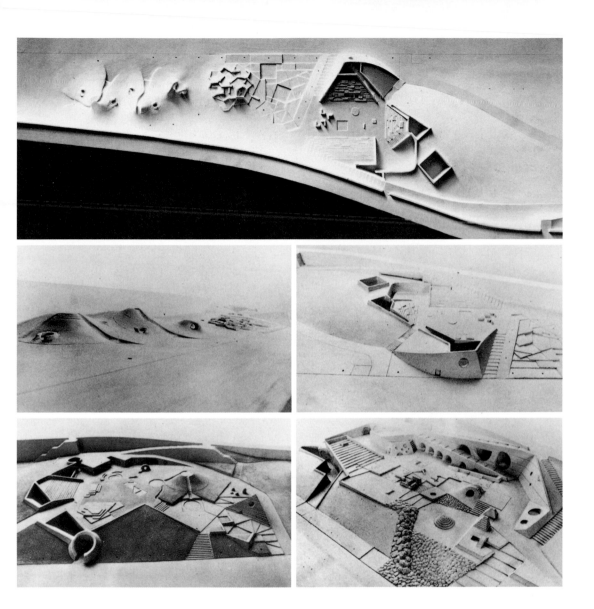

野口勇
紐約河濱公園計畫
1961-66
五件石膏模型

場、小型室外劇場與數個可行走的小池子等也被規畫出來。

　　這項野口勇與路易斯·康合作的設計，一開始被當地有勢力的居民團體善意接受，但在之後，其團體以數個擔心這項計畫實現後會吸引「鄰近區域以外的人」，內而發起反對運動，最後成為市區沒有採用這項計畫的原因之一。這種排外的想法讓野口勇有了痛苦的經驗，但這教訓沒有白費掉。他想做出能讓所有人使用的公共區域之想法愈加強烈。

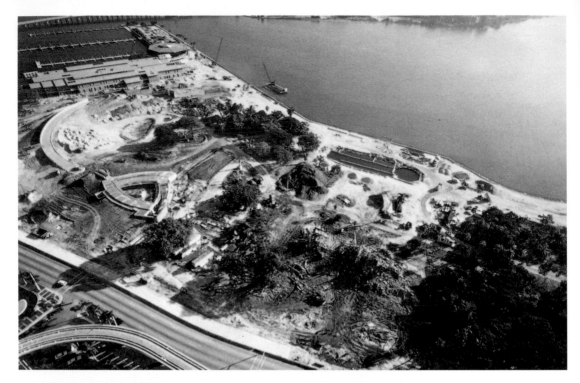

野口勇設計
邁阿密前灣公園施工記錄照片，1980年攝。

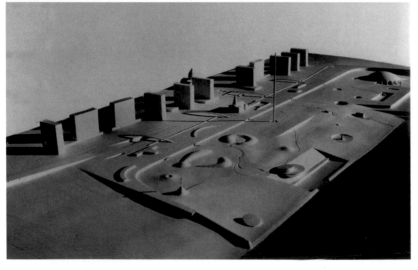

野口勇設計
邁阿密前灣公園　模型

　　所幸在紐約之外，亞特蘭大及邁阿密兩個城市採納了野口勇的規畫。1975至76年，亞特蘭大市委託野口勇設計的〈遊景〉，是他在美國第一次實現的雕塑公園，孩童能在各種色彩的攀岩塊、溜滑梯和盪鞦韆上玩耍，終於圓了野口勇的夢想。

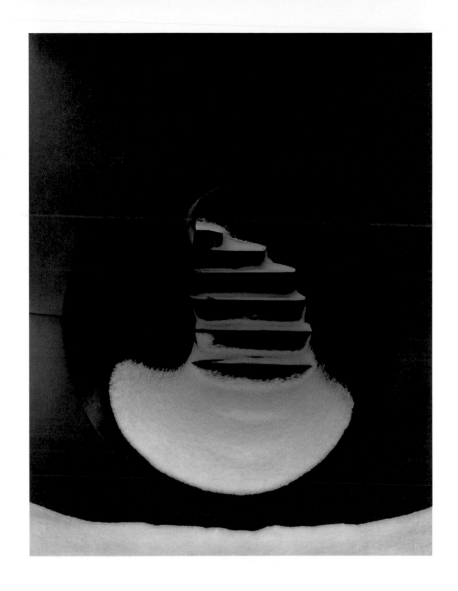

野口勇　**滑梯常語**
1988　黑花崗岩
3.6×4m，重80噸
札幌市大通公園

圖見114、115頁

而1980年開始建造的「邁阿密前灣公園」，包括了兩座圓形劇場、一座燈塔、以及最南端的一座噴泉，這是野口勇在1933年設計〈玩山〉以來，經過五十三年的堅持，終於能在美國興建結合整體景觀設計及雕塑的成果。

野口勇對現代雕塑過去與未來方向的思考構成了當今意義深遠的信條，無論是公園、廣場、運動場、噴泉、花園、舞台或任何公共空間設計案，他都能創造出優雅又堅定的永恆圖像，為現代公共藝術增添了許多出色的範例。

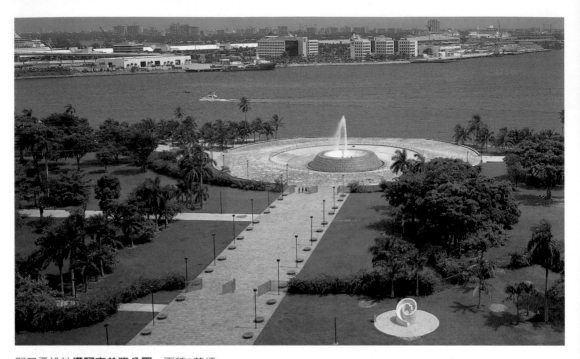

野口勇設計**邁阿密前灣公園**，面積3萬坪。

野口勇　**霧之噴泉**　1974-75　不鏽鋼　7.3×5.5m　佛羅里達藝術協會藏

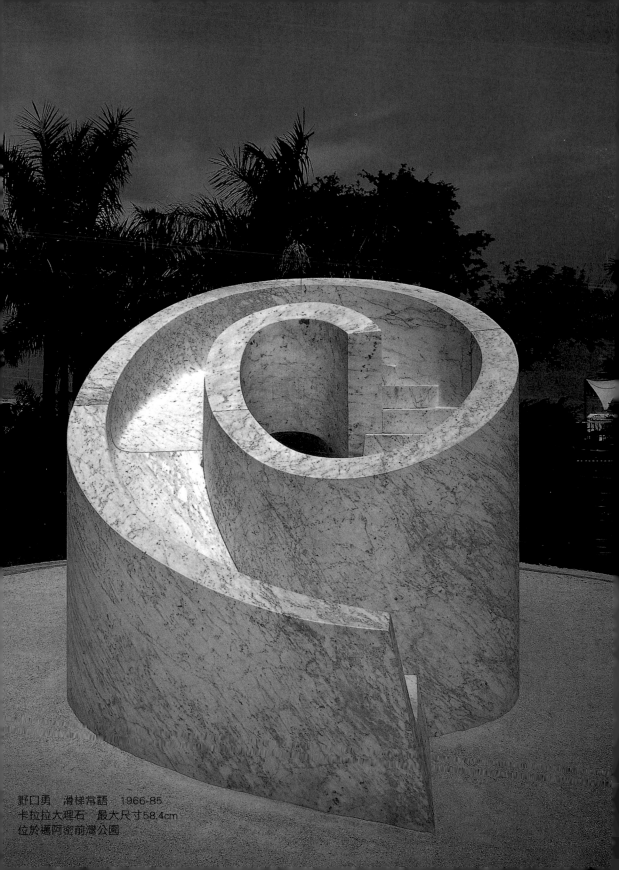

野口勇　滑梯常語　1966-85
卡拉拉大理石　最大尺寸58.4cm
位於邁阿密前灣公園

野口勇設計的**邁阿密前灣公園**全景，面積3萬坪。

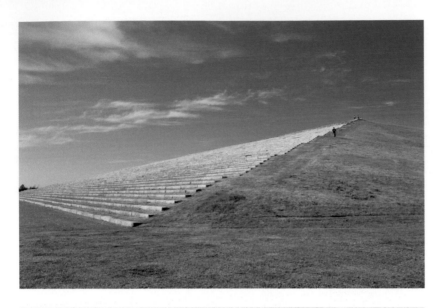

野口勇　**玩山**　1996
草坡花崗岩步道
30×155m
札幌市莫艾雷沼澤公園

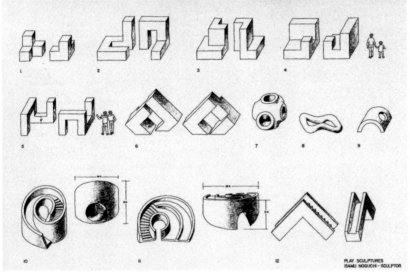

野口勇畫的莫艾雷沼澤
公園遊戲設施設計圖

〈札幌莫艾雷沼澤公園〉

　　莫艾雷（モエレ）沼澤公園原是垃圾掩埋場，至 1990 年垃圾
處理量已達飽和，那時札幌市政府已著手進行公園的基礎建設，
野口勇視察過後，認為莫艾雷沼澤公園未來無論年齡大小，會成
為吸引許多人來遊玩的適宜場所。

野口勇　**玩山**　1996
草坡花崗岩步道
30×155m
札幌市莫艾雷沼澤公園
（右頁上圖）

野口勇　**玩雕塑**
1992　鋼管塗料
札幌莫艾雷沼澤公園
（右頁下圖）

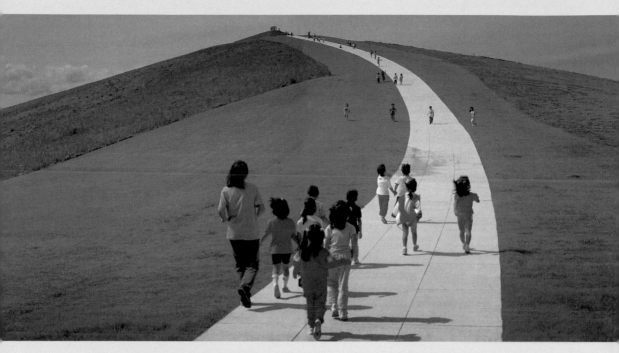

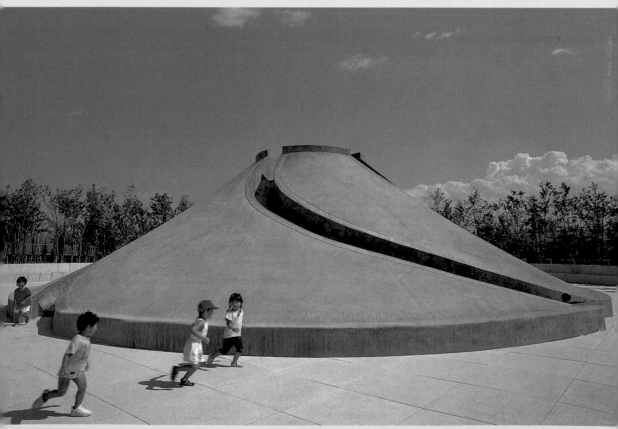

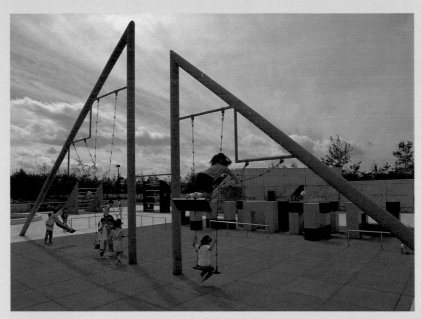

野口勇　**滑梯山** 1994
水泥　4.8×17m
札幌市莫艾雷沼澤公園

野口勇　**滑梯山** 1994
水泥　4.8×17m
札幌市莫艾雷沼澤公園

莫艾雷沼澤公園於1988年12月設計完成，一個月後，野口勇染上肺炎去世。莫艾雷沼澤公園一直到2005年7月1日才正式完工，可說是野口勇生平最後、最大規模的景觀規畫案。

莫艾雷沼澤公園不僅是野口勇去世後所實現之偉大藝術活動的最終樂章，同時亦是他長達六十年以上歲月的獨特創作之總整理。在這片位於日本札幌郊外425英畝的公園之中，他所慣用的各種形象皆可隨處見到。彷彿有機生物一般光滑平順的形貌，讓人想到自然中生存與死亡的各種事物；排列著連一點細縫也沒有的幾何圖形，讓人聯想到要用電子顯微鏡才能看到的分子構造。

公園被馬蹄形的人工湖所圍繞住，在那之中有七個運動場，巨大的螺旋滑梯、圓錐狀的假山、樓梯、懸吊在彩色鐵三角下的鞦韆、六角形的金字塔等，這些除了都是野口勇經常使用的形狀

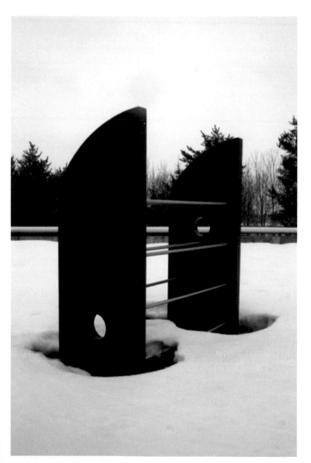

野口勇　**滑梯山**　1994
水泥　4.8×17m
札幌市莫艾雷沼澤公園

外，同時也是以站在使用者的角度思考、耐久性高，對小孩非常安全的素材建造的。公園瞭望過去非常開闊遼廣，是依據相當明確的目的被建造出來的。在園內，公共遊玩場所必備的棒球場、室外劇場、跑道、可行走的小池子等，看似隨意但卻經過深思熟慮地被配置在各方。為了讓人能邊散步邊享受開闊的風景視野，並在樹林中配置寬廣的散步走道。

這座公園的構成，讓人想到野口勇初期設計的數個景觀規畫，其中最為接近的原型，是1968年提出後沒有被採用、1970年大阪萬國博覽會的美國館設計。野口勇所設計的展覽館，可看見數個蜻蜓和隆起的平面上，有明亮繽紛的彩球和立方體，並加上數個緞帶形狀隨意地排列。另一方面，他參加萬國博覽會的場景計畫，在巨大的人工池塘中建造

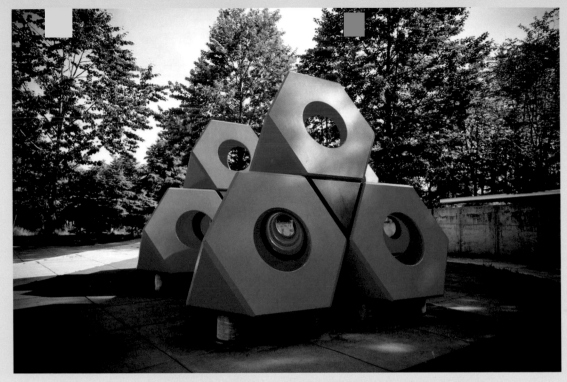

野口勇　**滑梯山**　1994　水泥　4.8×17m
札幌市莫艾雷沼澤公園

十二座巨型噴水池，使用不斷變化的光影浮
現出幾何圖形，製造出戲劇性的演出效果。

　　莫艾雷沼澤公園可看出受到其他計畫的
強烈影響，其一是1960至1965年與建築師路易
斯·康共同合作的紐約河濱公園計畫，此外
還有是1975至76年於亞特蘭大市建造的〈遊

野口勇　**滑梯山**（左圖、下三圖）

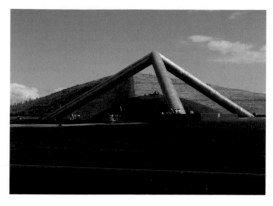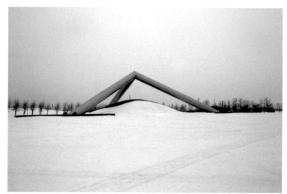

野口勇　**土坡與三角架**
1996　土與不鏽鋼
高13m
札幌市莫艾雷沼澤公園
（上二圖）

景〉。這些要素在規模、複雜程度，以及在材質上不斷進化，最後完成了莫艾雷沼澤公園。

　　與製作大型石材雕刻不同，野口勇的公共計畫都有數不盡的個人、團體，有時甚至是地方自治會的協助，依靠這些熱心支持者的力量而得以完成。有時隨著這些設計被逐步實行，也會演變成必須與當地人交涉談判，或是有無法預測的官方財力牽扯，使得計畫受阻。但是，這也成為他堅定信念的動力。

　　野口勇常得到許多的幫助，在最後一刻以不屈不撓的毅力努力下去。援助者可能是參加計畫的建築師、都市的技術者、行政官、企業的有能力者等。其結果，一開始是嘗試為了製作一個雕刻的委員會，之後不知不覺間，變成了雕刻廣場、公園、大型庭園等，發展出一個個更具野心的大型計畫。

　　關於公共計畫，野口勇對藝術和社會的信念絲毫不動搖，他的獨特、熱情、魅力以及優越的才能，讓一開始對他有所懷疑的人，最後也都認同了他，並成為他的夥伴。

　　根據許多人的觀察——野口勇自身也承認，在他之中有著極端兩極化與矛盾的部分存在。在他的表現方式中，自然主義的形式與徹底的幾何學形式無間斷地重複變化著，有時亦會讓其強烈融合在一起，那是藝術性的緊張，同時表現出他意識最深處的不安感。他將這令人不耐的衝動直接投注至作品中，使得作品表現帶著相當心理面向的色彩，洋溢著生命的活力。

「永遠不要為了下個階段做準備，因為你將來做的，不會比目前手頭上正在進行的更好。」

野口勇的創作生涯自1920年代起橫跨了一甲子，作品遍布全球；除了著名的雕刻與公共藝術創作外，他還跨足舞台設計、燈飾及家具等領域，其中有些迄今仍在生產與銷售，甚至曾被《紐約時報》譽為「全方位的多產雕刻家，他的石雕與冥想花園融合了東西方文化觀念，是20世紀的藝術里程碑。」

1927年野口勇申請到古根漢藝術研究獎學金，前往巴黎拜師布朗庫西，當時這位著名雕刻大師教導初出茅廬的野口勇，如何從大理石中切割出完整的方塊；那時野口勇體認到，雕刻的魅力勝過泥塑。

布朗庫西曾對野口勇表示，要在大樹的澤被下開拓出屬於自己的世界並非易事，因此要不受到前輩的影響實在困難。每件事都有它的時機，野口勇一直銘記著恩師曾告誡他的話：「永遠不要為了下個階段做準備，因為你將來做的，不會比目前手頭上正在進行的更好。」

在布朗庫西的教導下，野口勇開始以簡化、抽象的方式雕

塑，為了找到自己的風格，他實驗了許多包括石板、鋁片、塑膠、木料等不同種的雕塑媒材。石板雕塑的技法，更是他所獨創的。

晚年野口勇將創作重心放在石刻上，尤其是花崗岩與玄武岩。他體會到雕刻更深層的意涵，需從鑿石的過程中找尋，同時彰顯出石塊的恆久性；欲證明地質時間的久長，則與這個世界的創造相關。要覓得這般時間雕刻並非一蹴可幾，而任何有原真性的事物都不該年華老去，無論看了多少回，都會是種探索。

從陶藝雕塑的學習與創作出發

野口勇當初之所以成為雕刻家，石材並非重心，泥土才是，他在1922年的夏天開始萌發與泥土有關的創作想法。由於想要全心投入創作，1924年他離開哥倫比亞大學預備醫學院，開始專注在雕塑上。野口勇十九歲時在紐約達文西藝術學院舉辦生平首次陶土展。

他的一生經常回到陶土找尋靈感：1930至31年旅行的時候，他除了在北京和齊白石學習水墨畫，也在日本和陶藝師傅學習燒陶。1952年，當他回到日本定居，並和山口淑子結婚後，野口勇也創作了一系列的陶藝作品，並舉辦展覽。

野口勇　**見與未見**
1962　銅（兩部分）
最大尺寸70cm
（左下圖）

野口勇　**花園元素**
1962　銅（三部分）
最大尺寸84cm
（右下圖）

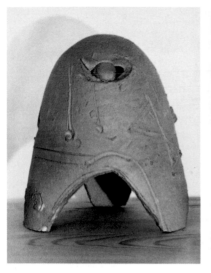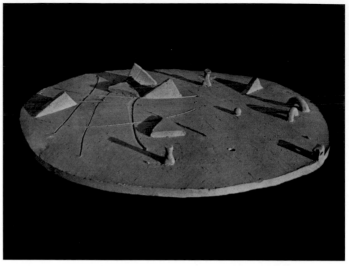

野口勇　**達摩**　1952
陶　最大尺寸30.5cm
（左上圖）

野口勇　**一個我沒有建
造的世界**　1952　陶
（右上圖）

　　〈一個我沒有建造的世界〉是展覽中的一件作品。這件陶製的桌子上，可見野口勇塑造出一座雕塑公園的樣貌，除了挖苦自己遲遲無法建造心中這塊理想的園地之外，〈一個我沒有建造的世界〉還有另一種解讀方式：上方張開雙手的小孩站在破碎的金字塔群旁邊，無辜地看著一個經人為摧殘的土地，表達出對戰爭的無奈。

　　1962年，野口勇回到義大利，以銅鑄的手法重塑了許多早期作品，他也運用陶土直接在地上踩踏、捏塑的方法，直接翻模製成銅雕，他表示這令他回想起1931年在京都學習時，跪著燒陶的樣子。〈夢窗疏石的一堂課〉紀念在京都龍安寺看到的石庭。

野口勇　**這片土地，這
條路**　1962　銅雕
最大尺寸106cm
（左下圖）

野口勇　**夢窗疏石的一
堂課**　1962　銅雕
最大尺寸71.1cm
（右下圖）

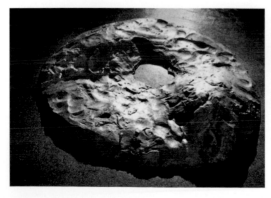

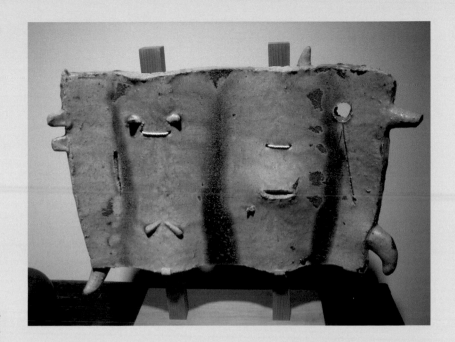

野口勇使用木架及棉繩
固定的陶藝雕塑，邊
緣伸出像是觸鬚般的形
狀，充滿古樸趣味。

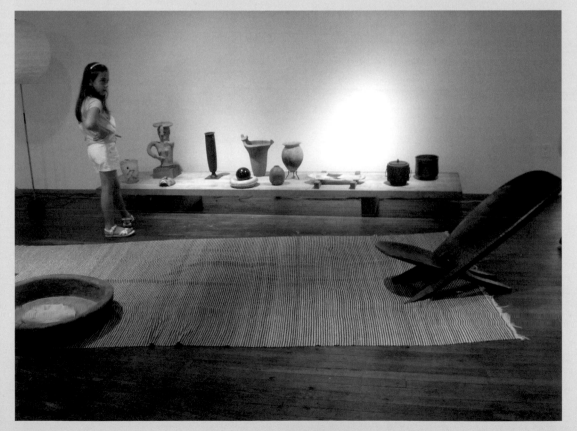

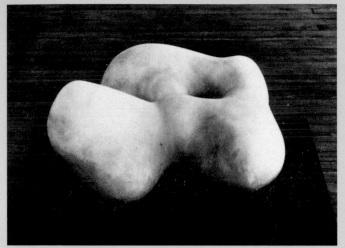
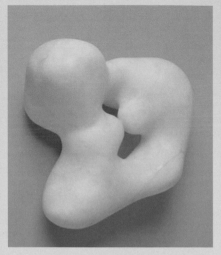
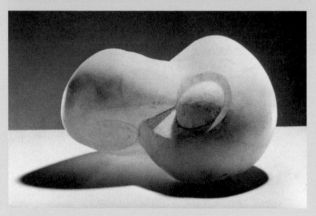
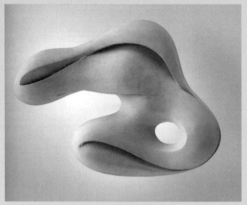

因此這件作品藉由銅鑄及陶藝兩種不同的創作媒材，連接起藝術家年輕時在日本，以及1962年夏日在羅馬工作室中創作的兩種時空，形成簡單卻蘊含豐沛情感能量的作品。

野口勇　**莉達**
1942　石膏
最大尺寸55cm
（上二圖）

野口勇　**吻**　1945
石膏
最大尺寸30.5cm
（下二圖）

40年代的實驗：石膏、木材、塑膠
石板、鋁片、銅、不鏽鋼

　　1956年野口勇接受設址於巴黎的聯合國教科文組織之戶外區域委任案，在他的建議下把這塊地打造成大型日式庭園，這對他來說是一次寶貴的經驗，其中的草木或石塊都顯得生機蓬勃。這

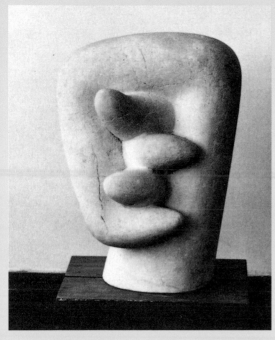

野口勇　**麵條**　1943-44　大理石　最大尺寸66.6cm

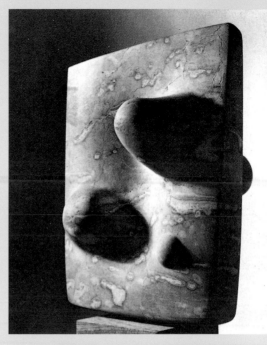

野口勇　**時間之鎖**　1944-45　大理石
最大尺寸65.4cm

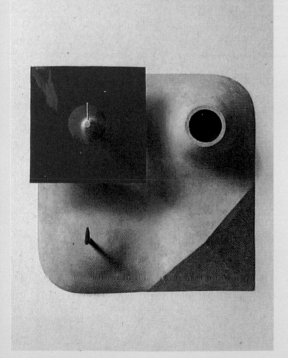

野口勇　**我的亞利桑那**　1943　菱鎂礦塑膠
最大尺寸45.7cm

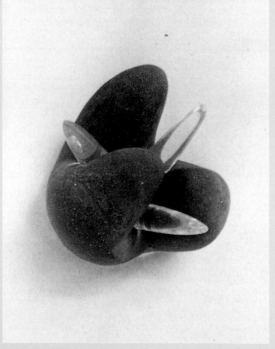

野口勇　**紅月亮拳頭**　1944　合成塑膠牙及菱鎂
礦（接電源）　最大尺寸21.6cm

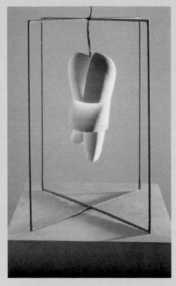

野口勇　**母與子**　1944-45　縞瑪瑙
最大尺寸50.8cm

野口勇　**月亮嬰孩**　1944
菱鎂礦木料（接電源）
最大尺寸57cm

野口勇　**英雄紀念碑**　1943
木材紙骨頭　最大尺寸71.7cm

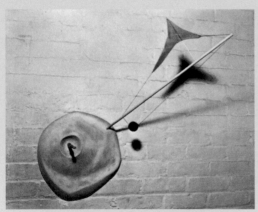

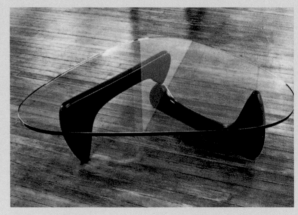

野口勇　**世界是一個狐狸洞**（隱蔽之處）
1942-43　銅木材繩子布料　最大尺寸81.3cm

野口勇　**咖啡桌**　1944　木料玻璃　最大尺寸90.8cm

野口勇　**記憶**　1944　桃花心木　最大尺寸127.6cm（右頁左上圖）

野口勇　**人物**　1965　銅　最大尺寸152.4cm（右頁右上圖）

野口勇　**掛著的人**　1945　鋁　兩種尺寸，最大尺寸分別為152cm、230cm（右頁左下圖）

野口勇　**奇異之鳥**（太陽花，未知之鳥）　1972　鋁（左）　最大尺寸144cm（右頁右下圖）

野口勇　**奇異之鳥**（太陽花，未知之鳥）　1945　綠板岩（右）　最大尺寸144cm（右頁右下圖）

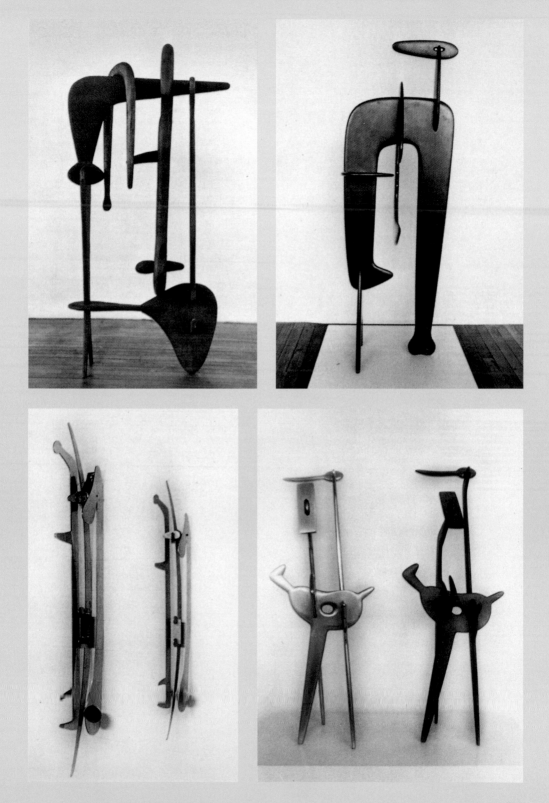

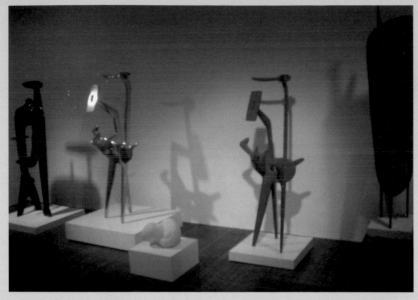

野口勇美術館陳列
的〈奇異之鳥〉雕刻

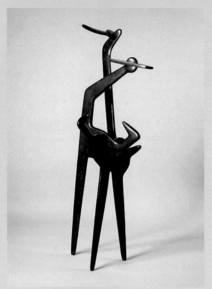

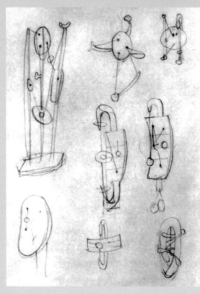

野口勇　**奇異之鳥**
雕刻與素描草稿
1945（左圖）

個為期二年的計畫案結束後，野口勇回到紐約，卻為一片陰霾所
籠罩：憂懼自身已經與真實脫鉤，又得回到十年前的原點重新開
始。然而這次他捨棄石板，改採用鋁片，持續現代主義的簡化手
法。儘管這是他試圖避免的，卻還是不得不服膺這仍屬於當代的
合理性。

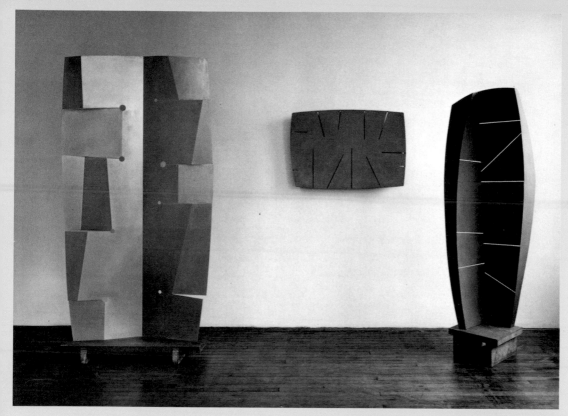

野口勇　**奧菲斯**　1958　鋁　最大尺寸210.8cm
野口勇　**雲**　1958-59　鋁　最大尺寸102cm
野口勇　**折疊的軀幹**　1958-59　最大尺寸180.3cm

野口勇　**鳥巢**　1947　木材暗榫塑膠　最大尺寸40.6cm

野口勇　**哨兵**　1973　不鏽鋼　最大尺寸182.8cm
（右圖）

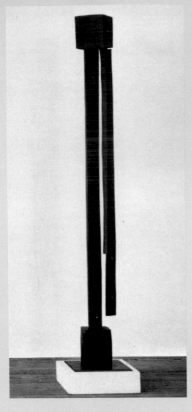

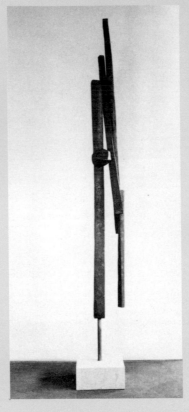

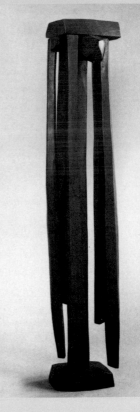

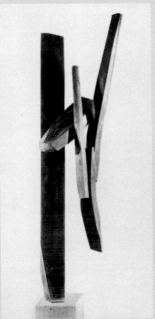

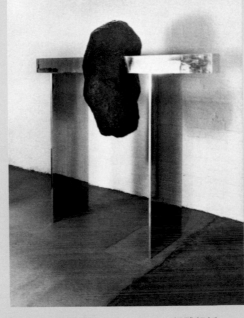

野口勇　**死亡**　1962
銅雕　最大尺寸190.5cm
（右上圖）

野口勇　**自言自語**
1962　銅雕
最大尺寸227.3cm

「書法建立在平衡的藝術
上。在雕塑中，無論多麼
極端的作品也需考量實際
的重量、反作用的推力。
因此一件雕塑的生命力從
模仿書法的筆畫開始，不
只是表面的模仿，而是採
用其筆畫間的張力。」

　　　　　　——野口勇

（中圖）

野口勇　**孤寂**　1962
銅雕　最大尺寸192.4cm
（左上圖）

野口勇　**精神**　1962　銅雕
最大尺寸177.8cm

野口勇　**知悉靈魂之石**　1962　銅雕鋁板
最大尺寸139.7cm

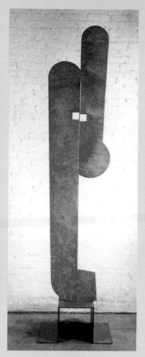

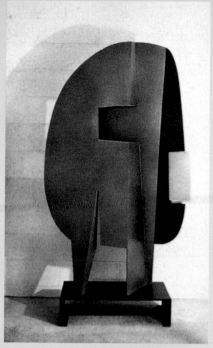

野口勇　**桑納托斯**
（Thanatos死亡之神）
1958　鍍鋅耐候鋼
最大尺寸250cm

野口勇　**扶不起的阿斗**（**Humpty
Dumpty**）　1959-73　噴沙不鏽鋼
最大尺寸170cm

野口勇　**捉風手**　1982-83
熱浸法鍍鋅鋼片　最大尺寸306cm

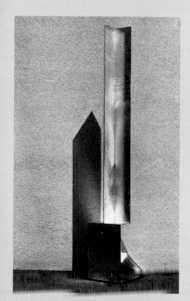

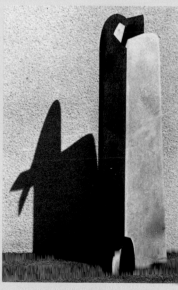

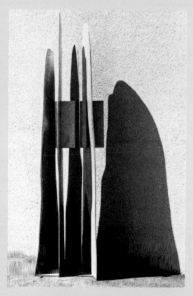

野口勇　**矛與根**　1982-83
熱浸法鍍鋅鋼片
最大尺寸310cm

野口勇　**雙**　1982-83
熱浸法鍍鋅鋼片　最大尺寸222cm

野口勇　**雨山**　1982-83
熱浸法鍍鋅鋼片　最大尺寸245cm

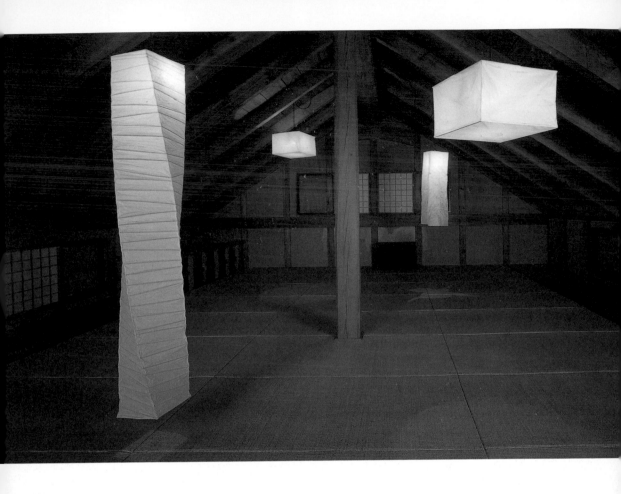

光之雕塑

日本牟禮野口勇居家屋
頂與〈**光之雕塑**〉紙燈

　　戰爭才結束不久的1951年，野口勇到日本岐阜縣旅遊，發現
了岐阜提燈。那時他正尋思創作一種，與磨亮的金屬反射光線的
作品不同，而能自體發光的光之雕塑。在這念頭驅使下，野口勇
參觀了當地的提燈工廠，了解其製燈過程。此後的三十五年間，
他經常回到岐阜，為「Akari」紙燈作出了約兩百種設計。

　　看似傳統的日本紙燈，以竹條做為構造並外糊以和紙，卻又
有著現代感的俐落造形，「Akari」紙燈是野口勇打造的「光之雕
塑」。「Akari」（あかり，明）這個名字含有將日光和月光都帶
進室內的意思，其日文漢字「明」亦由「日」和「月」的元素組
成。散發出自然光的「Akari」紙燈，用意便在喚起觀者對於自然

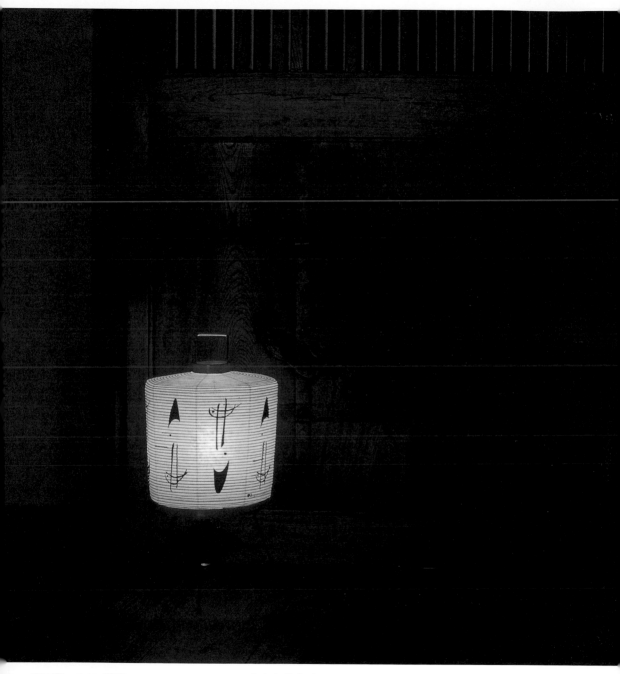

野口勇　**2AD 鵜飼**　1952　45×25cm　可児市加藤孝造氏工房

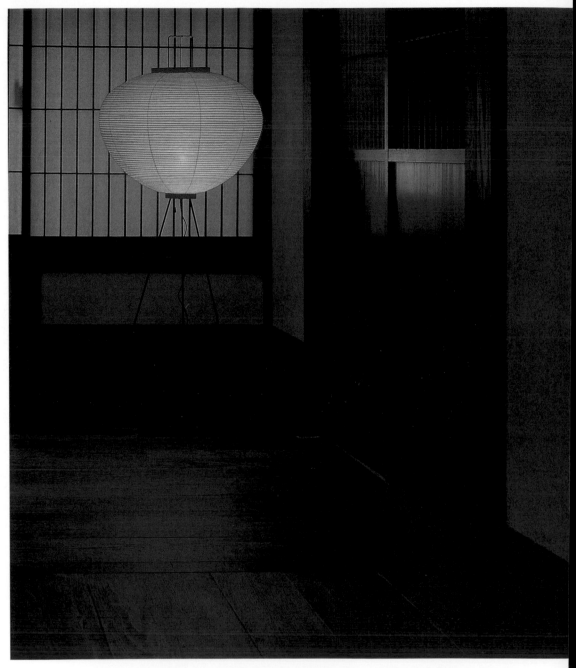

野口勇　**10A**　1952　123×53cm

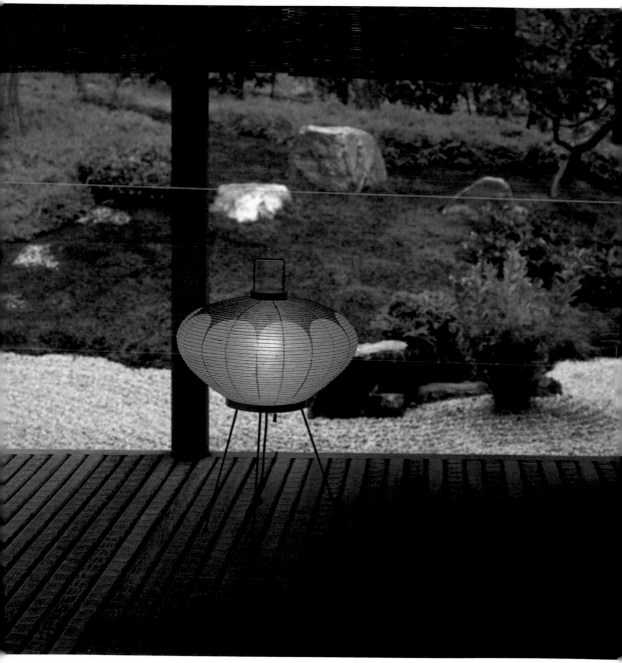

野口勇　中日　1 H 82　1 7 3 x 9 0 c m　可兒市花卉節慶紀念公園

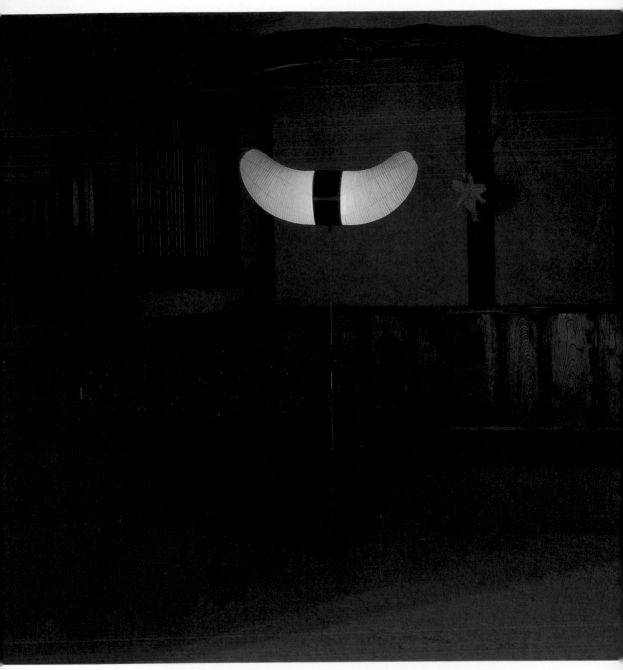

野口勇　**33S（BB3立燈）**　約1952　170×75cm　可兒市加藤孝造氏工房

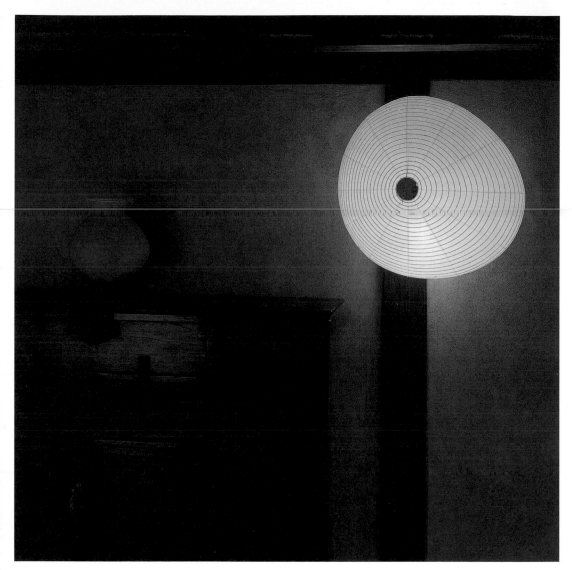

野口勇　**16A**　1953　24×50cm　可兒市加藤孝造氏工房

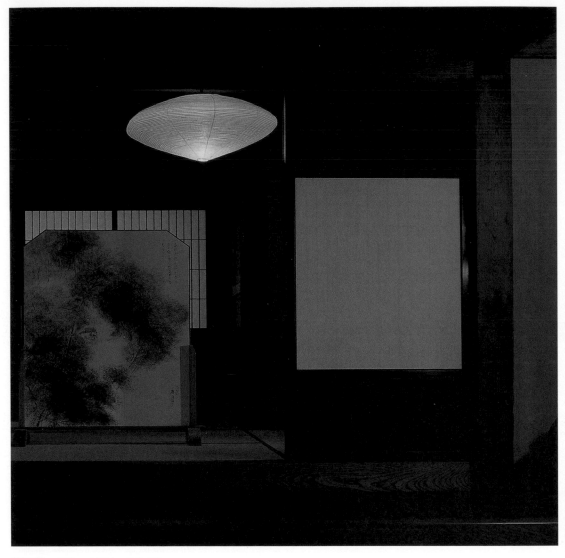

野口勇　**15A**　1954　33×88cm

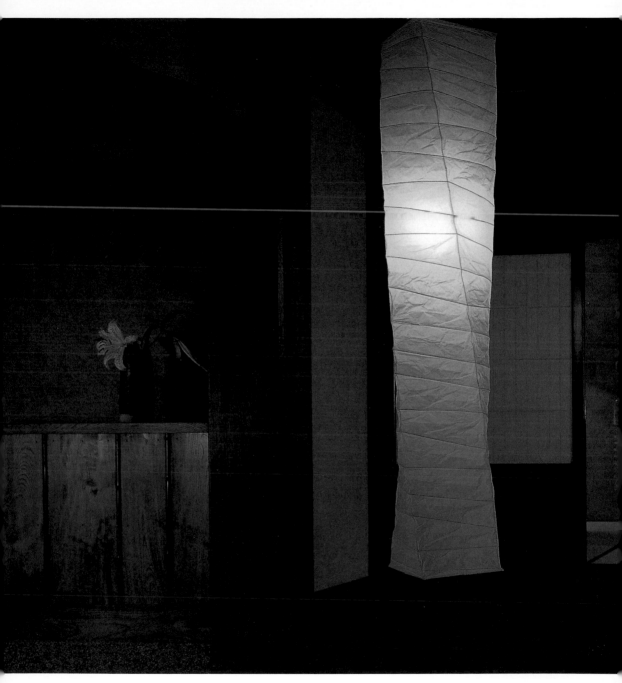

野口勇　**あかり** 1000　100×30cm　可児市加藤孝造氏工房

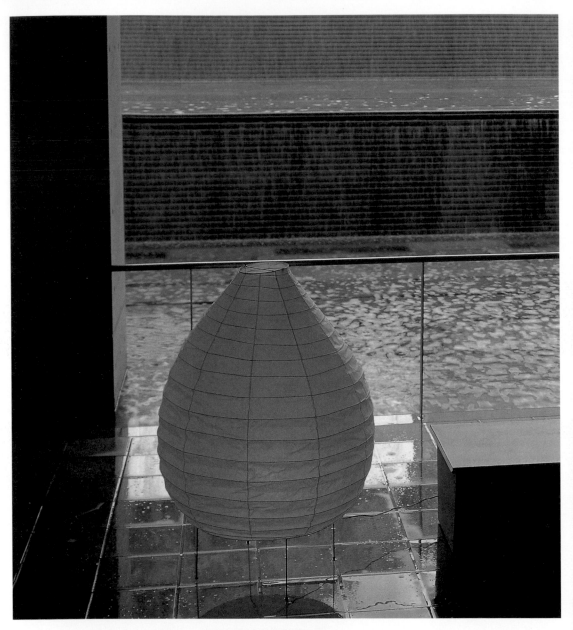

野口勇　**23N**　1969　119×84cm　　多治見市岐阜縣陶瓷公園

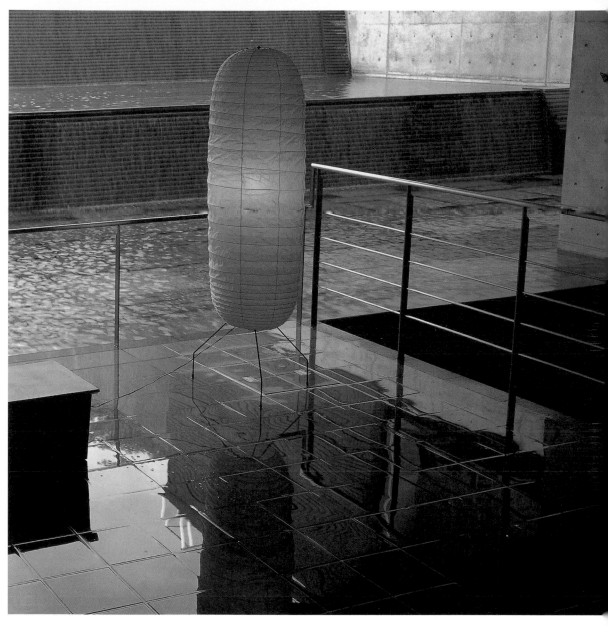

野口勇　**UF5-32N**　1984　200×58cm

野口勇　**L2**　1976　123×40cm

野口勇　**26N**　197　61×35cm1　可兒市加藤孝造氏工房

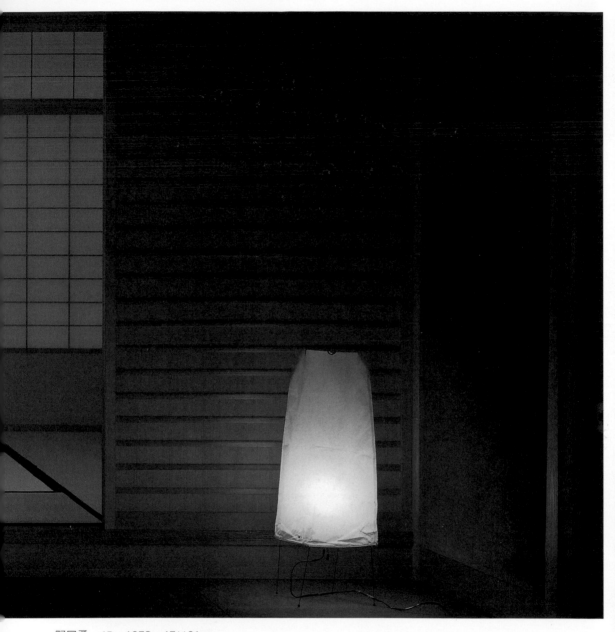

野口勇　**1P**　1973　47×21cm

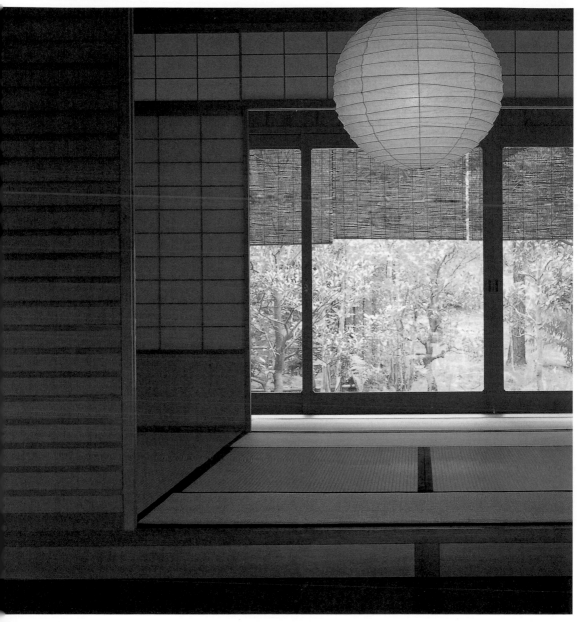

野口勇　**75D**　1971　69×75cm　可兒市花之節慶紀念公園

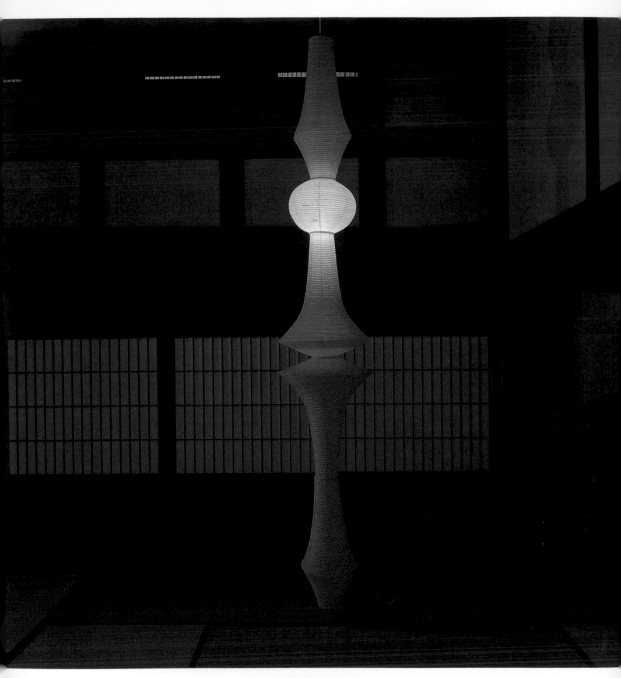

野口勇　**LMP-E**　1954　290×48cm　可兒市加藤孝造氏工房

野口勇　**S1**（**BB2立燈**）　　1979　94×30cm　多治見市岐阜縣陶瓷公園

野口勇　**YP1**　1979
38×50cm

光的種種感受，野口勇希望能藉著一盞燈，讓現代人重新尋回昔日自然的生活方式，並且透過設計為生活帶來恆久的意義與價值的物品。

岐阜縣是日本傳統和紙的少數產地之一，有一千三百年歷史的美濃和紙還被國家指定為重要無形文化資產。岐阜提燈屬於岐阜工藝傳統的一支，它秀麗的燈體是以極細的竹條編成，覆以透光度佳、具鮮脆感的極薄和紙，上面繪有花鳥風景圖。

提燈的光，一般來說都是微弱而富暖意的，這可歸功於和紙的材質，使得光能夠跳脫出玻璃或塑膠之圍，呈現不同的質地。自古以來就用作和室門紙和日常生活中的和紙，韌性和透氣性俱佳、質地溫暖柔和，具有安撫人心與生活的魅力。野口勇將和紙的皺痕、竹條的厚度變化、材質固有的陰影和不規則特性等化為設計的一部分，使得在照明之外，紙燈還會隨著時序變化，每天

野口勇　5人　1978　39×30cm　可児市加藤孝造氏工房

野口勇　**YA2**　1980　51×35cm　多治見市岐阜縣陶瓷公園

藝術家雜誌社　收

100　台北市重慶南路一段147號6樓

6F, No.147, Sec.1, Chung-Ching S. Rd., Taipei, Taiwan, R.O.C.

Artist

姓　　　名：＿＿＿＿＿＿＿＿＿＿＿　性別：男□ 女□ 年齡：＿＿＿＿＿＿

現在地址：＿＿＿＿＿＿＿＿＿＿＿＿＿＿＿＿＿＿＿＿＿＿＿＿＿＿＿

永久地址：＿＿＿＿＿＿＿＿＿＿＿＿＿＿＿＿＿＿＿＿＿＿＿＿＿＿＿

電　　話：日／＿＿＿＿＿＿＿＿＿　手機／＿＿＿＿＿＿＿＿＿＿＿

E-Mail：＿＿＿＿＿＿＿＿＿＿＿＿＿＿＿＿＿＿＿＿＿＿＿＿＿＿＿

在　　　學：□ 學歷：＿＿＿＿＿＿＿＿＿　職業：＿＿＿＿＿＿＿＿＿

您是藝術家雜誌：□今訂戶　□曾經訂戶　□零購者　□非讀者

客戶服務專線：(02)23886715　E-Mail：art.books@msa.hinet.net

人生因藝術而豐富・藝術因人生而發光

藝術家書友卡

感謝您購買本書，這一小張回函卡將建立您與本社間的橋樑。我們將參考您的意見，出版更多好書，及提供您最新書訊和優惠價格的依據，謝謝您填寫此卡並寄回。

1.您買的書名是：_____

2.您從何處得知本書：

　□藝術家雜誌　□報章媒體　□廣告書訊　□逛書店　□親友介紹

　□網站介紹　　□讀書會　　□其他

3.購買理由：

　□作者知名度　□書名吸引　□實用需要　□親朋推薦　□封面吸引

　□其他 _____

4.購買地點：_____ 市（縣）_____ 書店

　□劃撥　　　　□書展　　　　□網站線上

5.對本書意見：（請填代號1.滿意 2.尚可 3.再改進，請提供建議）

　□內容　　　□封面　　　□編排　　　□價格　　　□紙張

　□其他建議 _____

6.您希望本社未來出版？（可複選）

　□世界名畫家　　□中國名畫家　　□著名畫派畫論　　□藝術欣賞

　□美術行政　　　□建築藝術　　　□公共藝術　　　　□美術設計

　□繪畫技法　　　□宗教美術　　　□陶瓷藝術　　　　□文物收藏

　□兒童美育　　　□民間藝術　　　□文化資產　　　　□藝術評論

　□文化旅遊

您推薦 _____ 作者 或 _____ 類書籍

7.您對本社叢書　□經常買　□初次買　□偶而買

野口勇　**70XN**（**BB3立燈**）　1978　187×23cm

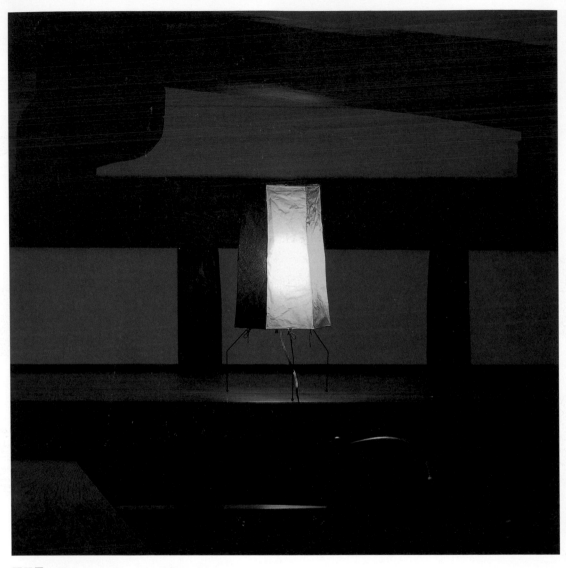

野口勇　**UF1-C**　1984　54×18cm

野口勇　**UF1-O**　1984　51×28cm　可兒市加藤孝造氏工房

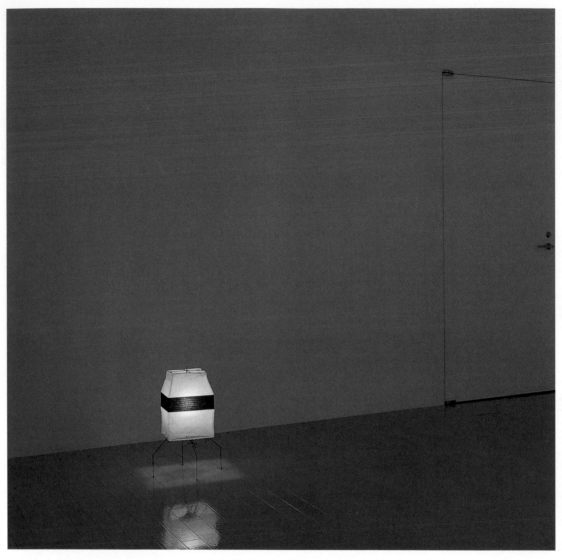

野口勇　**UF1-H**　1985　51×20cm　多治見市岐阜縣現代陶藝美術館

野口勇　**UF4-L6**　1986　190×35cm（右頁圖）

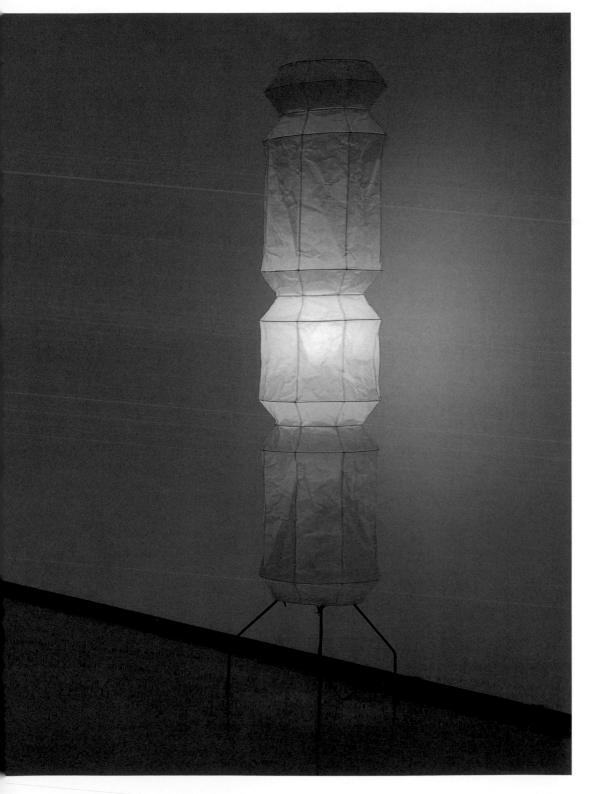

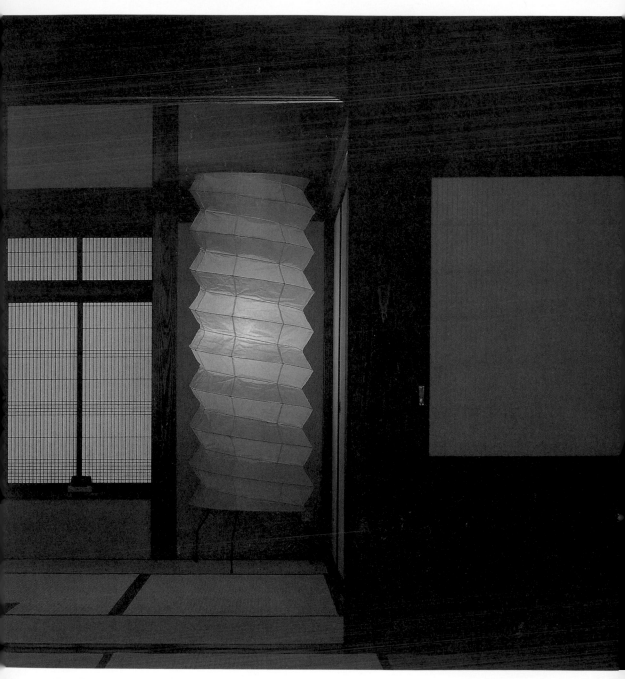

野口勇　**UF5-31NW**　1985　190×58cm

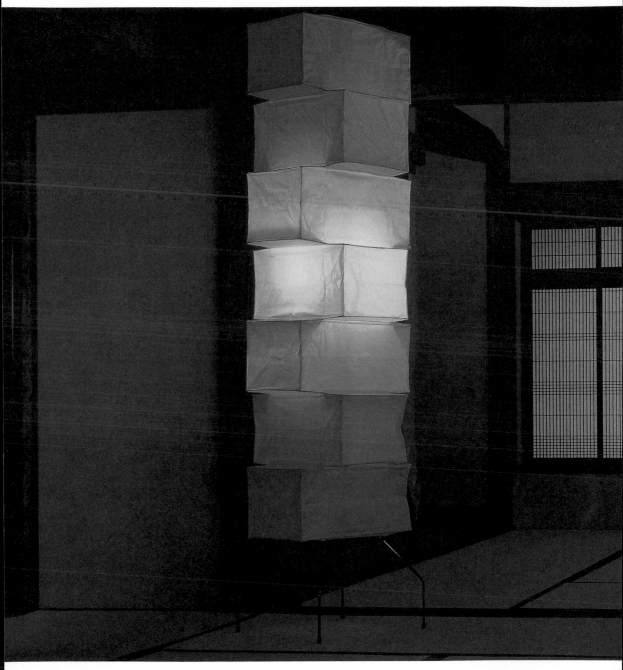

野口勇　**UF4-L10**　1986　190×48cm　可兒市加藤孝造氏工房

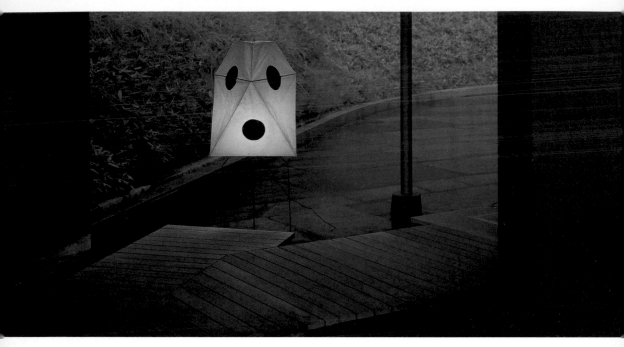

野口勇　**UF3-Q**　1984　145×56cm　多治見市岐阜縣陶瓷公園

野口勇　**VB-3**　1986　62×90cm　可兒市加藤孝造氏工房

野口勇　**VB-13**　1986
50×37cm
可兒市加藤孝造氏工房

　　產生不同的表情。

　　　　野口勇自己則對「Akari」紙燈抱持著一種玩心。他把由不
規則彎曲的竹條編成的燈稱為「Type D」系列（取自日文「でた
らめ」〔「任意的、胡來的」的意思〕第一個字的字首英文拼
音）；把看似氣球或鏡餅、造形與眾不同的燈稱為「Type N」系
列（取「new」之字首）。由此不難看出，野口勇對他的燈具設計
作品用情深厚，且樂在其中。

　　　　但和一般提燈比起來，它們的形制和編織間隔都很不規則，
這表示在製作時每一折繞都要非常小心，否則容易折壞。如果亂
繞一通，紙燈就無法折疊收好了。「Akari」紙燈有著不規則支架
但卻能完美折疊起來這點往往令人驚訝，它的設計顯然顧慮到了
使用者的需要。

　　　　或許和野口勇在世界各地旅行及創作時培養出來的感性
有關。這些紙燈質輕、易於拿取和收納、價位中等，對各種
類型的人和環境都具親和力，不問中西地融入並突顯各種空

間。「Akari」紙燈的設計範疇廣，幾乎每個人都可以在這裡找到自己的品味，它不僅在外形上、在尺寸上也選擇多樣，適用於各種環境所需的尺寸或氣氛。宛如呼吸一般自然融入我們生活中的「Akari」紙燈，是野口勇作品中最平易近人的設計。

大理石雕刻作品的創作

野口勇聽說羅馬北方的亨魯（henraux）石礦區所產的大理石品質卓越，1962年他到羅馬定居，1963年的夏天正式在石礦區創作。那時候的他對於工程學中的後拉預力（Post-tensioning）技術產生興趣，仰賴鋼索或纜線的結構性張力，將多塊石材串連起來。野口勇因此創作了一系列運用不同顏色及質地的大理石所拼湊而成的雕塑作品。

在托斯卡尼的傳統教堂建築中，這種將不同顏色大理石拼湊起來的技法十分常見，但野口勇強調，色彩的選擇及變化並不是這些雕塑的重點，他所專注的是石材結構性的實驗。

被問到要代表美國參加威尼斯雙年展的作品時，野口勇決定把握這個機會展示他1966年設計的一個漩渦狀溜滑梯，做為他長久以來對雕刻戲耍概念之關注呈現。

他對雕塑結構的實驗在〈午時烈日〉達到高峰，這件雕塑並沒有使用鋼索，而是靠精確的計算及工法達成石塊與石塊間緊密的結合，構成一座完美的圓圈形雕塑。

野口勇在創作〈肘〉（圖見165頁）時，有人評論這件作品深受布朗庫西的影響，野口勇雖然曾在年輕時不斷嘗試脫離布朗庫西，希望發展出個人風格，但在1970年聽到這樣的評論時，他反而是欣然接受了，他為這件作品的評析寫道：「受到這樣的認可，我感到

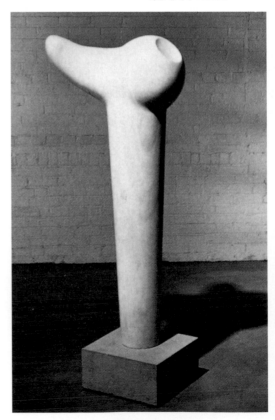

野口勇　鳥　1952-58
希臘大理石
最大尺寸132cm

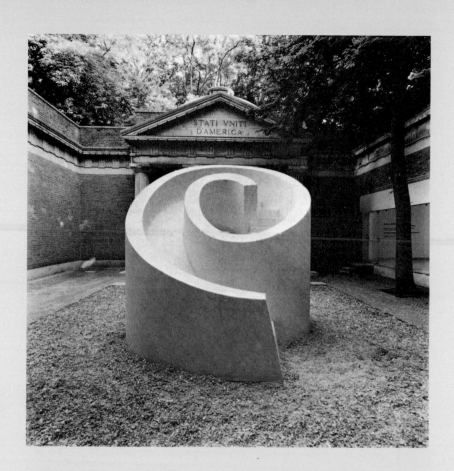

野口勇為威尼斯雙年美
國展館所打造的大理石
滑梯雕塑（現已移至邁
阿密前灣公園）

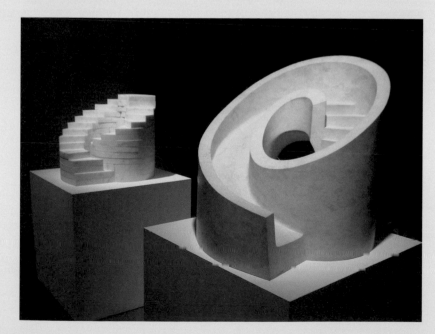

野口勇　**滑梯習作**
1966-85
卡拉拉大理石
最大尺寸50.1cm（右）

野口勇　**滑梯習作模型**
1966-85　大理石
最大尺寸71.1cm（左）

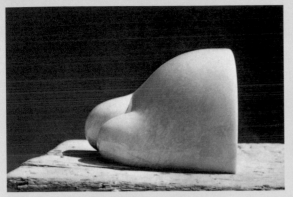

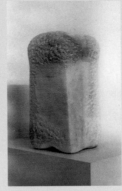

野口勇　**女人**　1969
義大利白色大理石
最大尺寸31cm
（左上圖）

野口勇　**成為**
1966-67　白色大理石
最大尺寸43.8cm
（右上圖）

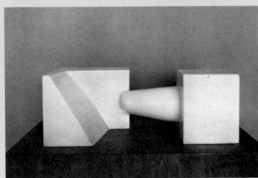

野口勇
鳥（招募之鳥）
1957　希臘大理石
最大尺寸45.7cm
（左下圖）

野口勇　**白色構成**
1970　白色大理石
最大尺寸30cm
（右下圖）

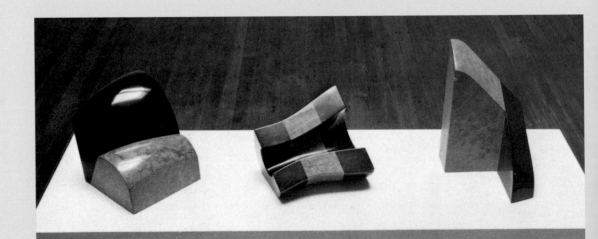

野口勇　**雙殼貝**　1969　義大利黑及阿利坎特紅大理石　最大尺寸29cm
野口勇　**段落**　1970　阿利坎特紅及比利石黑大理石　最大尺寸30.5cm
野口勇　**天使**　1969　粉紅色及黑色大理石　最大尺寸40cm

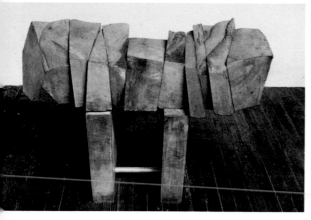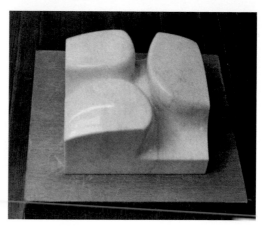

野口勇　**禮物**　1964　黑色非洲大理石　最大尺寸97cm

野口勇　**侵蝕**　1969　白色大理石
最大尺寸26.6cm

欣悅——這是一種延續的表現，一個人擁抱了過去，確認了它。提出這樣的連結讓一個人能夠自己去評斷，什麼只是錦上添花而什麼是革命性的。」

　　野口勇旅居義大利直到1970年初，自此之後他在日本停留的時間愈來愈多，甚至在四國島上蓋了個工作室，專注於雕刻研究；創作媒材也逐漸從大理石轉換為堅硬岩塊。

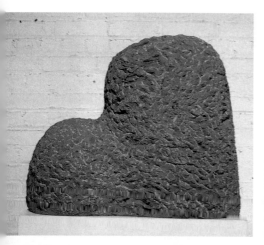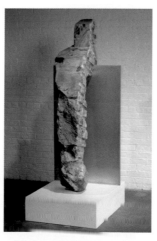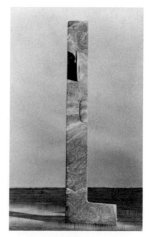

野口勇　**山**　1964　紅普魯士洞岩
最大尺寸61cm

野口勇　**綠色本質**　1966
綠色大理石　最大尺寸165cm

野口勇　**無題**　1972
蛇形綠大理石及板岩
最大尺寸195.6cm

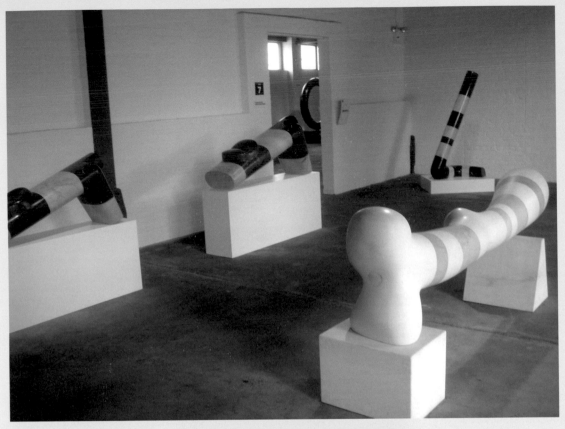

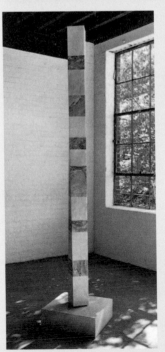

野口勇　**叮噹棒**　1968
白色與粉紅色葡萄牙大
理石
最大尺寸233.6cm
（上圖右下方）

野口勇　**精神飛行**
1969　綠色與粉紅色大
理石　最大尺寸238cm
（左圖）

野口勇　**弓**
1970-73　黃色大理石
與黑色花崗岩
最大尺寸148.6cm
（右圖）

野口勇　**肘**　1970
大理石不鏽鋼
（右圖左）

野口勇　**她 #2**　1971
澳洲黑色與葡萄牙粉紅
色大理石
最大尺寸116.8cm
（右圖中）

野口勇　**她**　1970-71
澳洲黑色與葡萄牙粉紅
色大理石
最大尺寸127cm
（右圖右）

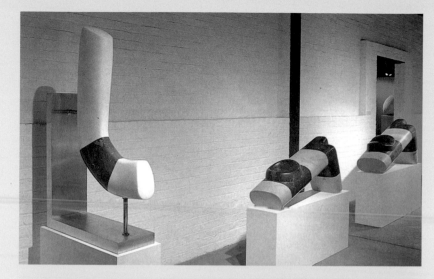

野口勇　**開啟**　1970
法國玫瑰色及義大利白
色大理石
最大尺寸81.2cm
（左下圖）

野口勇　**下沉引力**
1970　大理石
最大尺寸90cm

野口勇對〈下沉引力〉
的註解：「一個破環，
一段螺旋的開始，它可
以是向上延伸或向下沉
墜的──這件雕塑因此
包含了動態、張力以及
參與感。」（右下圖）

野口勇　**午時烈日**　1969　法國紅及西班牙大理石　最大尺寸155cm

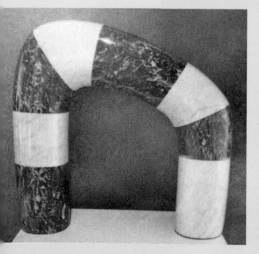

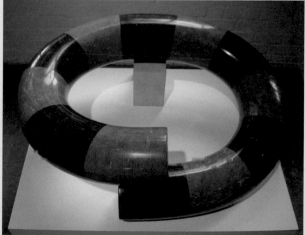

花崗岩與玄武岩

　　晚年野口勇將創作重心放在石刻上，尤其是花崗岩與玄武岩。有人說石頭冥頑如老人，沒有兩塊石子會長得一模一樣，每顆都有可塑性，一旦下刀或下錘後，石塊最先呈現的形貌無法模仿，沒有複製品足以比擬。

　　野口勇認為這也是最有挑戰性，且最令人滿足的地方：以重錘劈鑿的方式不僅不容創作者猶疑，而且還是最迅速有效的雕刻

野口勇　**泥山來的**
1967　玄武岩
最大尺寸86cm

野口勇
方塊的生命 #5
1968　黑色花崗岩
最大尺寸61.6cm

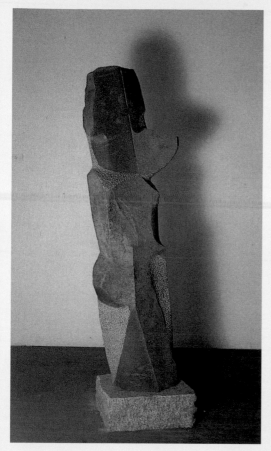

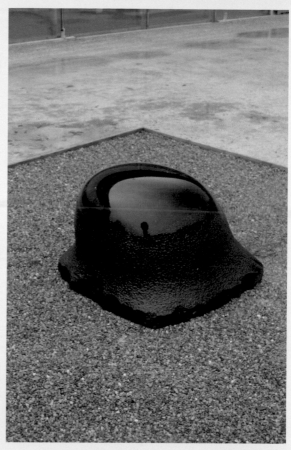

野口勇　**恭子**　1984
安山岩
最大尺寸162.5cm
（左上圖）

野口勇　**起源**　1968
黑色非洲花崗岩
最大尺寸81.28cm
（右上圖）

野口勇　**此地**　1968
黑色花崗岩
最大尺寸109.2cm

野口勇　**地風**　1969
花崗岩
最大尺寸327.6cm

野口勇　**晶洞**　1974
玄武岩
最大尺寸52cm

野口勇　**垂直觀點**
1968　三春花崗岩
最大尺寸105.4cm

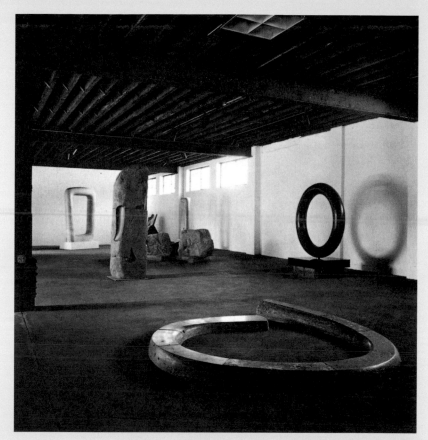

紐約野口勇美術館第三區，展出他從大理石改用硬度較高的石材，這是他從義大利移居日本對創作的影響。

野口勇　**蟲金字塔**　1965　花崗岩　最大尺寸59.7cm

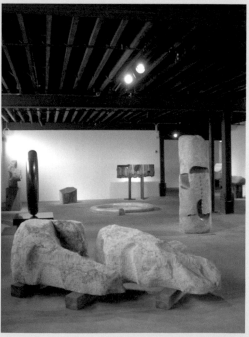

紐約野口勇美術館第三區，展出他從大理石改用硬度較高的石材，這是他從義大利移居日本對創作的影響。

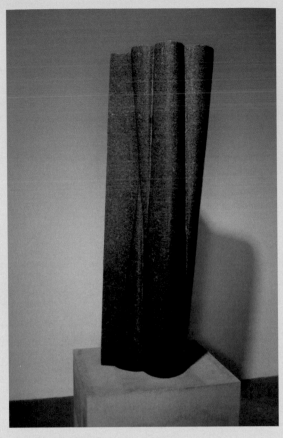

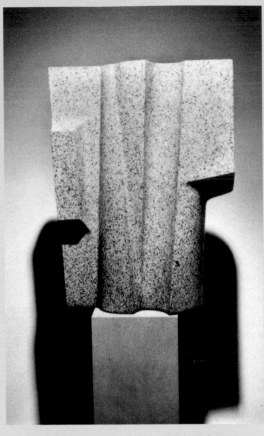

野口勇　**瀑布習作**　1961　花崗岩
最大尺寸141.6cm

野口勇　**無題**　1962　花崗岩　最大尺寸80.6cm

野口勇　**共鳴**　1966-67　玄武岩　最大尺寸75.5cm

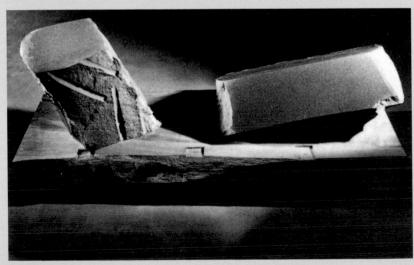

野口勇　**尤里庇狄思**
1966
義大利白色大理石
最大尺寸209.5cm
（右頁上圖）

野口勇　**嘶吼**　1966
白色大理石
最大尺寸231cm
（右頁下圖）

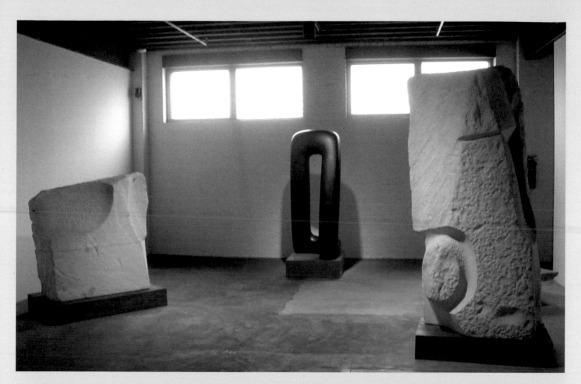

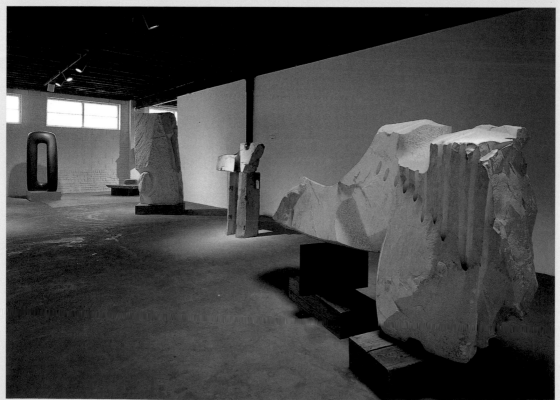

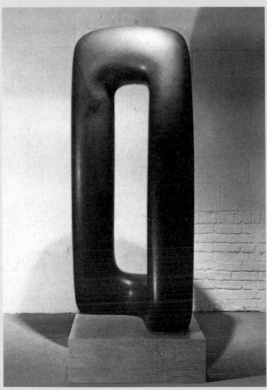
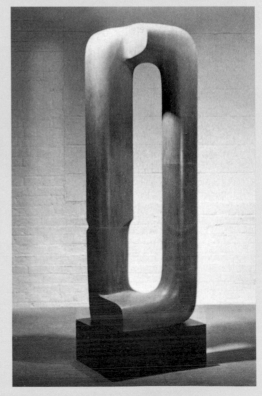

野口勇 **洞** 1970
葡萄牙玫瑰大理石
最大尺寸190.5cm
（左頁上圖）

野口勇 **行走之缺**
1970　黑色瑞典花崗岩
最大尺寸179cm
（左頁左下圖）

野口勇 **行走之靜**
1970
巴迪利奧（Bardiglio）
大理石
最大尺寸190.5cm
（左頁右下圖）

野口勇 **洞** 1970
葡萄牙玫瑰大理石
最大尺寸190.5cm
陳列於紐約野口勇美術
館

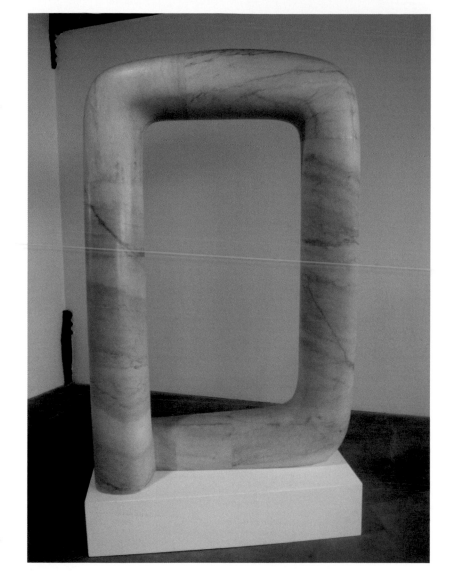

　　方式。無論是金屬還是木材，最後野口勇還是投回石材的懷抱，
因為他認為藝術家跟原始材料的直接接觸，在藝術家觸及大地之
母時，可以將自身從當下的人造物及對工業產品的倚賴中解脫出
來；任何再製的步驟，都會使藝術家與其最原初的雕塑品漸行漸
遠。

　　伴著遼闊的蒼穹，呼吸的植物、廣大的地面……石頭適於戶
外，尤其是那些質地真正堅硬者。和大理石、鋼鐵、青銅相較之

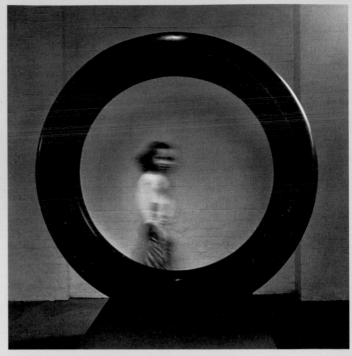

野口勇　**介入自然之道**　1971　玄武岩　最大尺寸169cm

野口勇　**子夜的太陽**　1973　玄武岩　最大尺寸150cm

野口勇　**最終成品**　1974　瑞典花崗岩　最大尺寸170cm

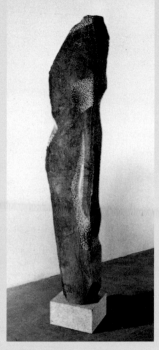

野口勇　**黑暗之心**　1974
黑曜石　最大尺寸120.7cm

野口勇　**賦予生命**　1979　玄武岩
最大尺寸207cm

野口勇　**鬼魂**　1985
安山岩　最大尺寸180.3cm

野口勇　**獅子岩**（Sigiriya）　1970
庵治花崗岩（兩部分）　最大尺寸42cm

野口勇　**思考的時間**　1980　玄武岩　最大尺寸122cm

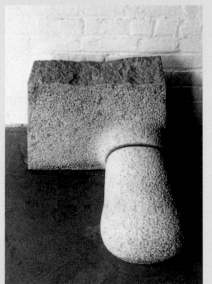

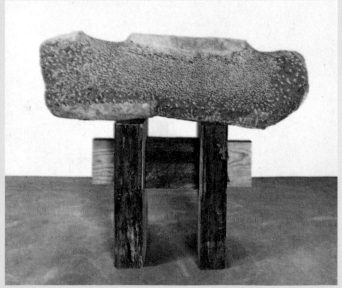

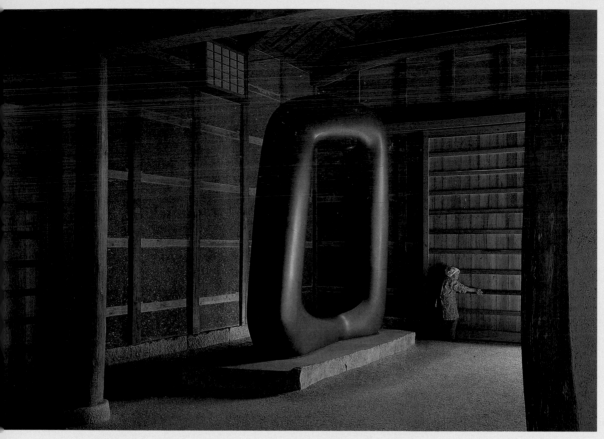

野口勇　**能源無用**　1972　瑞典花崗岩　高360cm　日本香川縣牟禮村

野口勇　**無限的連結**
1988　瑞典紅色花崗岩
50×50×220cm
日本香川縣牟禮村
（右頁圖）

野口勇　**自然的改變**　1984　御影花崗岩　最大尺寸160cm

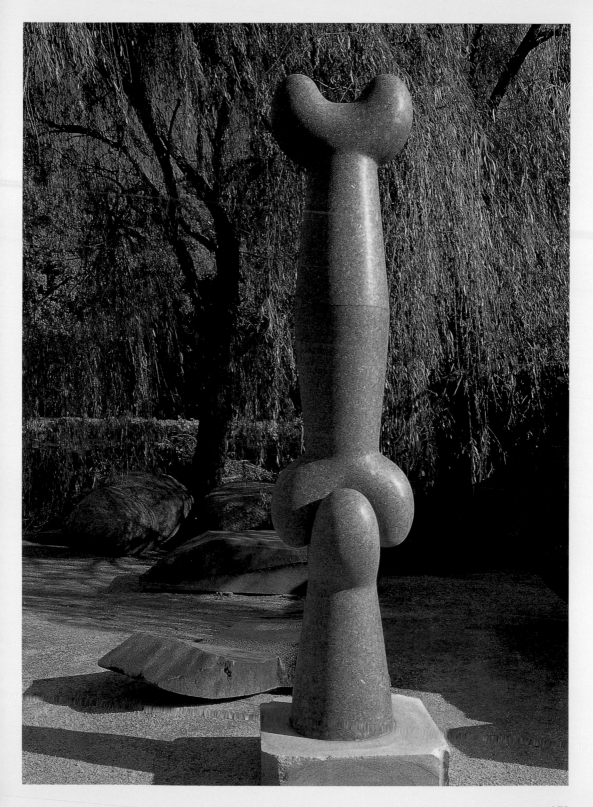

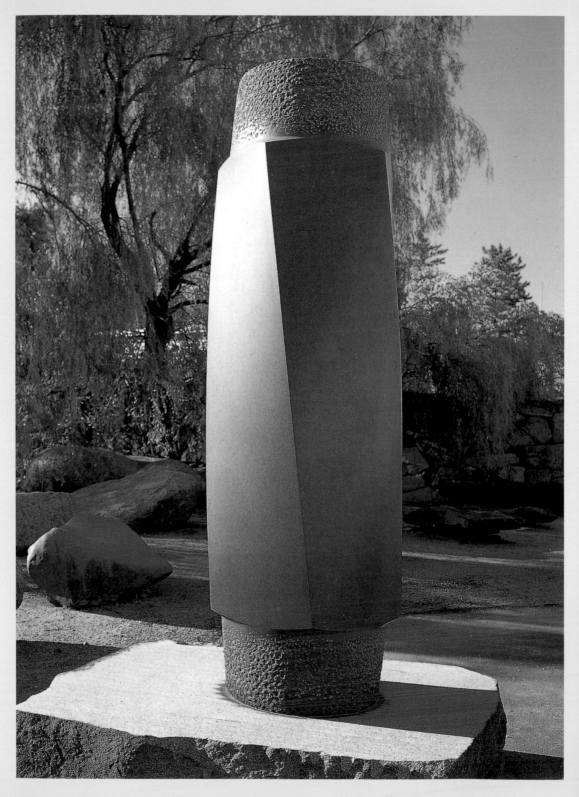

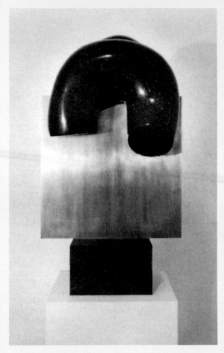

野口勇　**假髮**　1968
三春花崗岩不鏽鋼木料　最大尺寸70cm
野口勇美術館

〈假髮〉這件作品的造形是以古代日本女
人的髮型為靈感。為了將這件雕塑固定在
基座上，兩邊都做了凹槽，中間用金屬片
隔開。

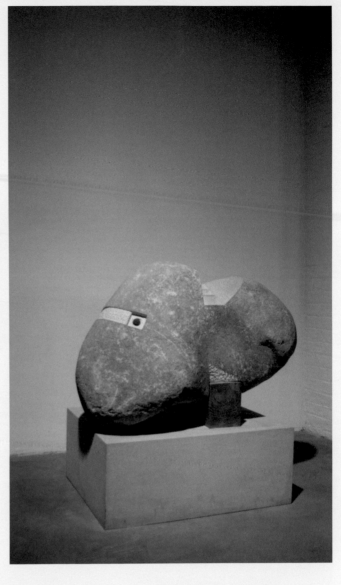

野口勇　**神奇之山**　1984　御影花崗岩
最大尺寸99cm（右圖）

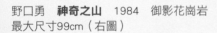

野口勇　**結構強化的五角螺旋柱**　1985　玄武岩　最大尺寸150cm（左頁圖）

〈結構強化的五角螺旋柱〉先是效仿古希臘石柱的設計，在中段部分加粗以強化結構，然後又在外圍加上了螺
旋的變化，不只能讓外觀看起來更活潑，當螺旋線運用在方形、八角形或五角形的柱子上面也有相同的強化作
用。野口勇認為螺旋形符合自然法則──像是水流的漣漪、血液流動的韻律，或是熱帶的颱風。

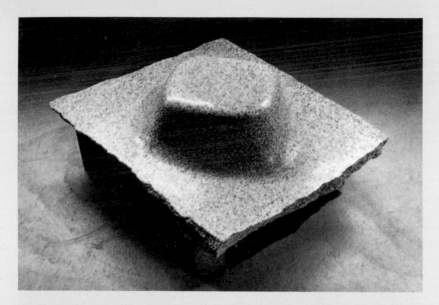

野口勇　**發光的方形**
1979　花崗岩
最大尺寸111.7cm

野口勇　**雕塑發現**
1979　玄武岩
最大尺寸195.5cm
野口勇美術館

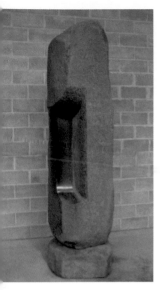

野口勇 **知識加深**
1969 玄武岩
最大尺寸231cm

野口勇 **狹窄圍牆**
1981 玄武岩
最大尺寸162.5cm
野口勇美術館

野口勇 **知識加深**
1969 玄武岩
最大尺寸231cm
野口勇美術館（右上圖）

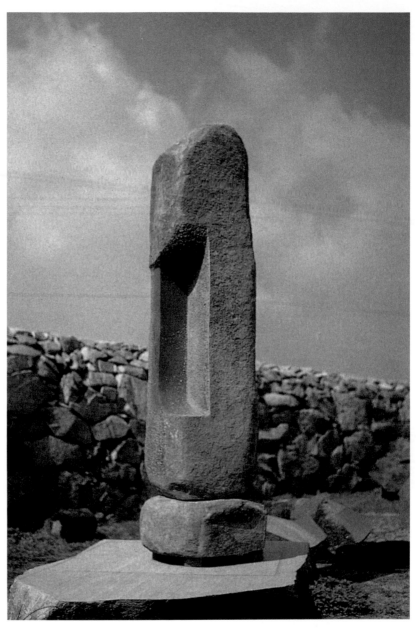

下，石頭似乎顯得更符合人類對時間感的看法。歲月在石頭上刻
畫，一如韶光在人們身上留下痕跡一般，時間於焉停駐，化為整
體的一部分。

　　冥想藝術的創造來自於剎那，即使這個剎那耗時數年之久。
就像米開朗基羅即便年事已高，直到臨終前依然不斷敲打修改其

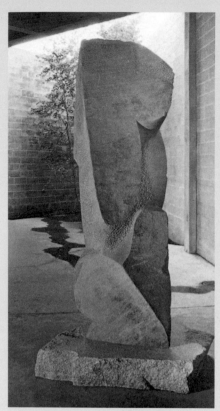

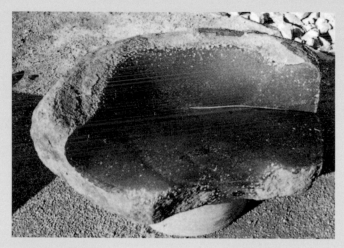

野口勇　**庭園石椅**　1983　玄武岩　最大尺寸94cm
野口勇美術館

野口勇　**維納斯**　1980　真鶴石　最大尺寸241.3cm
野口勇美術館（左圖）

野口勇　**年齡**　1981　玄武岩　最大尺寸184cm　野口勇美術館
（左下圖）

野口勇　**阿波舞蹈**　1982　花崗岩　最大尺寸196.8cm
野口勇美術館（右下圖）

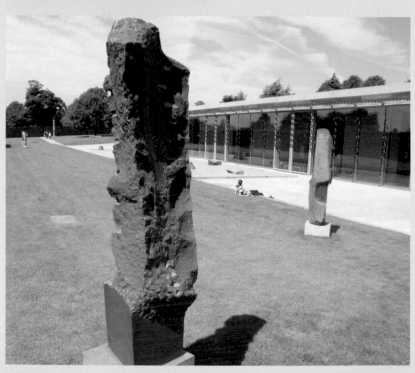

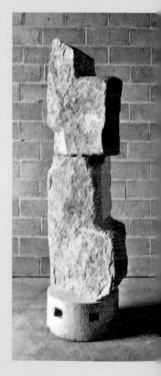

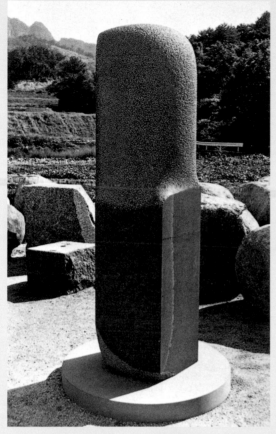

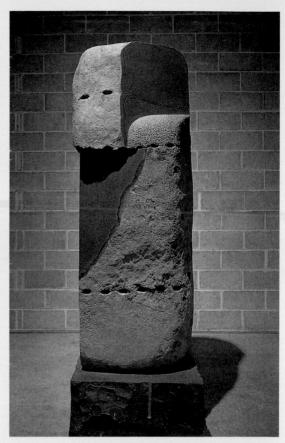

野口勇　**濕嘰五角形**
1981　玄武岩
最大尺寸193cm
野口勇美術館
（左上圖）

野口勇　**突破卡佩斯特
拉諾**　1982　玄武岩
最大尺寸184.5cm
野口勇美術館
（右上圖）

野口勇　**山破劇場**
1984　玄武岩
最大尺寸157.4cm
野口勇美術館

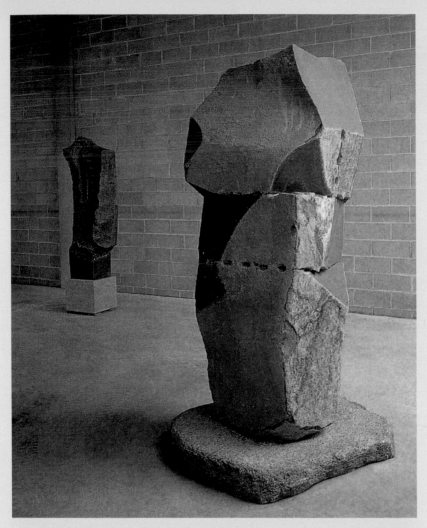

野口勇　**傑出**　1982
玄武岩
最大尺寸221cm
野口勇美術館

野口勇　**人的犧牲**
1984　玄武岩
最大尺寸155cm
野口勇美術館

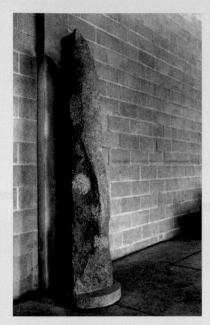

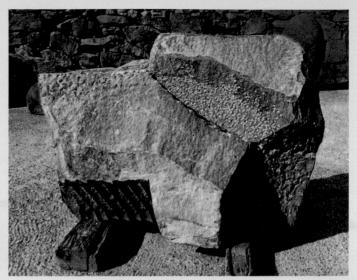

野口勇　**石的禮物**　1983　花崗岩
最大尺寸223.5cm　野口勇美術館

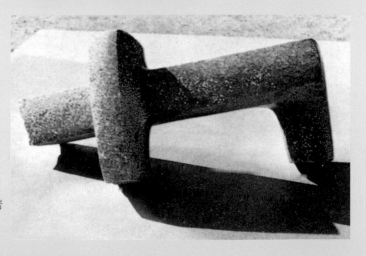

野口勇　**給予獲得**　1984　玄武岩
最大尺寸182.8cm　野口勇美術館
（右上圖）

野口勇　**人魚之墓**　1983　玄武岩
最大尺寸101.6cm　野口勇美術館
（中圖）

野口勇　**交錯樑桁**　1970　瑞典花崗岩
最大尺寸140cm　野口勇美術館
（右下圖）

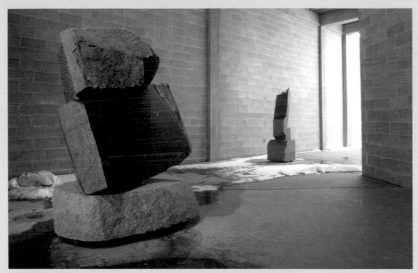

野口勇　**女人**
1983-85　玄武岩
最大尺寸167.6cm
野口勇美術館

野口勇　**三春**　1968
三春花崗岩
最大尺寸120.6cm
野口勇美術館
（上圖）

野口勇　**整體**　1984
花崗岩
最大尺寸137cm
野口勇美術館
（左上圖）

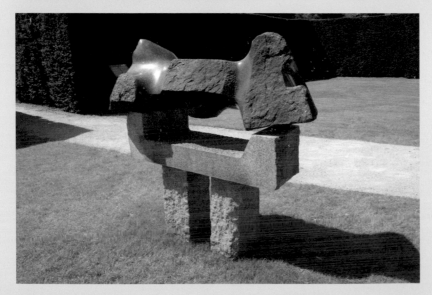

野口勇　**致黑暗**
1965-66　三春花崗岩
最大尺寸177.8cm
野口勇美術館

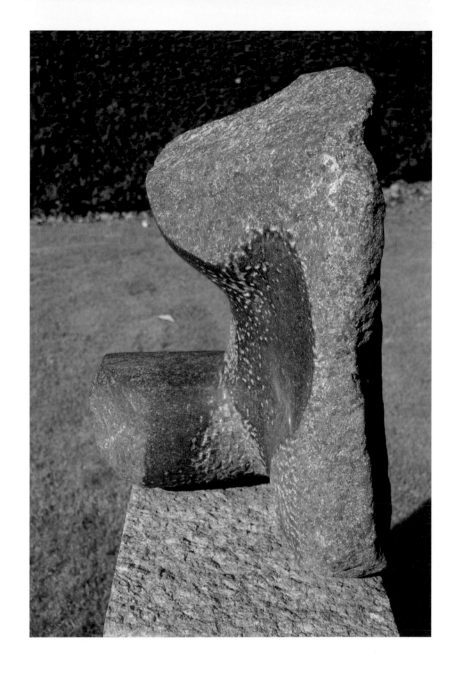

野口勇　**致黑暗**
1965-66　三春花崗岩
最大尺寸177.8cm
野口勇美術館

作品〈隆達尼尼聖殤〉（Rondanini Pieta）一樣。

　　野口勇主張，雕刻是一種只能在自然狀態下欣賞的藝術，跟人的情感、時光流逝、物換星移相連結。始於耐久的堅若磐石之深，透過最現代的工具在最古老的媒材上琢磨，為了覓得流傳與根本。為了對抗轉瞬即逝，野口勇尋求永垂不朽。

野口勇　**命運**　1970
玄武岩
最大尺寸350.5cm
野口勇美術館

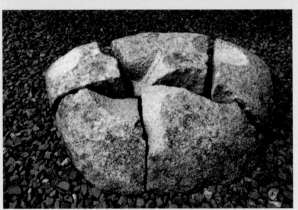

野口勇　**大爆炸**　1978　花崗岩（五部分）
最大尺寸200.6cm　野口勇美術館

野口勇　**末端品**　1974　瑞典花崗岩
最大尺寸149.8cm　野口勇美術館

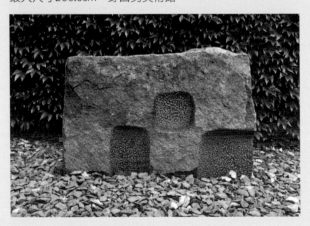

野口勇　**方塊**　1969　花崗岩　最大尺寸132cm
野口勇美術館

野口勇　**烏拉圭石**　1973　花崗岩
最大尺寸134.6cm　野口勇美術館

烏拉圭產的石頭硬度及密度都很高，野口勇喜愛
這種石頭雕刻時不易產生碎片或氧化的特質，但
他表示這種石材需花時間去了解。

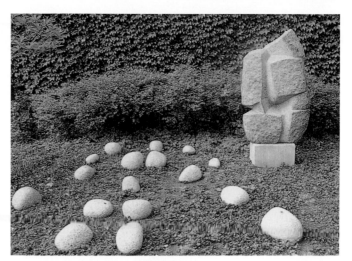

野口勇　**印度舞者**　1965-66
三春花崗岩　最大尺寸152.4cm
野口勇美術館（上二圖）

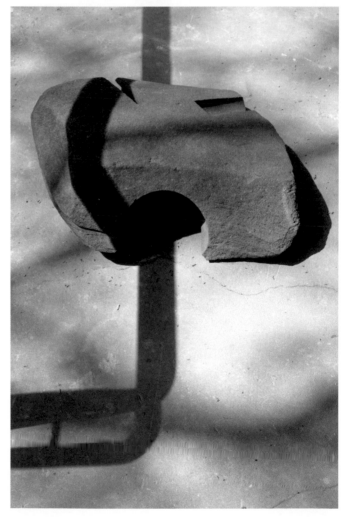

野口勇　**海石**　1979　海裡面的石頭
最大尺寸69.8cm　野口勇美術館

野口勇　**致高**　1981　真鶴石
最大尺寸307.3cm　野口勇美術館

野口勇　**無盡的螺旋**　1985
庵治花崗岩及玄武岩
最大尺寸457.2cm　野口勇美術館

野口勇　窺探　1974　**三春花崗岩**　最大尺寸73.6cm　野口勇美術館（右頁上圖）

野口勇　**內在的探索——濕婆舞蹈**　1976-82　玄武岩　最大尺寸292.1cm　野口勇美術館（右頁左下圖）
這件雕塑是由另一件作品〈內在的探索〉分割出來，〈內在的探索〉由華盛頓國家藝廊收藏，而〈濕婆舞蹈〉
則是花了多年的時間雕刻的作品。

野口勇　**舞蹈**　1982　真鶴石　最大尺寸213.3cm　野口勇美術館（右頁右下圖）

野口勇　**盆地及山脈**　1984　花崗岩
最大尺寸116.8cm　野口勇美術館

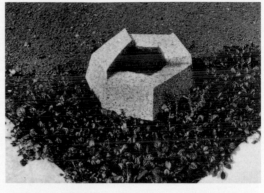

野口勇　**乘水石盆**（つくばい）　1962
粉紅色花崗岩　最大尺寸68.5cm　野口勇美術館

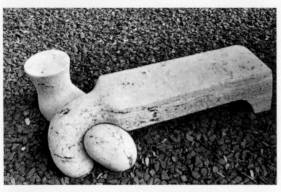

野口勇　**石凳**　1966　羅馬石灰岩　最大尺寸182.8cm
野口勇美術館

野口勇　**乘水石盆**　1964　花崗岩
最大尺寸53.3cm　野口勇美術館庭園

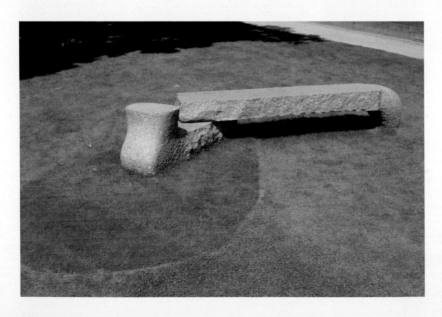

野口勇　**石凳**　1962
花崗岩
最大尺寸228.6cm
野口勇美術館庭園

野口勇　**井**　1982
最大尺寸96.52cm
野口勇美術館庭園
（右頁圖）

194

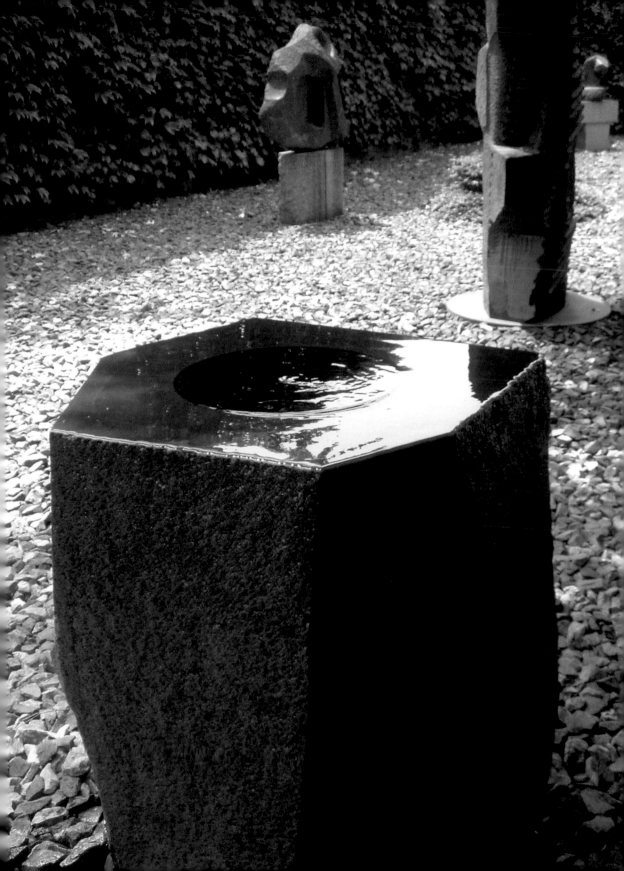

野口勇　〈**石之屋**〉與〈**階梯金字塔**〉　野口勇美術館

野口勇　**階梯金字塔**
1968　白色大理石
最大尺寸95.2cm
野口勇美術館

野口勇 **石之屋** 1968
白色大理石
最大尺寸54cm
野口勇美術館

野口勇 **黑** 1967-70
花崗岩 最大尺寸42cm
（左圖）

野口勇 **夜之風** 1970
花崗岩
最大尺寸120cm（右圖）

野口勇 **核心通道**
1979 玄武岩
最大尺寸35.56cm
（左下圖）

野口勇 **孩童** 1971
三春花崗岩
最大尺寸55.8cm
（右下圖）

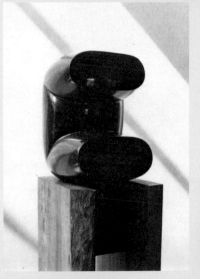

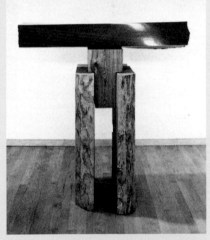

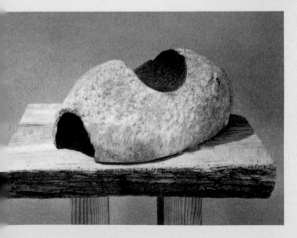

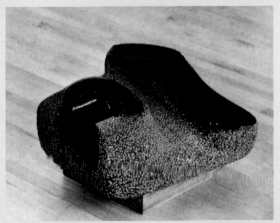

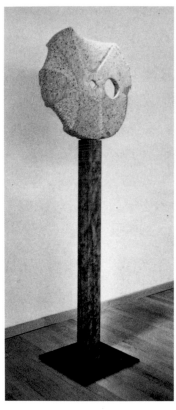 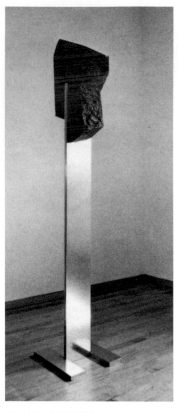 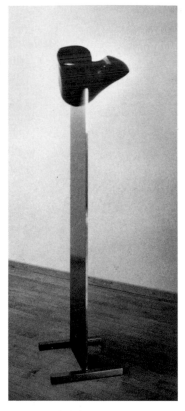

野口勇　**里程碑**　1962　花崗岩
最大尺寸66cm

野口勇　**垂直男子**　1964
黑綠色大理石不鏽鋼
最大尺寸185.4cm

野口勇　**夜之鳥**　1966-67
黑色大理石不鏽鋼
最大尺寸160cm

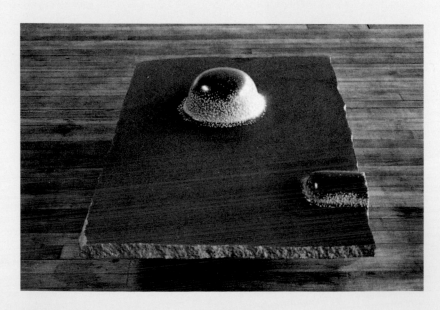

野口勇　**海市蜃樓**
1968　瑞典花崗岩
最大尺寸117.5cm
野口勇美術館

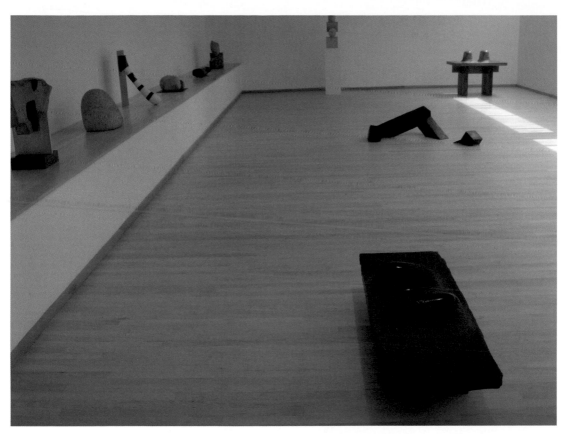

野口勇美術館：第九區

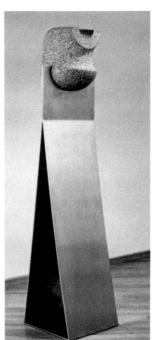

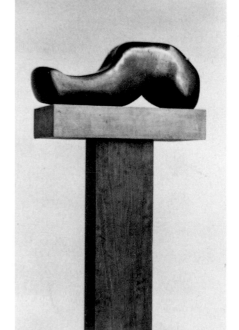

野口勇　**富朵**　1966-67
粉紅色花崗岩不鏽鋼
最大尺寸175.2cm
野口勇美術館（右圖）

野口勇　**慢慢地**（**蝸牛**）
1966-67　黑色花崗岩
最大尺寸53cm
野口勇美術館（右右圖）

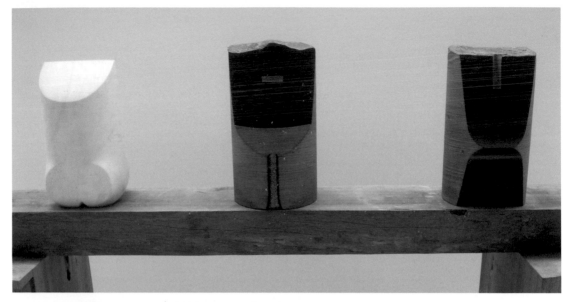

野口勇　**小型軀幹**　1958-62　希臘大理石　最大尺寸35cm　野口勇美術館
野口勇　**核心小品 #1**　1974　玄武岩　最大尺寸36cm　野口勇美術館
野口勇　**核心小品 #2**　1974　玄武岩　最大尺寸38.7cm　野口勇美術館
〈**核心小品**〉二連作是由〈**內在的石頭**〉身上取下的兩塊石材。

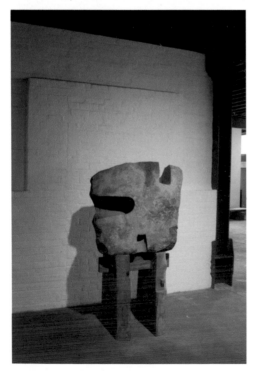

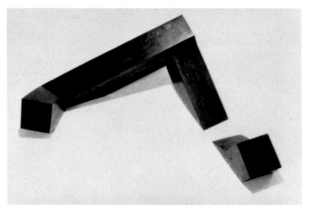

野口勇　**地面畫框**　1962　銅雕　最大尺寸106.6cm

野口勇　**字母一**　1969　玄武岩　最大尺寸66cm

野口勇　**內在的石頭**　1973　玄武岩
最大尺寸82cm　野口勇美術館

野口勇　**磨刀石**　1970　花崗岩　最大尺寸106.6cm
野口勇美術館

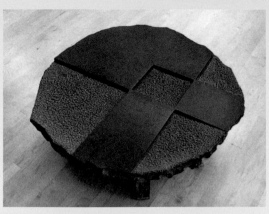

野口勇　**圓形方塊空間**　1970　印度花崗岩
最大尺寸96.5cm　野口勇美術館

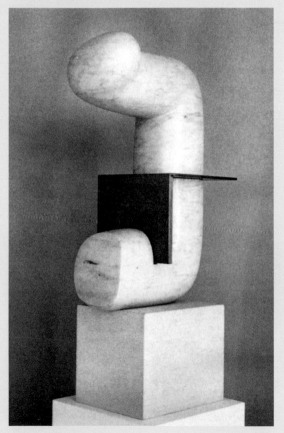

野口勇　**粉紅地藏**　1060　粉紅色葡萄牙大理石黃銅
最大尺寸50.7cm　野口勇美術館

〈粉紅地藏〉的原始概念是在日本隨處可見的地藏王，一般民眾會在地藏王雕像上加圍巾或是帽子，在此野口勇以黃銅包覆雕塑為象徵。

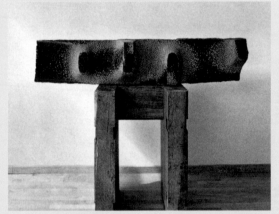

野口勇　**探尋者變化**　1969　花崗岩
最大尺寸143.5cm　野口勇美術館

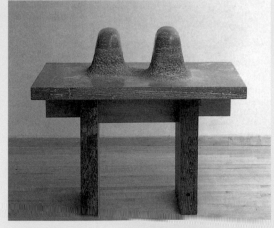

野口勇　**雙紅山**　1969　紅普魯士洞岩
最大尺寸101.6cm　野口勇美術館

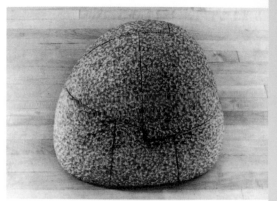

野口勇　**年輕的山**　1970　庵治花崗岩
最大尺寸42cm　野口勇美術館

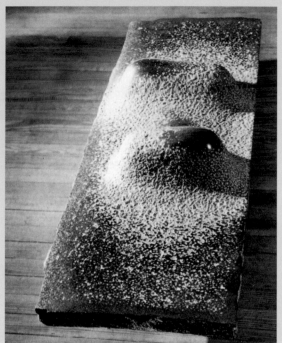

野口勇　**黑色山丘**　1970　黑色花崗岩
最大尺寸128.3cm　野口勇美術館

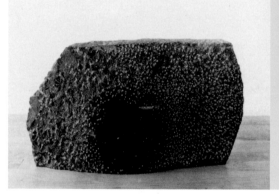

野口勇　**黑色星球**　1973　玄武岩
最大尺寸60cm　野口勇美術館

野口勇　**懸浮與否**　1981　黑曜石鋁木料
最大尺寸66cm　野口勇美術館

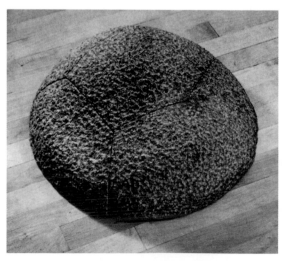

野口勇　**突現**　1971　庵治花崗岩　最大尺寸48cm
野口勇美術館

202

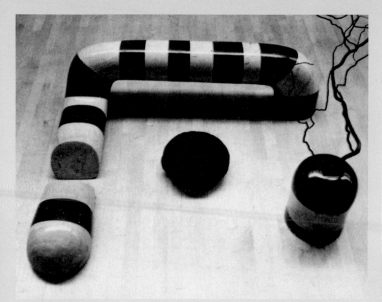

野口勇　**地面畫框／回憶印度**　1970
黃色大理石黑色花崗岩（三部分）　最大尺寸61cm　野口勇美術館

野口勇　**小ID**　1970
黑色比利時及白色Blanco P大理石
野口勇美術館

野口勇　**艾洛斯**　1966
葡萄牙玫瑰大理石鋁製基座
最大尺寸226.7cm　野口勇美術館

野口勇　**愛**　1970-71　葡萄牙玫瑰色與澳洲黑色大理石
最大尺寸38.1cm　野口勇美術館

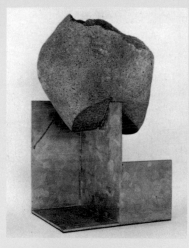

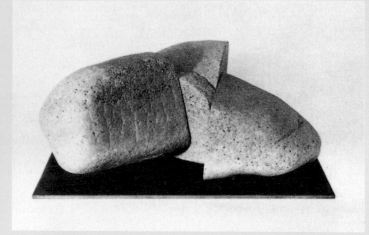

野口勇 **軀幹** 1982
花崗岩不鏽鋼鍍鋅
最大尺寸54.6cm 野口勇美術館

野口勇 **無題** 1982 御影花崗岩金屬基座 最大尺寸47cm
野口勇美術館

野口勇 **無題** 1982
玄武岩 最大尺寸40.6cm
野口勇美術館（左圖）

野口勇 **無題** 1982
庵治花崗岩不鏽鋼鍍鋅
最大尺寸30.5cm
野口勇美術館（右圖）

野口勇 **核心構造** 1982 玄武岩
最大尺寸48.2cm 野口勇美術館

野口勇 **水桌** 1968 黑色瑞典花崗岩
最大尺寸129.5cm 野口勇美術館

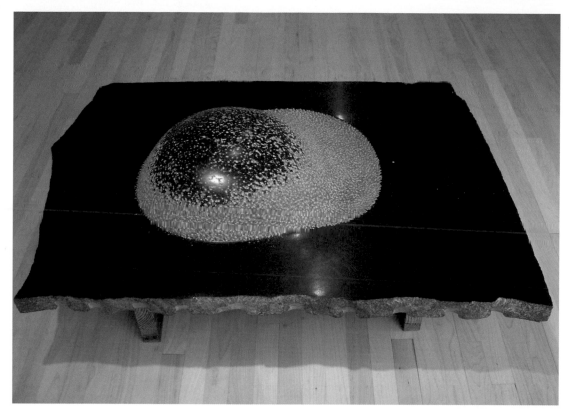

野口勇　**更動中的星球**　1968-72　瑞典花崗岩　最大尺寸127cm　野口勇美術館

野口勇　**景觀雕塑**　1968　印地安花崗岩　最大尺寸101.6cm
野口勇美術館

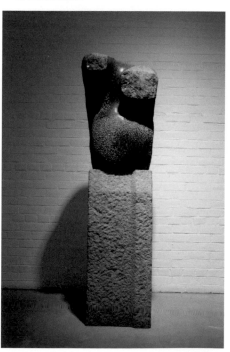

野口勇　**女性特質**　1970　三春花崗岩　最大尺寸71cm
野口勇美術館

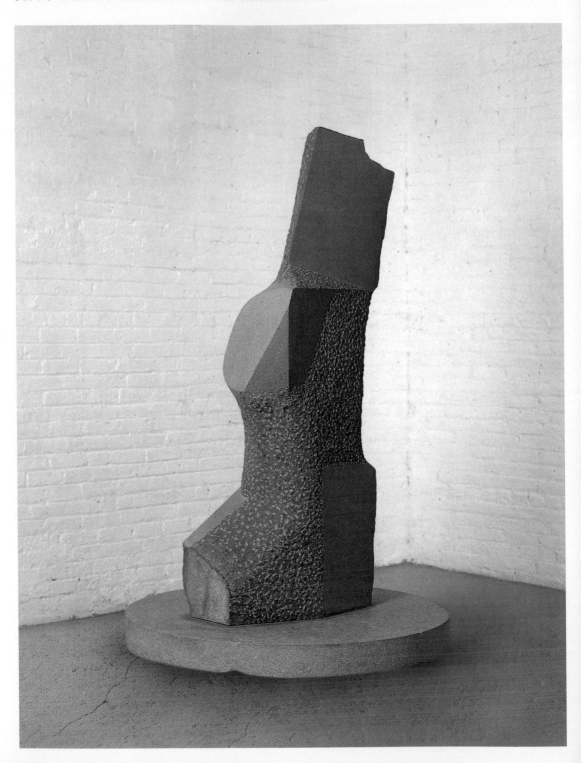

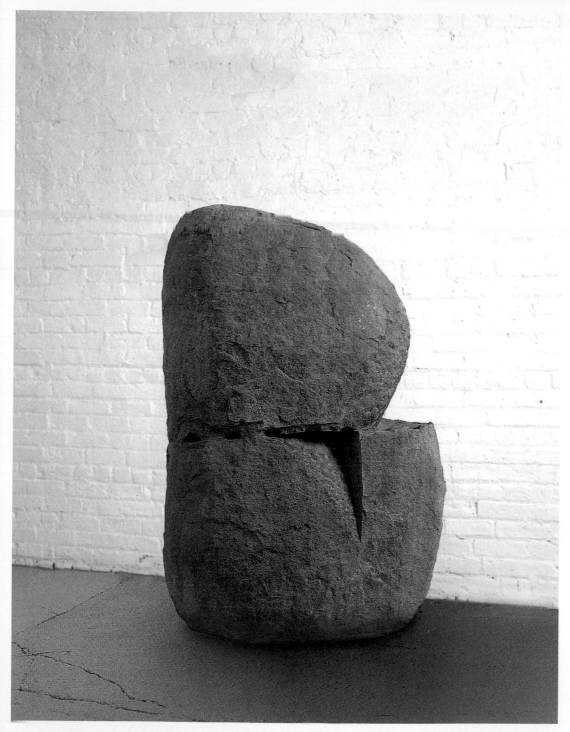

野口勇　**無題**　1987　印度花崗岩　114×56×76cm　基座：36×69×89cm

野口勇　**無題**　1986　玄武岩　177×106×76cm　基座：直徑188×厚20cm（左頁圖）

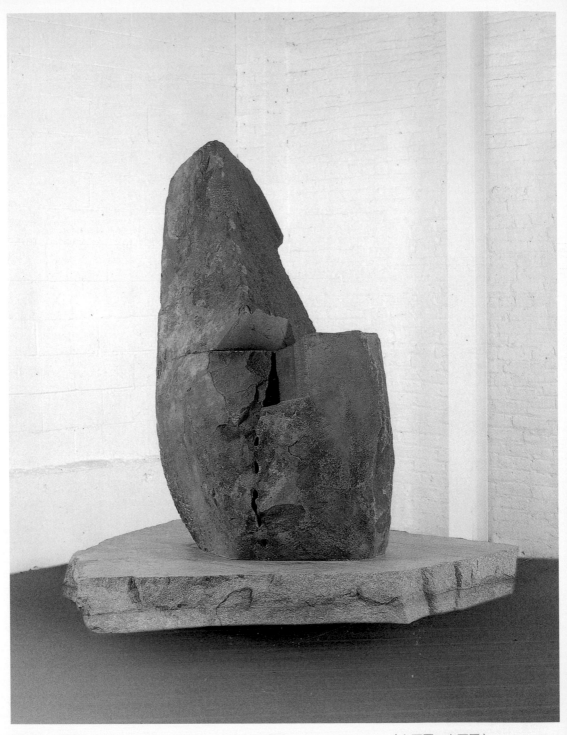

野口勇　**無題**　1986　玄武岩　191×76×58cm　基座：51×127×175cm（左頁圖、右頁圖）

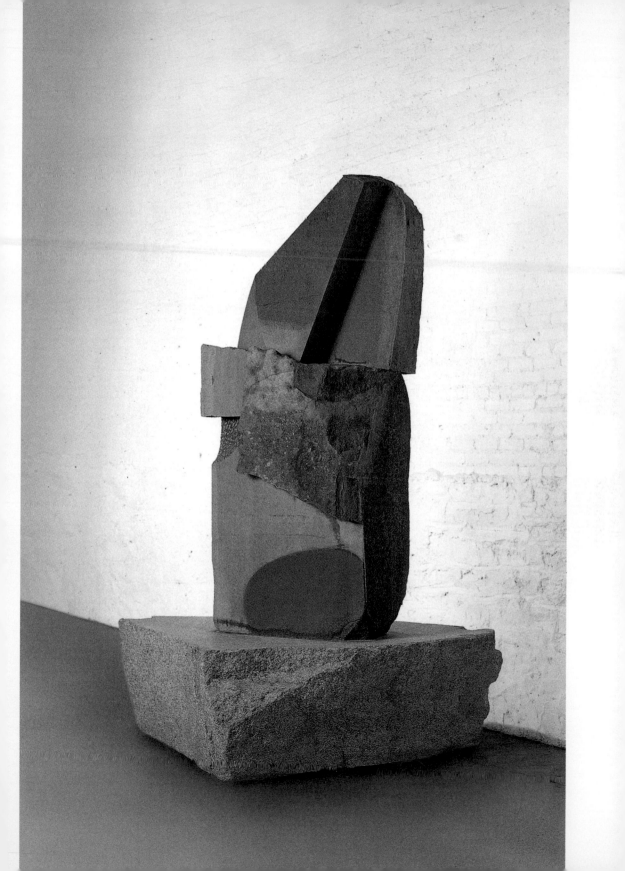

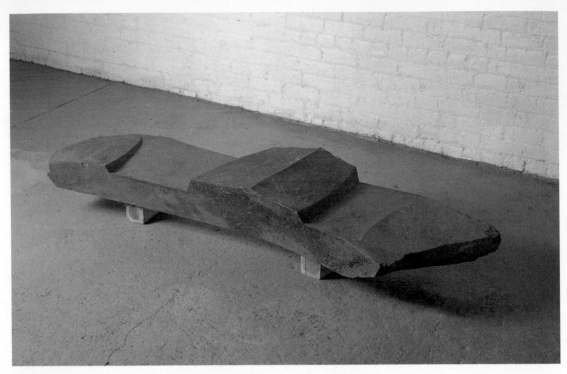

野口勇　**共鳴**　1985　安山岩　34×48×178cm

野口勇　**遠景（内海）**　1984　安山岩　17×189×103cm

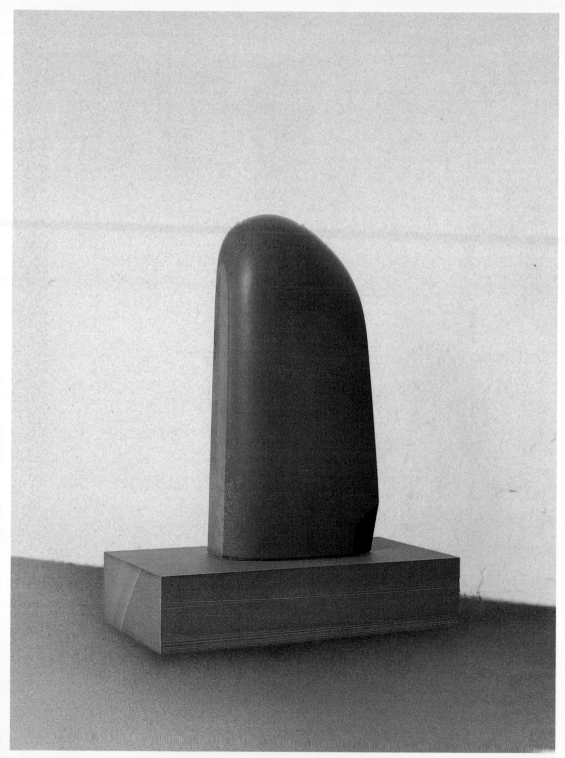

野口勇　**無題**　1988　玄武岩　102×46×18cm　基座：20×48×97cm

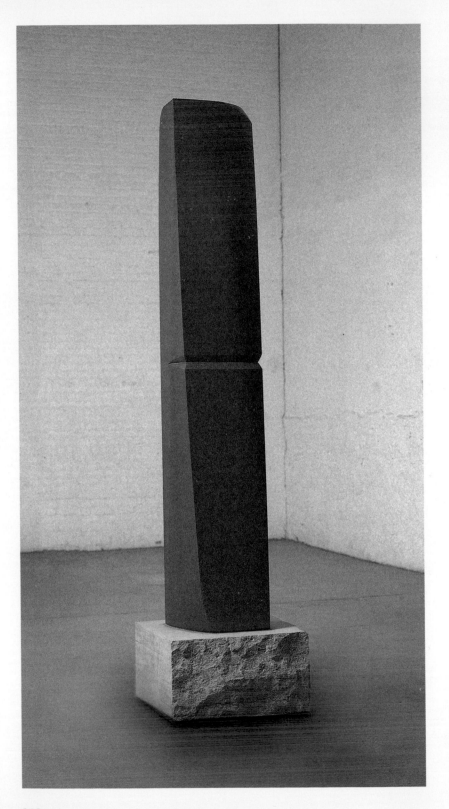

野口勇　**無題**
1986　玄武岩
210×33×34cm
基座：33×63.5×61cm

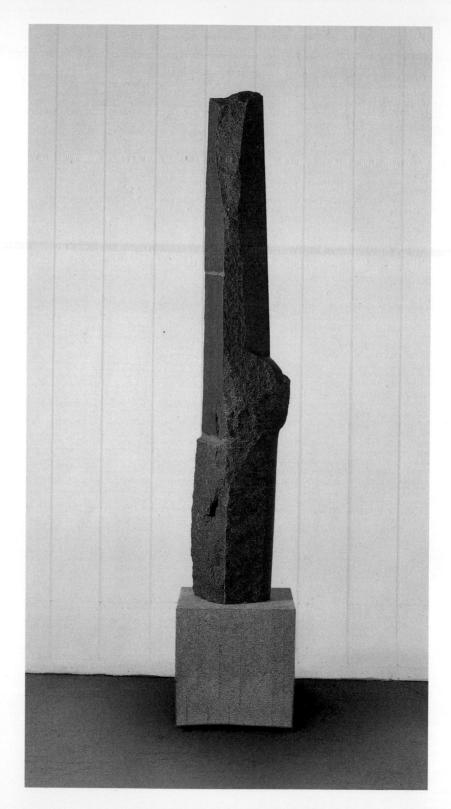

野口勇　**無題**　1986
瑞典花崗岩
152×20×20cm
基座：36×36×36cm

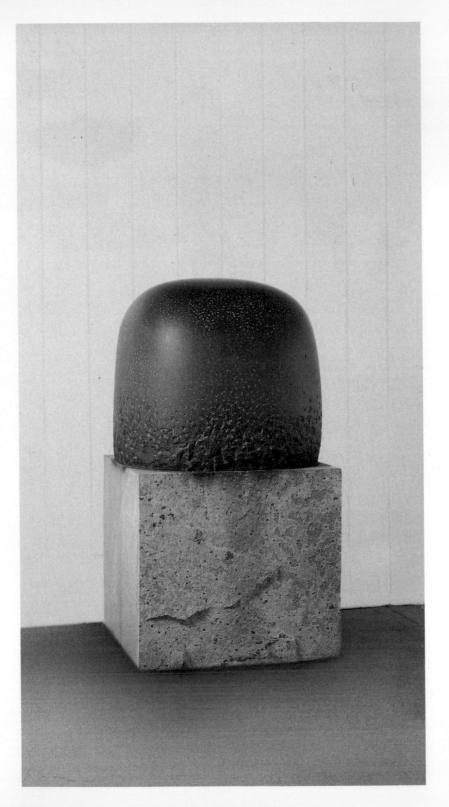

野口勇　**無題**　1986
瑞典花崗岩
61×69×69cm
基座：61×69×69cm

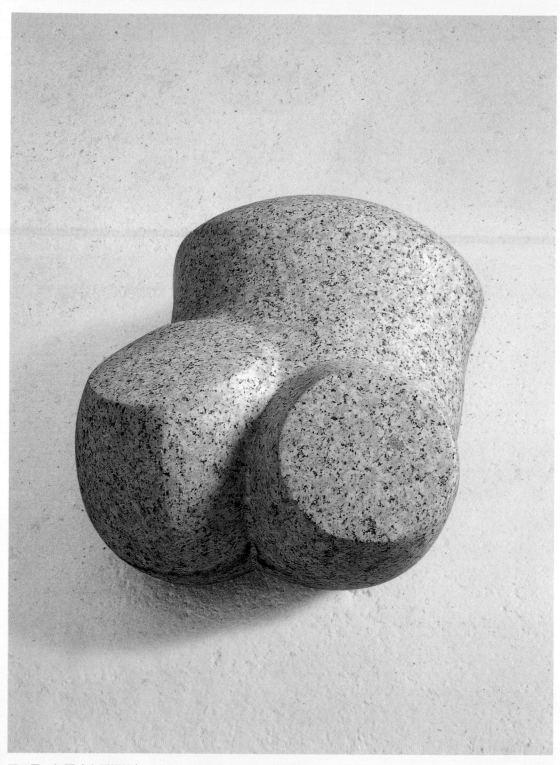

野口勇　**無題（小型軀幹）**　1970　花崗岩　20×41×30cm

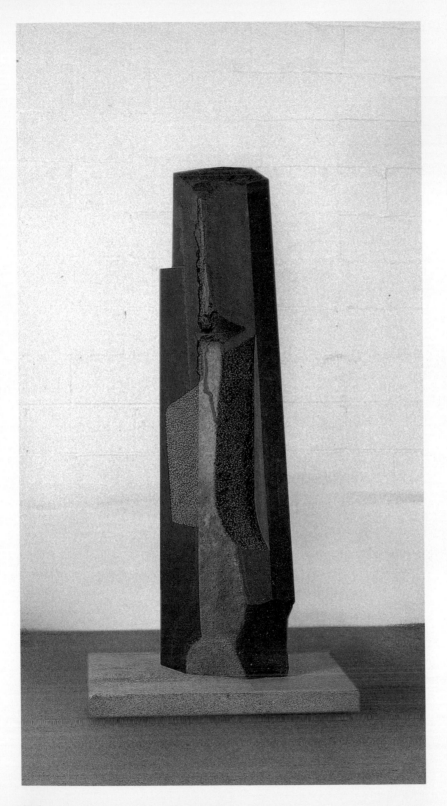

野口勇　**無題**　1986
玄武岩　183×43×28cm
基座：9×66×94cm

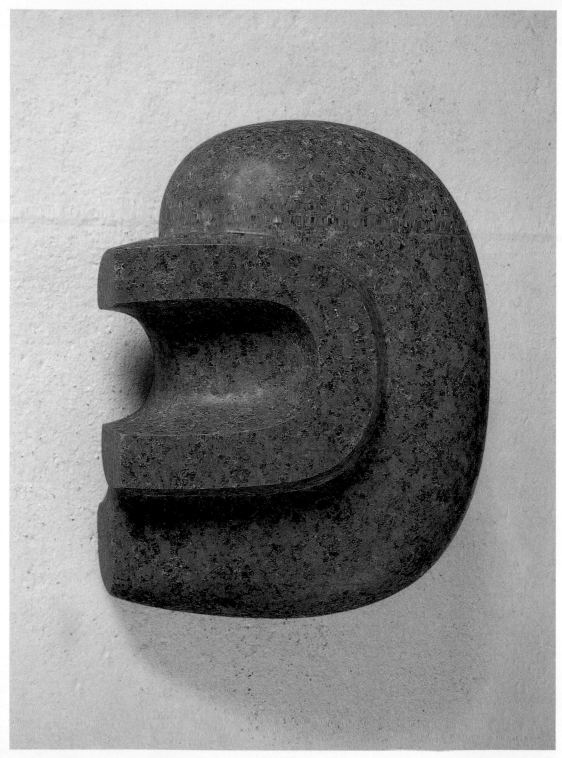

野口勇　**夢魘**　1971　紅色瑞典花崗岩　18×46×48cm

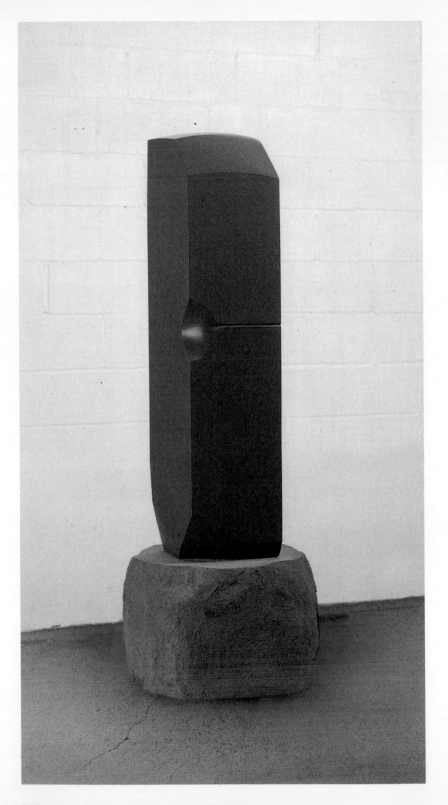

野口勇 **無題** 1986
玄武岩 118×32×27cm
基座：36×53×56cm

野口勇　**美人魚之墓**
1983　玄武岩
63×102×102cm

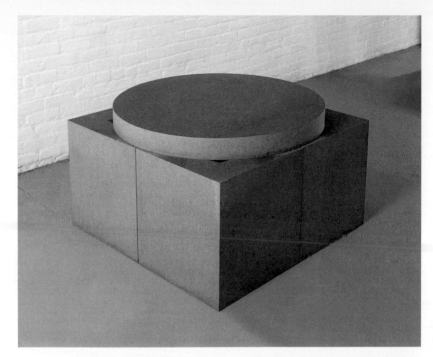

野口勇　**鳳凰**　1984
瑞典花崗岩
58×110×30cm

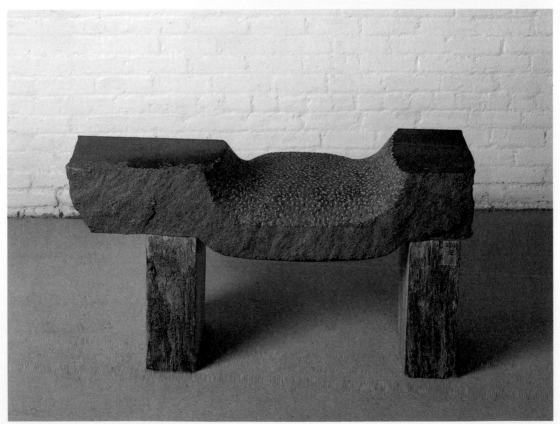

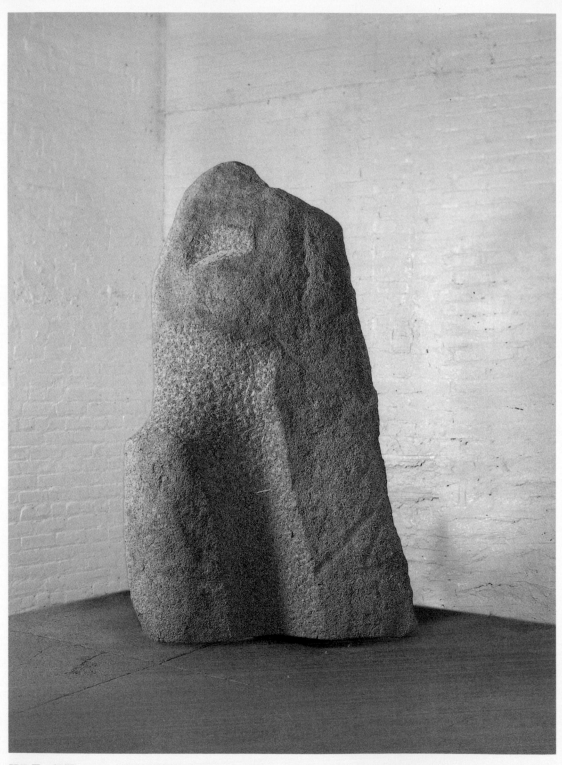

野口勇　**無題**　1985　御影花崗岩　175×97×102cm　基座：22×122×140cm

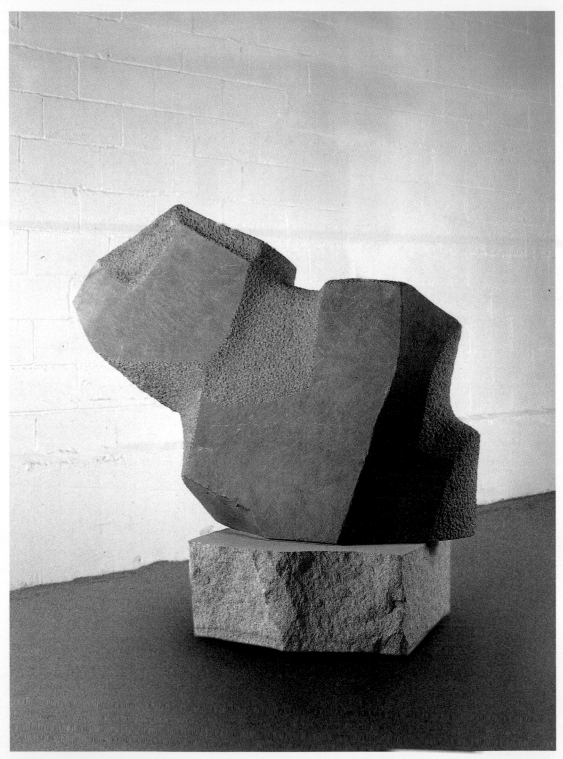

野口勇　**克羅諾司**　1983　安山石　112×147×33cm　基座：30×71×79cm

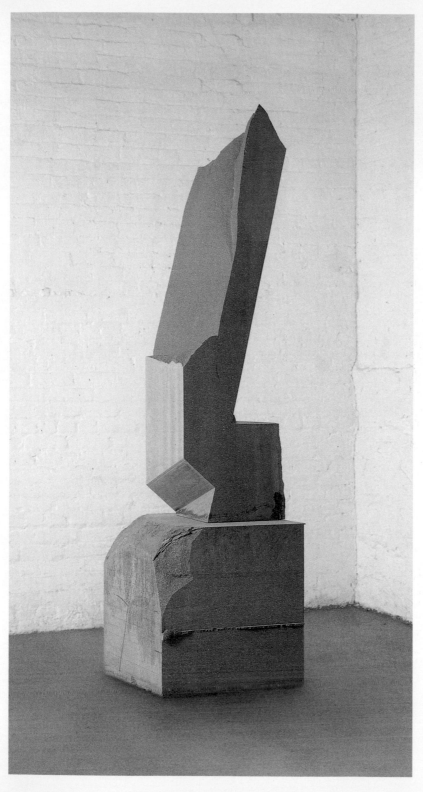

野口勇　**無題**
1986　玄武岩
138×33×32cm
基座：53×51×56cm

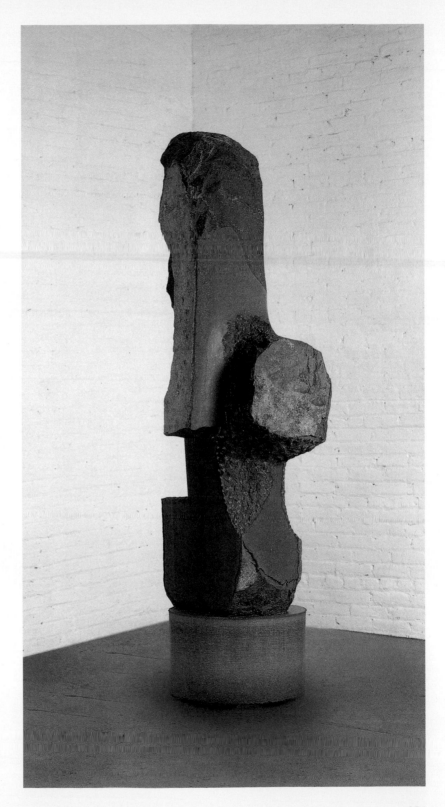

野口勇
女孩與男孩飛行
1986 玄武岩
175×71×53cm
基座：33×直徑53cm

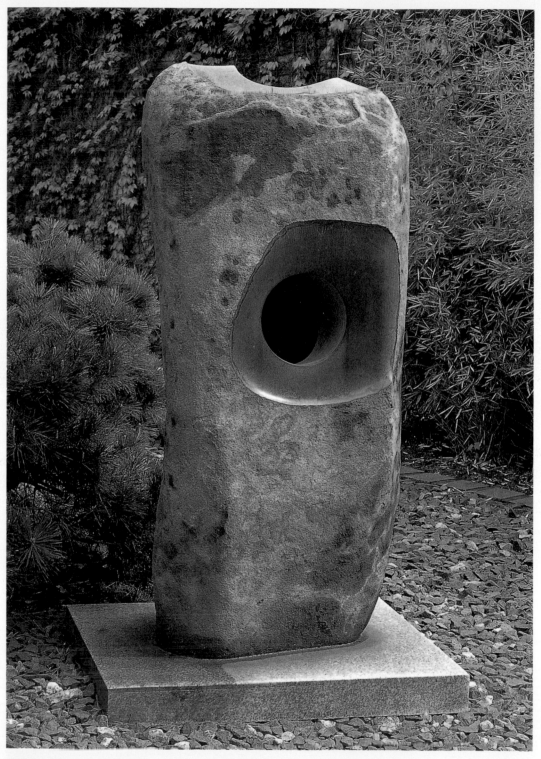

野口勇　**核心（去核的雕塑）**　1978　玄武岩　最大尺寸188cm

野口勇於日本牟禮工作室創作石雕情景（右頁圖）

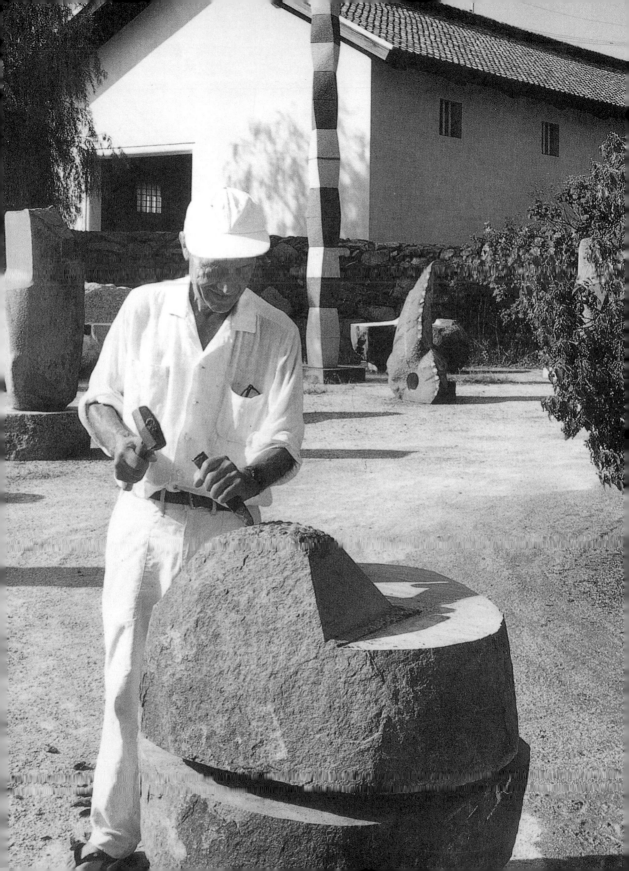

野口勇年譜

isamu noguchi

野口勇的簽名式

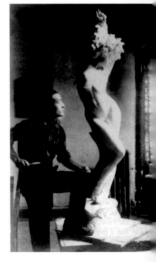

野口勇與學院派風格
的〈水精靈娜嘉〉石膏
像，1925年攝。

1904　十一月十七日，野口勇的母親莉奧妮・吉歐莫
　　　（Leonie Gilmour）在洛杉磯生下了他。父親，詩人野
　　　口米次郎當時住在日本。

1907　二歲。莉奧妮・吉歐莫和孩子在三月移居東京，正式
　　　以勇氣的「勇」（Isamu）命名。

1911　六歲。從東京搬至郊外濱海的茅崎市。母親以教英文
　　　為業，野口勇進入幼稚園。

1912　七歲。妹妹愛麗絲・吉歐莫（Alies Gilmour）出生。

1913　八歲。一月，野口勇進入了英語學校就讀，學生大多
　　　非日本人。在茅崎市開始了自宅興建的工程，野口勇
　　　從旁協助母親及木匠。

1918　十三歲。六月，母親將野口勇送往美國印第安那州的
　　　寄宿學校就讀，野口勇自己一個人獨自乘船、搭火
　　　車，到了目的地後立即開始學業。九月，寄宿學校暫
　　　時關閉，提供軍隊使用，但野口勇仍然住在學校，等
　　　待母親進一步的指示，年末轉往了公共學校就讀。

1919	十四歲。寄宿學校的成立者艾德華‧盧米里（Dr. Edward Rumely）幫野口勇在印第安那找到了寄宿家庭，並為他註冊了當地的高中。
1922	十七歲。高中畢業，野口勇的成績為全班第一名。盧米里為野口勇安排了和拉希莫山（Mount Rushmore）總統石雕設計者博格勒姆（Gutzon Borglum）的夏季實習機會。九月，野口勇搬至紐約與盧米里一家居住。盧米里成為《紐約晚報》的發行人及編輯。
1923	十八歲。二月，在盧米里的鼓勵下，野口勇進入可倫比亞大學的醫學預備學校就讀。
1924	十九歲。母親回到美國與野口勇團圓，野口勇在她的鼓勵之下於曼哈頓達文西藝術學院研習夜間部的雕塑課程，由盧托洛（Onorio Ruotolo）指導。九月，原本冠母姓的野口勇開始以父姓「野口」稱呼自己，離開了醫學預備學校，在紐約創立了自己的工作室。
1925	二十歲。一月，野口勇創作了學院派的雕塑及肖像，並為日本舞者伊藤道雄創作了紙面具，這是野口勇首件與劇場設計相關的作品。
1926	二十一歲。創作大型石膏雕像〈水精靈娜嘉〉。十二月，野口勇參觀了布朗庫西的雕塑展，留下深刻印象。
1927	二十二歲。獲得古根漢獎助學金，至巴黎旅行，在布朗庫西的工作室內見習六個月，也創作了自己的雕塑作品。從六月開始，他也加入了當地的畫室，創作人像素描，並認識了其他美國來的藝術家，包括：亞歷山大‧柯爾達（Alexander Calder）、莫理斯‧坎特（Morris Kantor）、史都華‧戴維斯（Stuart Davis）。十二月，野口勇在巴黎郊區租了自己的工作室，並使用金屬、木材及石雕創作了一系列的抽象雕塑。

| 1929 | 二十四歲。野口勇回到了紐約，並在Carnegie Hall設置了新的工作室。四月，野口勇的首次個展在紐約的Eugene Shoen畫廊展出。此時他主要的收入來源是為名人創作肖像，也因此認識了科學發明家富勒，以及現代舞蹈家葛蘭姆。 |

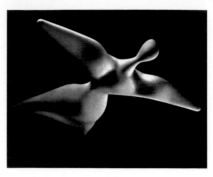

野口勇
飛行的宇宙小姐 1932
鋁　最大尺寸76cm

1930　二十五歲。二月，「野口勇的十五尊頭像雕塑」於紐約Marie Sterner畫廊展出。三月，野口勇回到巴黎拜訪友人，並把留在巴黎的作品及雕塑、繪畫工具寄回了美國。六月，野口勇從巴黎旅行到俄羅斯及中國，他在在北京向齊白石學習水墨畫。

1931　二十六歲。野口勇到日本京都和宇野仁松學習陶藝。在日本期間，他除了拜訪親戚朋友，也在四月參觀了京都著名的「龍安寺」石庭。十月，野口勇從日本返回了紐約。十二月，野口勇的一件女性頭像獲得惠特尼美術館典藏，這是他首件獲得美國重要藝術機構認可的作品。

1932　二十七歲。野口勇為舞者露絲·佩吉（Ruth Page）的演出《飛行的宇宙小姐》設計了服裝。

1933　二十八歲。設計首件「大地計畫」作品〈玩山〉及〈耕耘紀念碑〉，以及向富蘭克林致敬的紀念碑。十二月，野口勇的母親莉奧妮·吉歐莫於紐約過世。

1934　二十九歲。野口勇將〈玩山〉的想法及模型呈現給紐約公園管理署，遭到回絕。六月，野口勇再次向政府提案多項公共藝術計畫，也遭逢相同處境。

1935　三十歲。野口勇在紐約Marie Harriman畫廊展出了新的雕塑作品。七月，為現代舞編舞家瑪莎·葛蘭姆設計舞台及服裝。八月旅行至加州為一位富豪設計游泳池，但未實際動工。

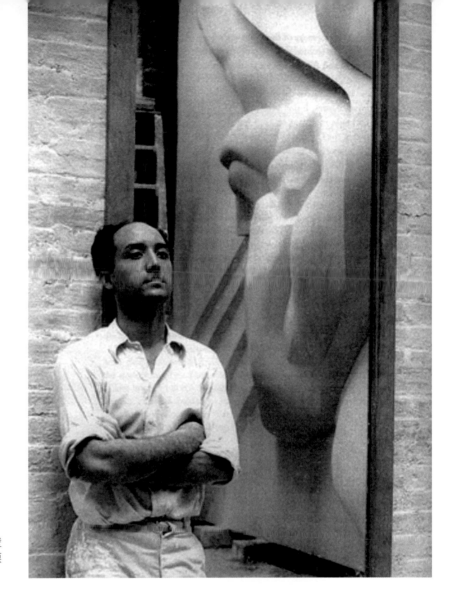

野口勇與美聯社壁
雕〈**新聞**〉的石膏模
型，約1939年。

1936 三十一歲。野口勇在畫家瑪莉安・葛林伍德的邀請
之下，到墨西哥旅行，認識了名畫家芙烈達・卡蘿
（Frida Kahlo）、迪亞哥・里維拉（Diego Rivera），
花了七個月創作大型壁畫〈墨西哥歷史〉。

1937 三十二歲。野口勇回到了紐約，創作了第一件工業設
計作品〈收音機護士〉。

1938 三十三歲。野口勇以〈新聞〉贏得美聯社舉辦的競圖

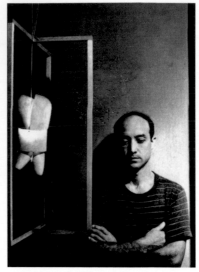

比賽，他以不鏽鋼打造大型牆面浮雕，耗時兩年於1940年完成。

1939　三十四歲。野口勇到夏威夷旅行，並且構想了一系列公園內遊樂設施的雛型。九月，野口勇為紐約現代美術館的館長康吉‧古德義（A. Conger Goodyear）設計了具現代感風格的玻璃茶桌。

1941　三十六歲。一月，野口勇將〈輪廓遊樂場〉呈現給紐約公園管理署，但遭回絕。三月，野口勇的作品〈大都會〉受紐約現代美術館典藏。六月，野口勇和抽象表現主義畫家高爾基（Arshile Gorky）一起開車從紐約旅行至加州。十二月，當日本發動珍珠港攻擊時，野口勇身在加州好萊塢。

1942　三十七歲。一月，野口勇在加州舉辦了展覽，邀請許多日本第二代美國移民作家及藝術家共同為民主發聲。五月，野口勇被誘入美軍為日本人設置的亞利桑那戰時收容所，目睹收容所不人道的環境而陷入生命的黑暗期。11月，在多方好友的協助之下，野口勇得以離開收容所，在紐約市的麥道高巷（MacDougal

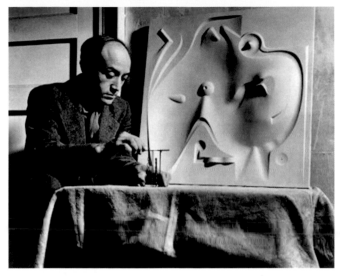
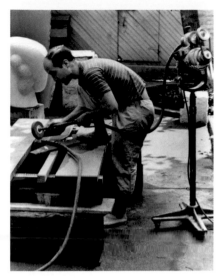

野口勇與〈**輪廓遊樂場**〉，1941年。

野口勇與雕刻機具，1945年。（右上圖）

Alley）興建了工作室。

1943　三十八歲。野口勇開始創作〈月景〉系列雕塑，並改用石頭、木材、塑膠等複合媒材創作。十月，用木材及骨頭創作了〈英雄紀念碑〉。

1944　三十九歲。野口勇開始創作由多塊石板拼湊而成的抽象雕塑，這樣的塑材在戰爭期間比較容易取得。三月，野口勇設計的玻璃茶桌在勒曼·米勒（Herman Miller）的協助之下，進入工工廠量產。四月，野口勇設計的圓柱形燈具由家具大廠Knoll承接生產。七月，野口勇開始為葛蘭姆創作舞台設計作品。

1945　四十歲。野口勇和建築師愛德華·史東（Edward D. Stone）設計了美國密蘇里州的傑弗遜紀念碑（未建設）。

1946　四十一歲。二月，為葛蘭姆《心之洞》舞劇設計道具。九月，野口勇參與紐約現代美術館「十四個美國人」特展，其他參與藝術家包括：高爾基、馬瑟韋爾（Robert Motherwell）、大衛·海爾（David Hare）等人。

1947	四十二歲。野口勇為密蘇里州的美國爐業公司設計了〈月景〉壁畫及天花板裝飾。四月，為體操舞蹈家艾瑞克·霍金斯（Erick Hawkins）、以及現代舞蹈家康寧漢及編曲家約翰·凱吉的兩齣舞劇設計舞台布景。七月，野口勇的父親於東京去世。
1948	四十三歲。野口勇位印度精神領袖甘地設計的紀念碑（未建設）。6月，野口勇與新古典芭蕾大師巴藍辛及史特拉文斯基合作，以奧菲斯神話為基礎創作了一齣劇作。
1949	四十四歲。三月，野口勇在紐約舉行了個展，這是繼1935年以來的首次個展。四月，野口勇獲得博林根（Bollingen）財團的獎助金，計畫撰寫《休憩環境》一書，因此展開了世界古代文明建築之旅，行經埃及、印度、歐洲，最後落腳日本。
1950	四十五歲。野口勇橫越了印度，深受感動。後來也到了印尼、泰國及寮國等地。五月，野口勇回到日本，認識了一群在東京工業藝術研究院的年輕學子，也認識了建築師丹下健三、工業設計師劍持勇。六月，野口勇協助劍持勇設計藤編的椅子。七月，野口勇為自

己的父親雕塑了一座紀念碑，設立在慶應大學內。八月，野口勇創作的一系列陶藝作品在東京的新光三越百貨展出。

1951　四十六歲。三月，野口勇旅行至岐阜縣，受當地市長之邀重新改造傳統的紙燈，野口勇設計了稱為「光之雕塑」的一系列「Akari」紙燈。七月，設計了廣島和平公園的兩座橋梁扶杆。十月，為東京的《讀者文摘》大樓設計了庭園及噴泉。十一月，野口勇與著名女演員山口淑子（又名李香蘭）旅行全美國，山口淑子前往好萊塢，而野口勇則到紐約為聯合國總部設計公園。

1952　四十七歲。四月，野口勇回到了日本，設計廣島受難者紀念碑（未建設）。六月，野口勇認識了著名的日本陶藝家北大路魯山人（Kitaoji Rosanjin），魯山人邀請野口勇及山口淑子到鎌倉縣拜訪，野口勇因此決定留在鎌倉創作陶藝。九月，野口勇設計的紙燈及陶藝作品在日本神奈川縣立近代美術館展出。十二月十八日，野口勇與山口淑子在日本結婚，舉行了傳統的婚禮儀式。

1953　四十八歲。一月，野口勇與山口淑子計畫返回紐約，但美國政府懷疑山口淑子是共產黨員，因此拒發入境簽證。六月，紐約大都會美術館收藏了一件野口勇的石板組合雕塑。野口勇與山口淑子到巴黎、希臘、香港、日本等地旅行。

1954　四十九歲。十一歲，野口勇在紐約Stable畫廊展出了在日本創作的陶藝作品。

1955　五十歲。野口勇為皇家莎士比亞劇團設計了《李爾王》的佈景與服裝。

1956　五十一歲。一月，野口勇受委託設計巴黎聯合國科教

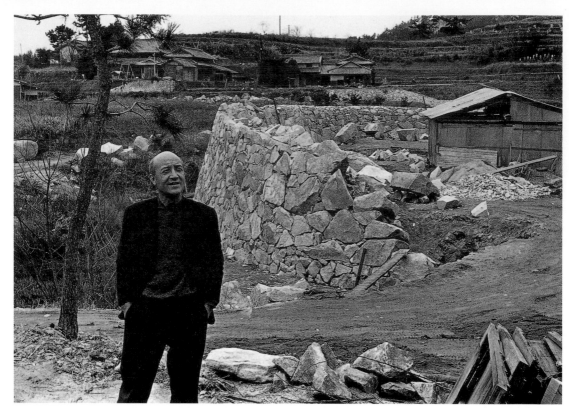

野口勇攝於牟禮工作室外，約1968年攝。（攝影／野口道夫）

文組織總部庭園，野口勇旅行至日本各地尋找合適的石材。八月，野口勇設計了康乃狄克州布隆菲爾丘的景觀雕塑〈家族〉。九月，野口勇受委託設計紐約第五大道上的牆面瀑布，於1958年完工。12月，野口勇在岐阜縣創作鐵鑄雕塑。

1957　五十二歲。一月，山口淑子與野口勇離婚。野口勇仍在日本各地尋找石材，二月曾短暫停留希臘尋找新的大理石石材，從此養成參觀希臘及義大利各地的採石場的習慣。

1958　五十三歲。野口勇開始用鋁創作雕塑及家具，營造一股新的輕盈感。六月，野口勇完成巴黎聯合國科教文組織庭園後，返回紐約，參觀燈光設計師普萊斯（Edison Avery Price）於長島的工廠，也開始在此創

作一些金屬片雕塑。因為鄰近有一間專門將金屬鍍鋅的工廠，野口勇也開始和他們合作。

1960　五十五歲。受委託設計耶魯大學珍貴書籍圖書館〈沉床庭園〉。六月，野口勇到耶路撒冷旅行，為以色列美術館創作〈比利羅斯雕塑庭園〉（1965年完成）。

1961　五十六歲。一月，著手設計紐約美國大通銀行廣場的水中庭園（於1964年完成）。七月，和建築師路易斯‧康合作紐約公原計畫案，在五年的合作期間，創作了許多件模型。九月，野口勇移居紐約長島，將美國長島的一座小型工廠改建為工作室及居住的地方。他所挑選的工作室地點距離石材供應商及金屬加工業者很近，這些因素也影響了他作品的面貌。

1962　五十七歲。三月，野口勇到義大利旅行，他在羅馬的美國學院將一些陶土及輕木作品重新鑄造成銅雕。

1963　五十八歲。丹下健三到羅馬拜訪野口勇。

1964　五十九歲。野口勇開始設計〈IBM總部庭院〉（於1964年完成），以及甘迺迪紀念碑（未建設）。九月，前往羅馬北方的亨魯石礦區創作，文藝復興大師米開朗基羅也曾採用這裡出產的石材。八月，受日本政府委託，野口勇終於有機會實踐公園遊戲區的計畫，在東京建設了一個小公園及遊樂設施。

1966　六十一歲。一月，野口勇在紐約設置了「Akari」基金會，輔助日本與美國之間的藝術交流。四月，紐約古根漢美術館收藏了野口勇的作品〈哭泣〉。

1968　六十三歲。四月，野口勇自傳《一個雕塑家的世界》於紐約出版。五月，惠特尼美術館為野口勇舉辦回顧展。七月，野口勇的公共藝術雕塑作品〈紅方塊〉設置在紐約。九月，野口勇為1970年大阪萬國博覽會美國館設計了模型。

野口勇製作「Akari」
紙燈的情形，1969年
攝。（攝影／野口道
夫）

1969 六十四歲。野口勇開始於日本四國工作，於香川縣牟
 禮設置工作室。六月，為西雅圖美術館設計〈黑色的
 太陽〉雕塑，因此與和石雕家泉正敏展開了合作關
 係。十月，於華盛頓西部州立大學設置了〈觀察天空
 的雕塑〉。

1970 六十五歲。野口勇受丹下健三之邀，為大阪萬國博覽
 會設計九座噴泉。

1971 六十六歲。創作了重要作品〈能源無用〉。

野口勇與〈**光之雕塑**〉

1972　　　　六十七歲。九月，設計底特律〈菲力普・哈特廣場之
　　　　　　塔〉（1979年完成。）

1974　　　　六十九歲。三月，野口勇買下了長島工作室旁的另一
　　　　　　間工廠做為倉庫。五月，野口勇為紐約東京銀行設計
　　　　　　了裝置作品〈神道〉，為佛羅里達藝術協會設計了
　　　　　　〈霧之噴泉〉，皆於隔年完成。

1975　　　　七十歲。野口勇為東京最高裁判所設計了六座噴泉。

1976　　　　七十一歲。野口勇為夏威夷檀香山設計了〈天空之
　　　　　　門〉公共藝術作品，為芝加哥藝術學院設計的噴泉，
　　　　　　皆於隔年完成。

1977　　　　七十二歲。創作〈桃太郎〉（風暴王藝術中心藏）、
　　　　　　〈天國〉（東京草月流花道學院藏）。

1978　　　　七十三歲。四月，「野口勇的想象景觀」於沃克藝術
　　　　　　中心展出，後來到美國各地巡迴展覽。

1980　　　　七十五歲。「藝術家肖像：野口勇」紀錄片，由巴賽
　　　　　　特（Bruce W. Bassett）執導、PBS電視台播出。惠特尼
　　　　　　美術館為慶祝開館五十周年，舉辦了「空間的雕塑」
　　　　　　展。野口勇基金會成立。

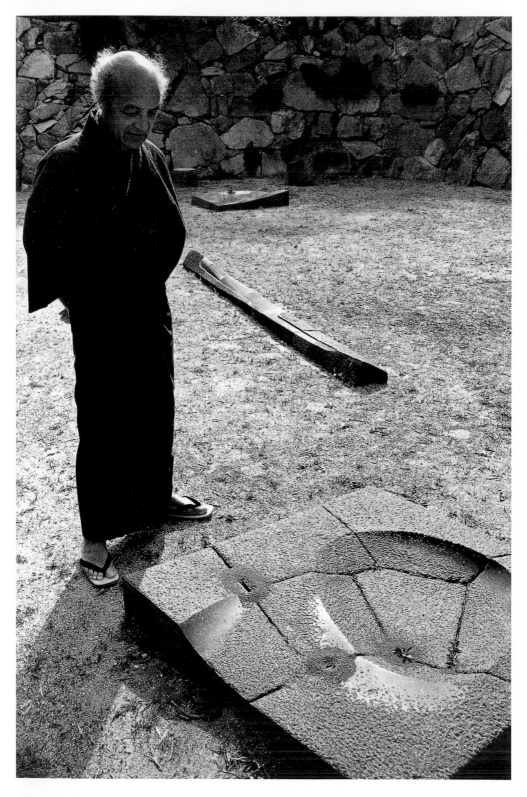

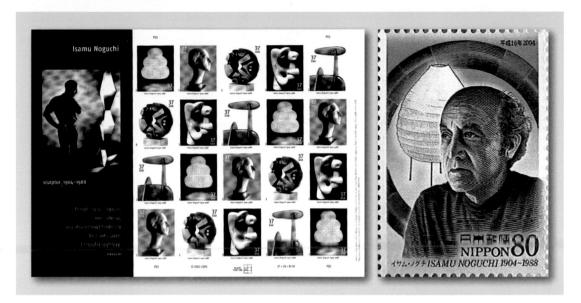

2003年紀念野口勇百年
誕辰美國發行的紀念郵
票。（左圖）

2004年紀念野口勇百年
誕辰日本發行的紀念郵
票。（右圖）

1983	七十八歲。紐約皇后區野口勇美術館落成，採預約觀賞制度，85年正式對外開放。
1984	七十九歲。野口勇設計了土門拳紀念館的庭園。
1986	八十一歲。代表美國參加第四十二屆威尼斯雙年展，展出〈滑梯常語〉及〈光之雕塑〉。日本建築學會創立一百周年，野口勇獲頒京都獎予以紀念。
1987	八十二歲。雷根總統頒贈國家藝術獎章給野口勇。九月，野口勇親自為紐約野口勇美術館撰寫的導覽手冊出版。
1988	八十三歲。設計札幌莫艾雷沼澤公園藍圖。日本四國的新高松機場設計雕塑（作品於1991年完工）。七月，日本政府授予野口勇三等瑞寶勳章。十二月，紐約雕塑中心頒贈終生成就獎給野口勇。十二月三十日，野口勇於紐約逝世。紐約野口勇美術館舉辦悼念儀式，野口勇的骨灰一半灑在美術館庭園的角落，一半灑在日本牟禮的工作室。

野口勇攝於牟禮家中，
於1971年。（攝影／野
口道夫）（左頁圖）

239

國家圖書館出版品預行編目(CIP)資料

野口勇：現代景觀雕塑大師 /
何政廣主編；吳劼喻編譯. -- 初版. --
臺北市：藝術家, 2011.10
　　面；　公分. --（世界名畫家全集）

ISBN 978-986-282-038-4（平裝）

1.野口勇 2.藝術評論 3.雕塑家 4.日本

930.9931　　　　　　　　　100019759

世界名畫家全集
現代景觀雕塑大師

野口勇 Isamu Noguchi

何政廣 / 主編　　　吳劼喻 / 編譯

發行人　　何政廣
主編　　　何政廣
編輯　　　王庭玫、謝汝萱
美編　　　王孝嬡
出版者　　藝術家出版社
　　　　　台北市重慶南路一段147號6樓
　　　　　TEL：（02）2371-9692〜3
　　　　　FAX：（02）2331-7096
　　　　　郵政劃撥：01044798 藝術家雜誌社帳戶

總經銷　　時報文化出版企業股份有限公司
　　　　　新北市中和區連城路134巷16號
　　　　　TEL：（02）2306-6842
南部區域代理　台南市西門路一段223巷10弄26號
　　　　　TEL：（06）261-7268
　　　　　FAX：（06）263-7698
製版印刷　欣佑彩色製版印刷股份有限公司
初版　　　2011年10月
定價　　　新臺幣480元

ISBN　978-986-282-038-4（平裝）